（四）

作品章法

王丙申 编著

行书入门

1+1

海峡出版发行集团
THE STRAITS PUBLISHING & DISTRIBUTING GROUP
福建美术出版社

图书在版编目（CIP）数据

行书入门 1+1：圣教序．4，作品章法 / 王丙申编著
．-- 福州：福建美术出版社，2023.4（2024.1 重印）
ISBN 978-7-5393-4455-3

Ⅰ．①行… Ⅱ．①王… Ⅲ．①行书－书法 Ⅳ．
① J292.113.5

中国国家版本馆 CIP 数据核字（2023）第 035601 号

出 版 人：郭　武
责任编辑：李　煜

行书入门 1+1·圣教序（四）作品章法

王丙申　编著

出版发行：福建美术出版社
社　　址：福州市东水路 76 号 16 层
邮　　编：350001
网　　址：http://www.fjmscbs.cn
服务热线：0591-87669853（发行部）　87533718（总编办）
经　　销：福建新华发行（集团）有限责任公司
印　　刷：福建新华联合印务集团有限公司
开　　本：889 毫米 ×1194 毫米　1/16
印　　张：10
版　　次：2023 年 4 月第 1 版
印　　次：2024 年 1 月第 6 次印刷
书　　号：ISBN 978-7-5393-4455-3
定　　价：76.00 元（全四册）

一件成熟完整的书法作品，包含了正文、落款和印章三个部分。正文是作品的主体，全篇在章法布局、书体法度方面讲究气韵贯通，通篇协调，这些既直观体现了书法作品本身的内容和书法特点，更深入体现了书法创作者的知识积淀、书法技艺和气度涵养。"布局"有布置、安排之意，却不尽然。古人亦说"布白""计白当黑""实中有虚，虚中有实"，道理质朴简单，就是一幅书法作品应虚实有度，疏密结合，过满则滞涩拙笨，反之过于"空"则显得松散，失于神采。"章法布局"实际上是书法创作自然而然的书写创作体现，书写从一字到全篇讲究笔画粗细、字形大小、字与字的间距离远近，行与行之间的呼应，即"虚实"变化。书法创作中，书写者应该依据具体情况和人们的具体需求，灵活、适当地运用各种书法形式与文字内容完美结合。

常见的书法作品形式有：中堂、条幅、条屏、楹联、斗方、横幅、扇面、手卷、册页等。

中堂，是长方形竖幅书画作品形式，装裱后适合悬挂于厅堂正中，故称作"中堂"。自明清时盛行，这类作品有中正庄严的庙堂之气。古时厅堂空间挑高巨大，一般四尺以上的整张宣纸竖用都叫中堂或称直幅，其宽度比例为 2∶1 或者更宽些，可以单独悬挂，也可以左右加配对联。

条幅，是指长方形竖幅书画作品形式，一般是由整张宣纸直裁成两条竖用的形式，也叫立幅、直幅。"条幅"形式在书法创作中被广泛应用，形制竖长，左右宽度与上下高度的差别比例较大，讲究上下气韵贯通。

斗方，顾名思义如旧时盛器的斗口之方。古时，一般把一尺见方的单幅书法作品称作斗方。由于斗方接近正方形，灵巧雅致，颇具现代审美眼光，所以常用于现代居家和展厅的布置，斗方尺幅大小可以灵活安排。

扇面，作为书法重要的表现形式，广受百姓喜爱。扇子在中国已经有三四千年历史，扇面文化也随之衍生而来，文人墨客在扇面题诗作画，扇面书法赏玩于股掌，方便而别致。常见的扇子有折扇、圆扇、半圆形、葫芦形、菱形等多种扇面。而圆形扇面又被称为"宫扇""团扇"。因扇面没有统一的规定制式，扇面书法"因形而就，随形而变"。然而具体到每件扇面书法，则必须讲究章法，亦应雅观大方。

横幅，常见的楷书横幅形式，多悬于宫阙正厅或门额正中，具有装饰美化、感悟启迪、教化风俗的效用。

条屏，一般为双数，如两条屏、四条屏、六条屏、八条屏等。书写内容大多为一首长诗或者一套多首特点统一的诗、词、文，要求从始至终统一风格，气势连贯。

楹联，是由两行等长，互相对仗的汉字组成的独立文体，是成双不单的独特的书法形式。通常右边为上联，左边为下联，常常悬挂在大门两旁或者楹柱两边。

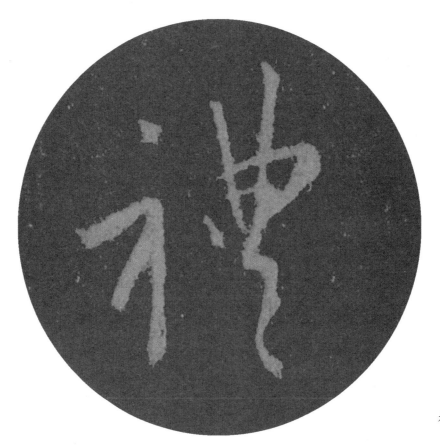

礼

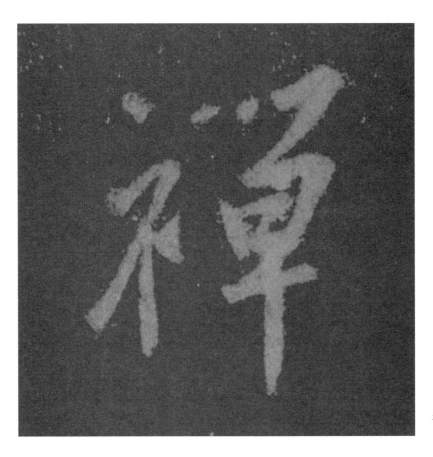

禅

求真

达观

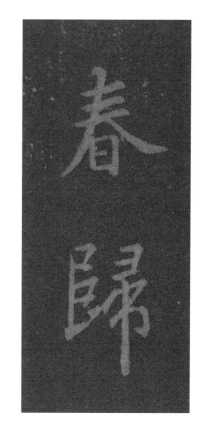

春归

多福

吉庆

墨缘

聖教序

诚信

书道

精进

朝晖

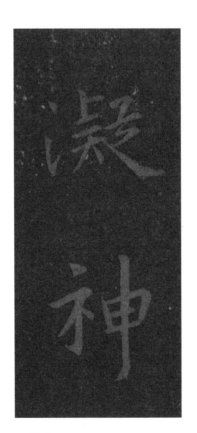

凝神

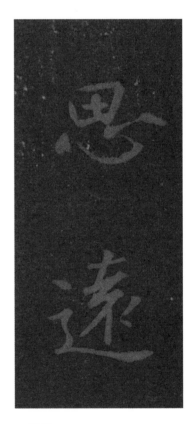

思远

居德

香雪

集贤

福寿

步月

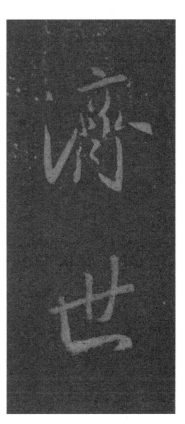

济世

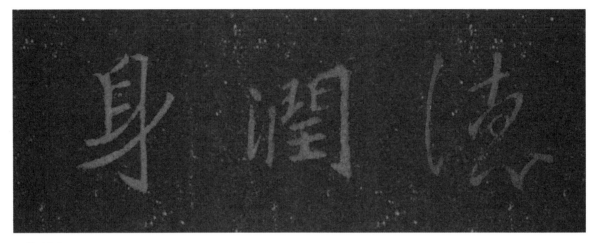

德润身

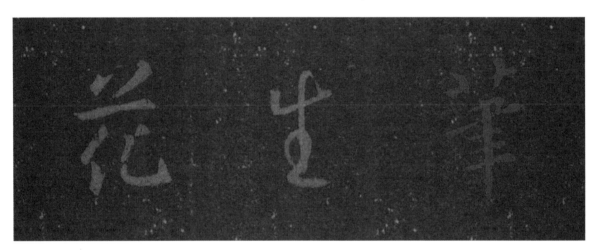

笔生花

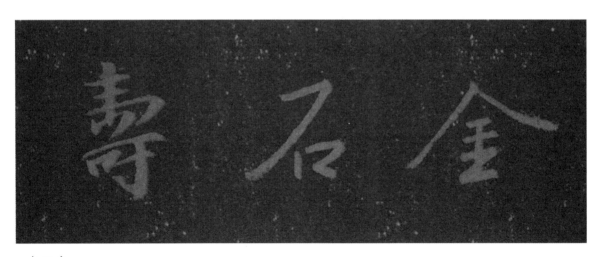

金石寿

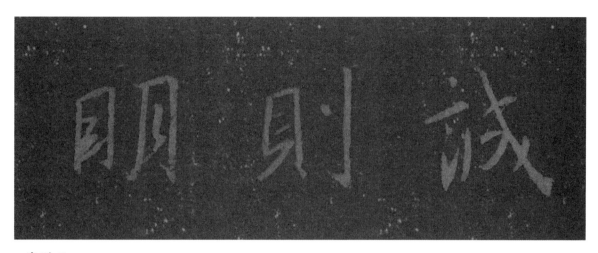

诚则明

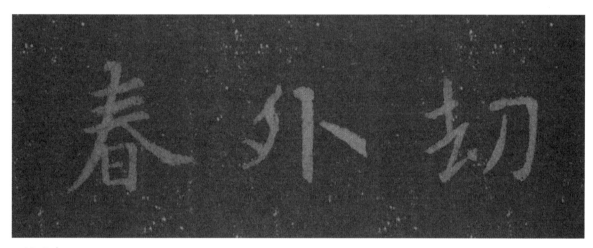

劫外春

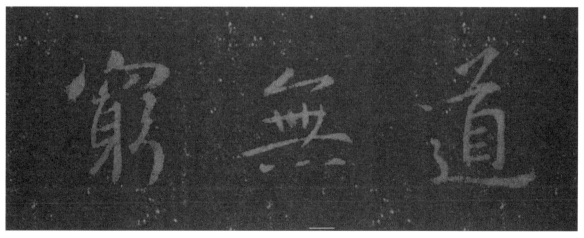

道无穷

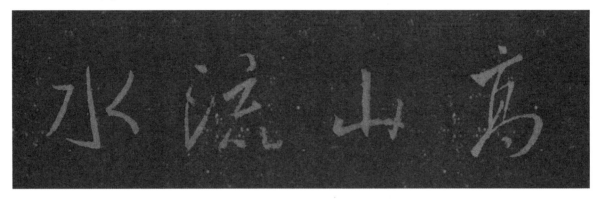

高山流水

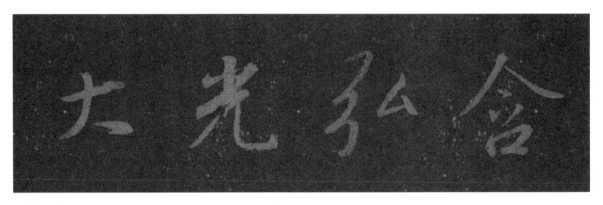

含弘光大

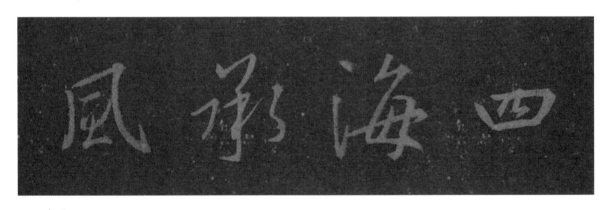

四海承风

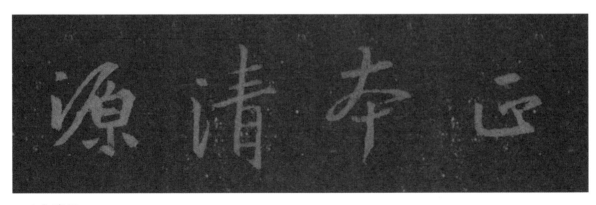

正本清源

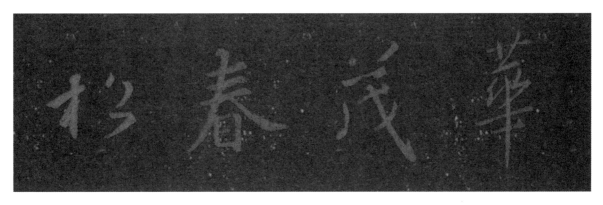

华茂春松

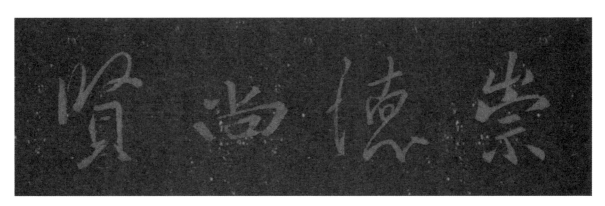

崇德尚贤

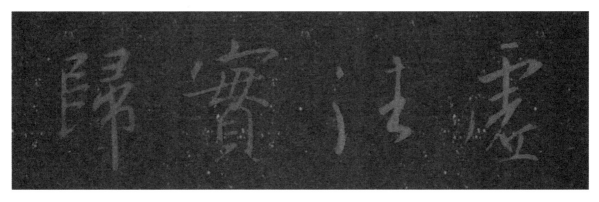

虚往实归

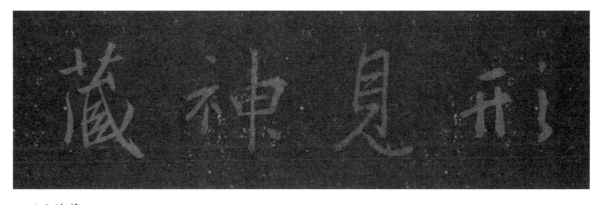

形见神藏

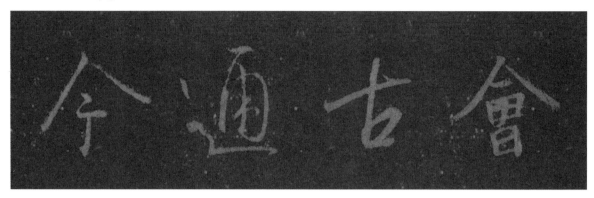

会古通今

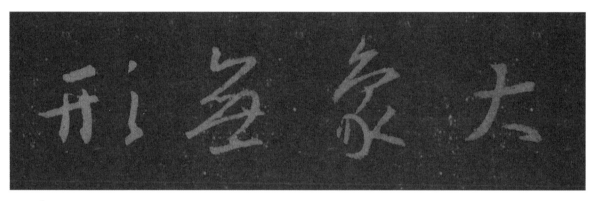

大象无形

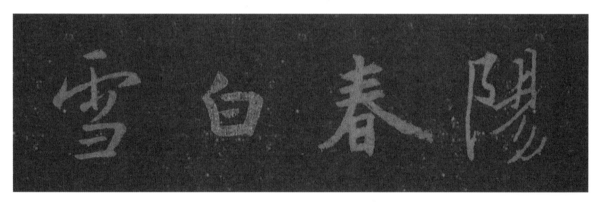

阳春白雪

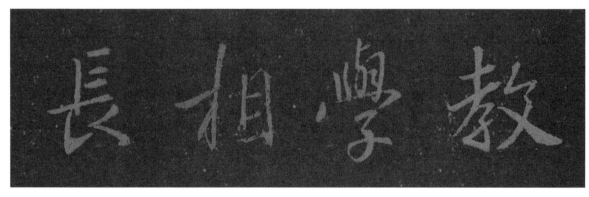

教学相长

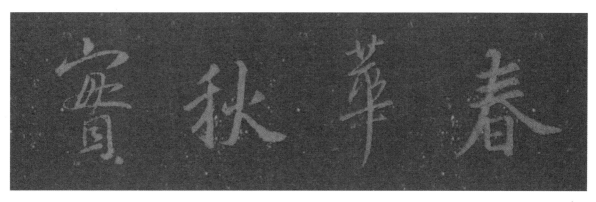

春华秋实

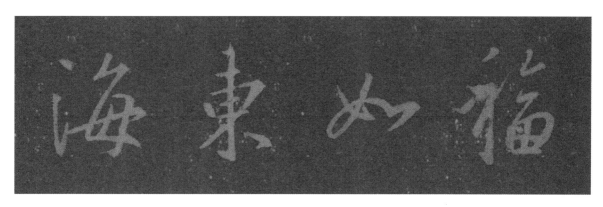

福如东海

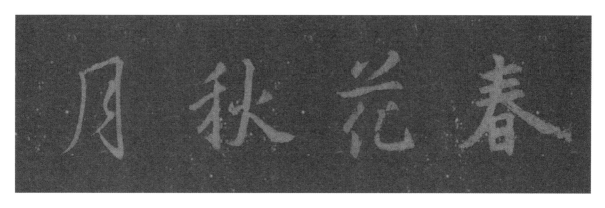

春花秋月

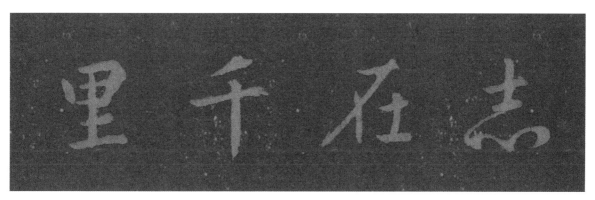

志在千里

圣教序

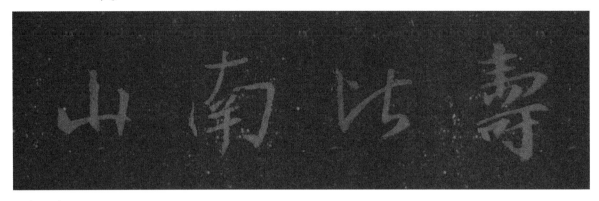

寿比南山

高情远志

明心见性

天下归心

12

安常处顺

厚德载物

春风化雨

志同道合

山水含清晖

云开千里月

观海难为水

圣人无常师

聖教序

三思而后行

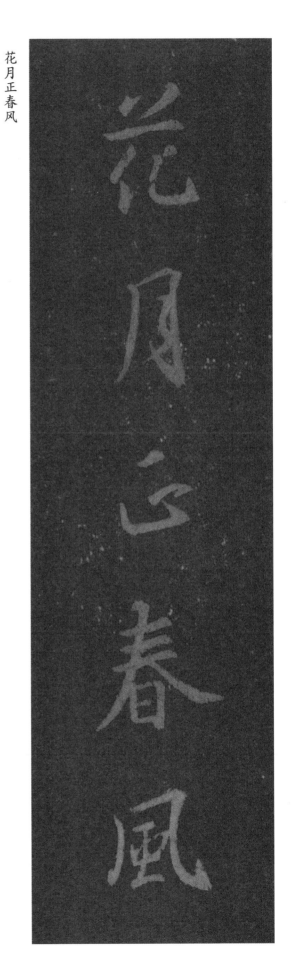

花月正春风

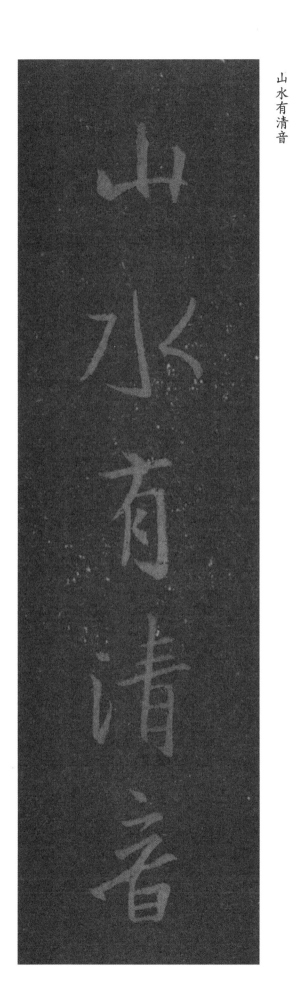

山水有清音

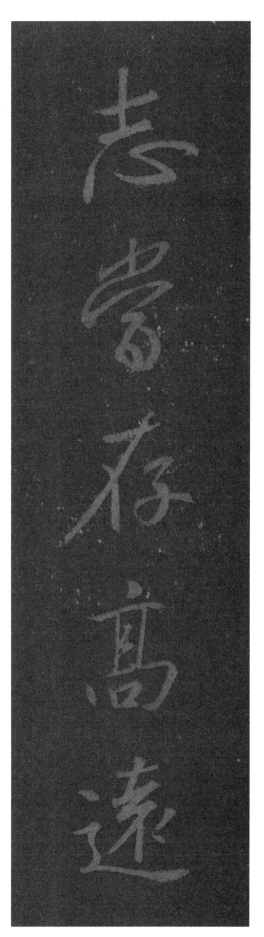

志当存高远

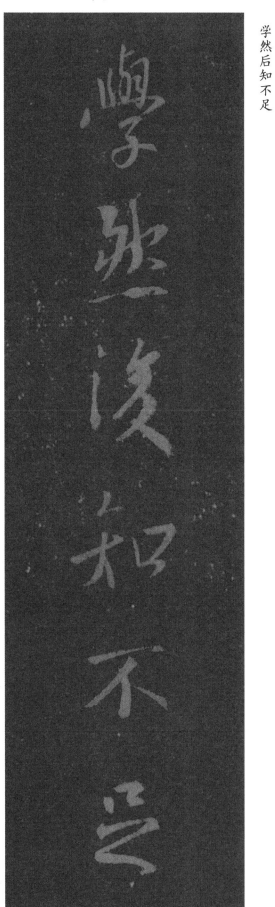

学然后知不足

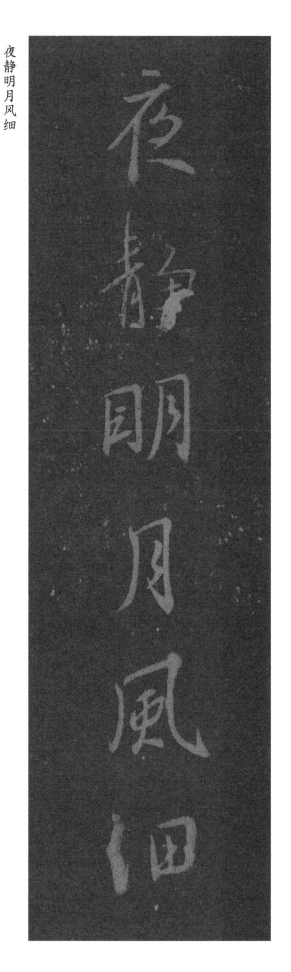

夜静明月风细

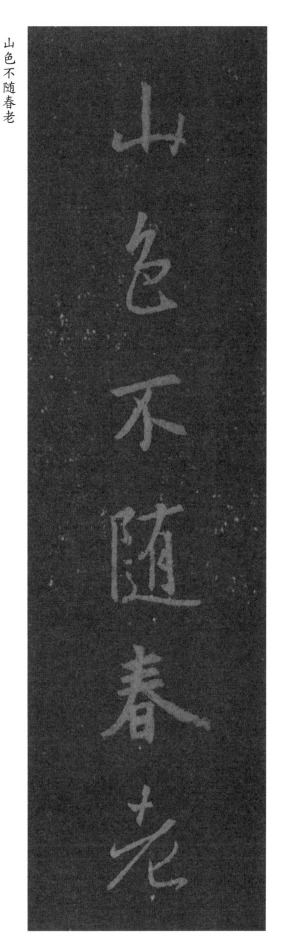

山色不随春老

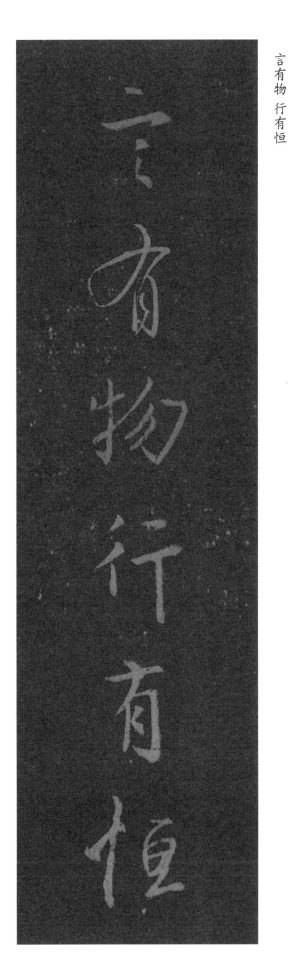

言有物　行有恒

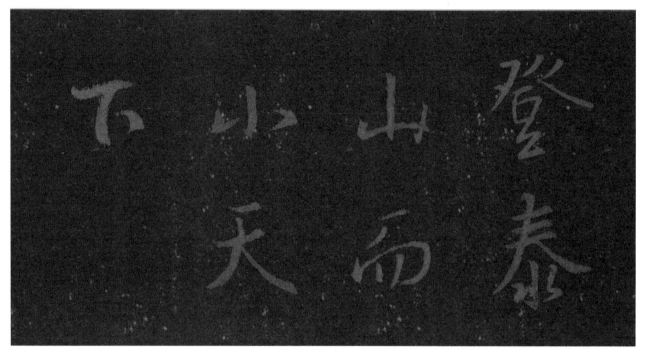

登泰山而小天下

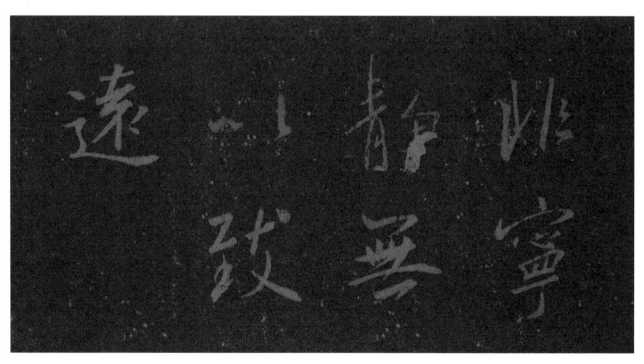

非宁静无以致远

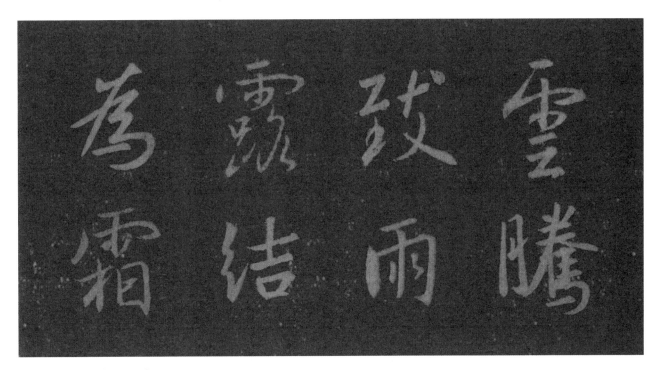

云腾致雨　露结为霜

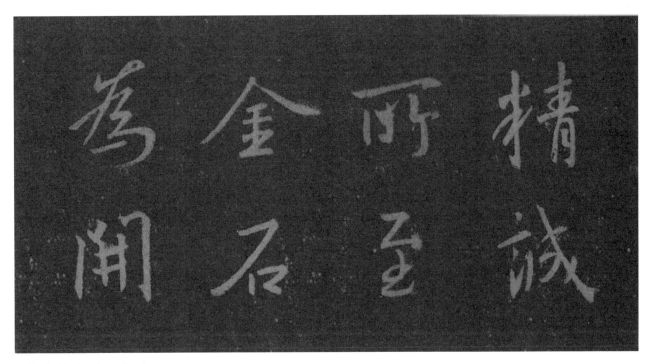

精诚所至　金石为开

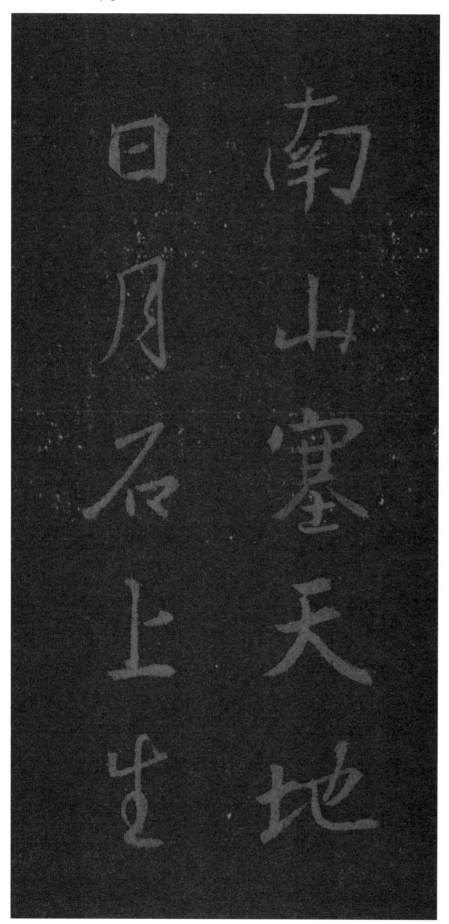

南山塞天地
日月石上生

是无为之事

行不言之教

聖教序

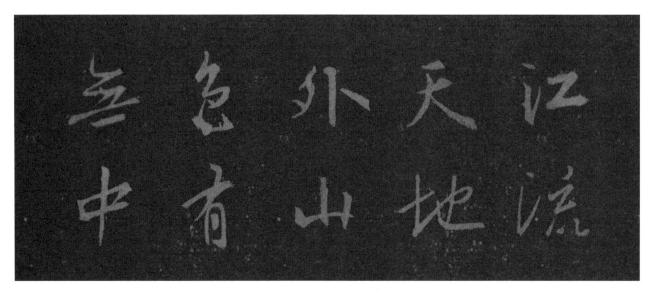

江流天地外
山色有无中

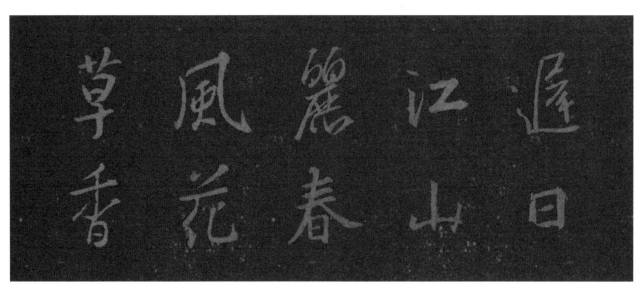

迟日江山丽
春风花草香

野旷沙岸净
天高秋月明

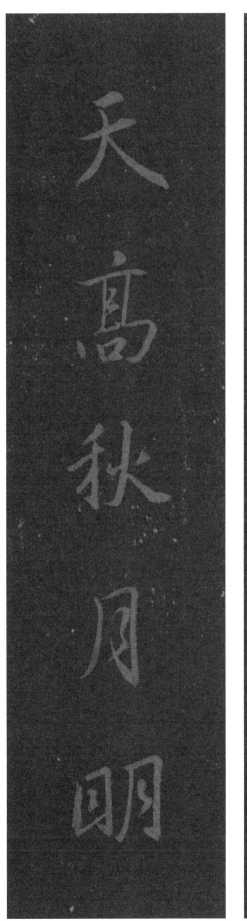
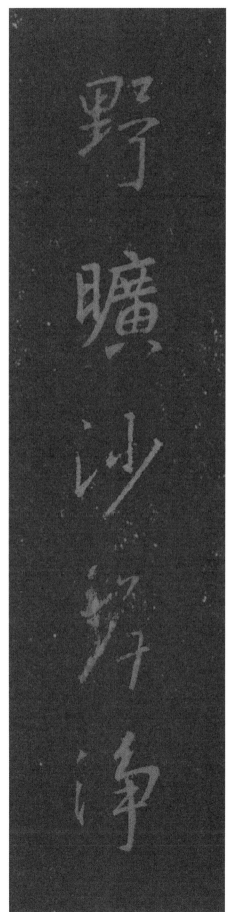

二月风光清眼耳
百年书林润身心

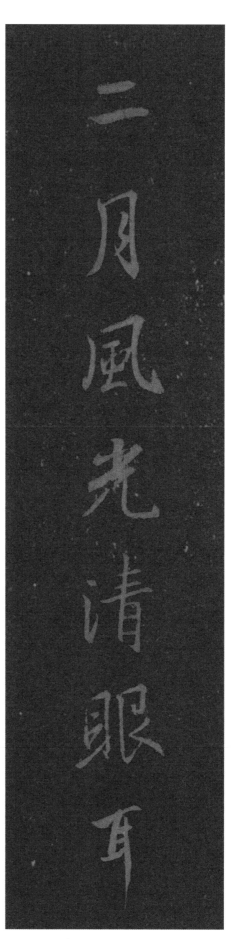

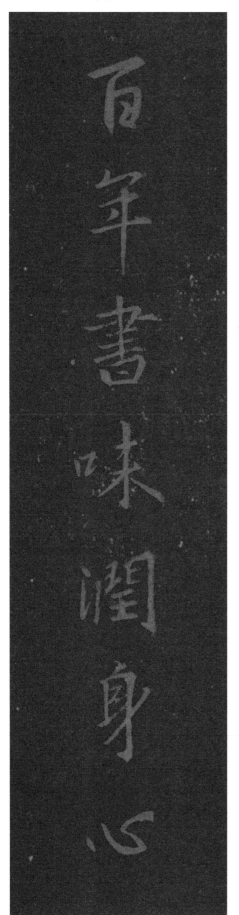

百卉生时多雨露
万峰高处起烟云

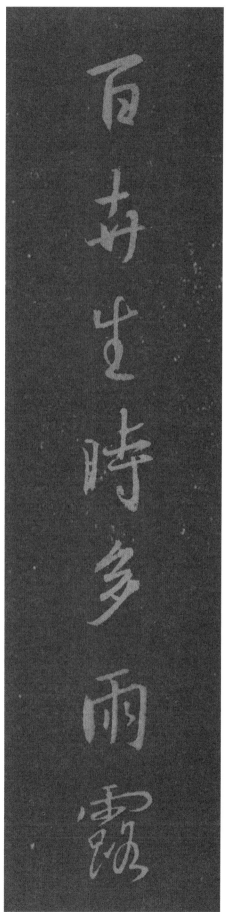

百卉生时多雨露
万峰高处起烟云

云出无心犹作雨
花开有意不能言

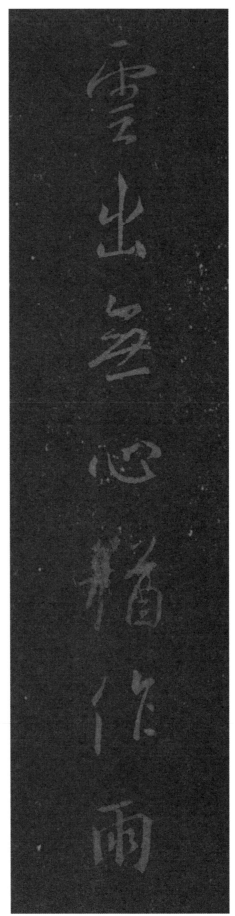

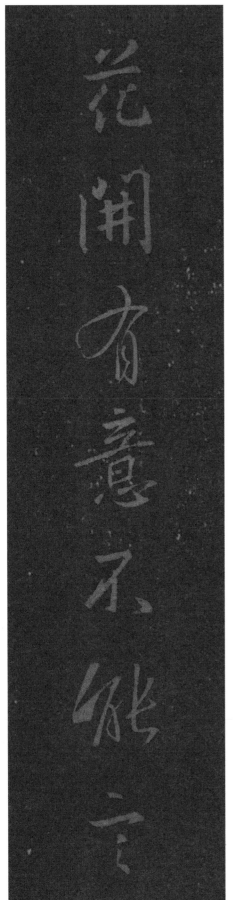

大翼垂天九万里
长松拔地三千年

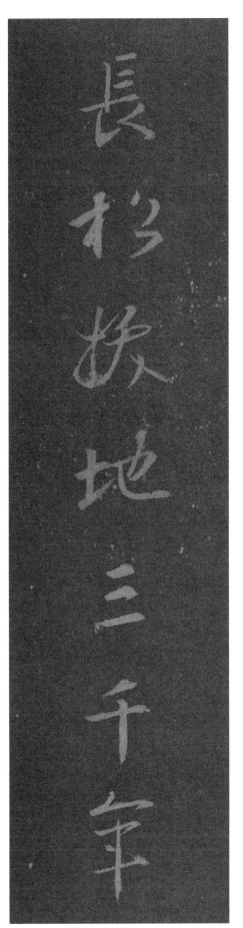

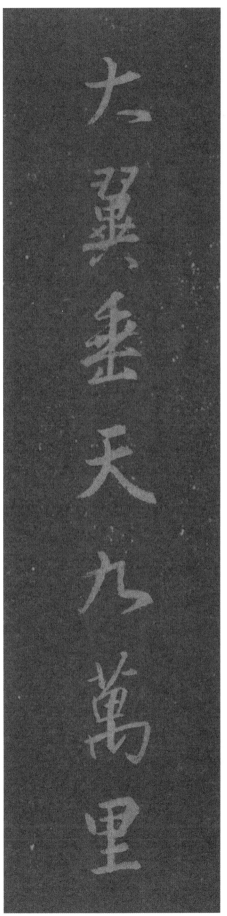

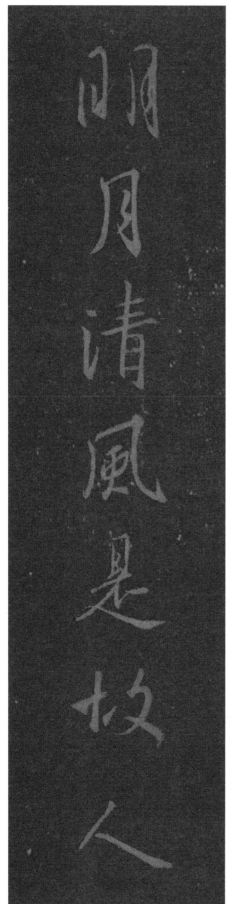 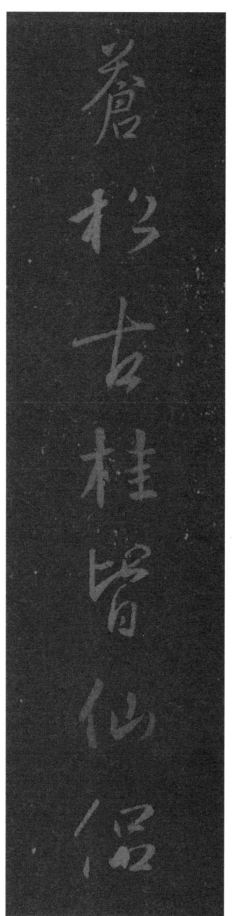

苍松古桂皆仙侣
明月清风是故人

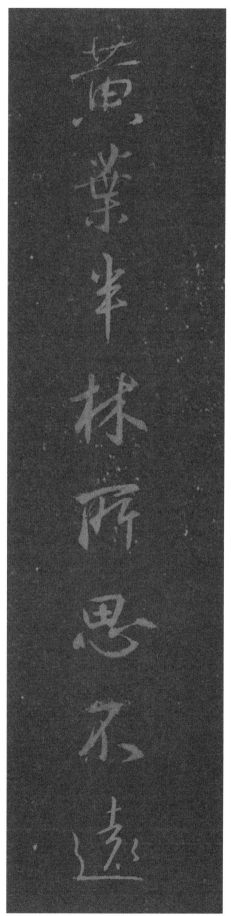

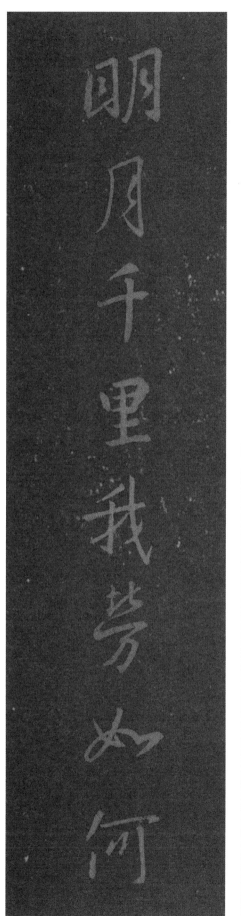

黄叶半林 所思不远
明月千里 我劳如何

黄叶半林 所思不远
明月千里 我劳如何

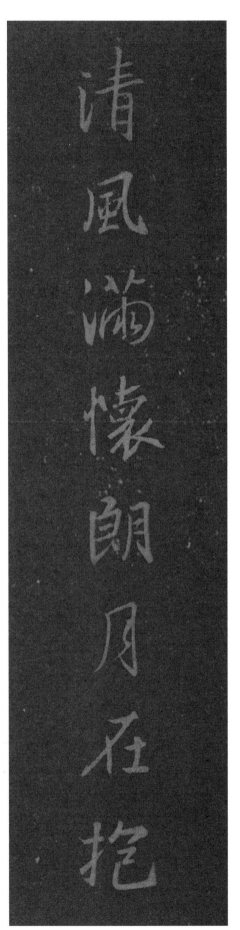

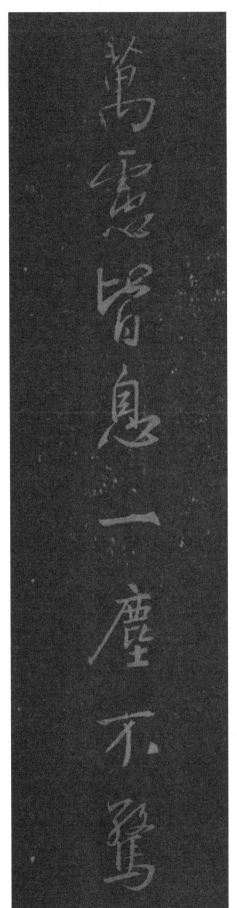

清风满怀　朗月在抱
万虑皆息　一尘不惊

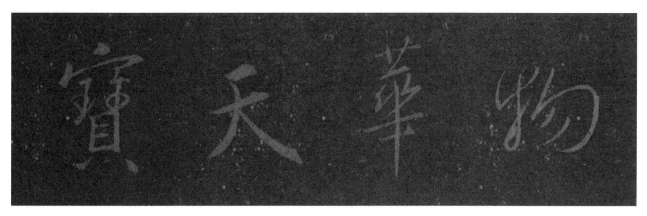

物华天宝

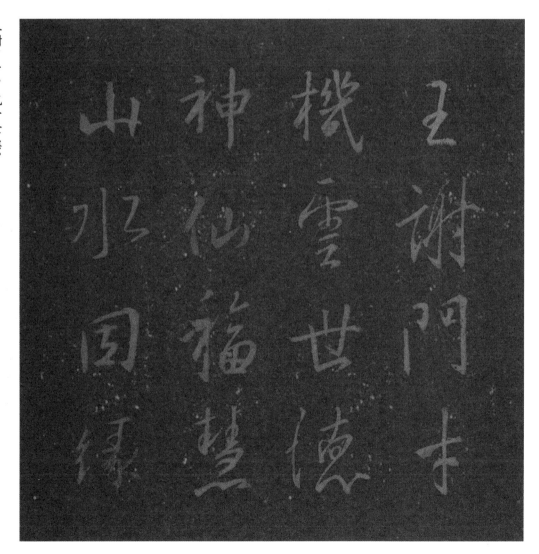

王谢门才，机云世德。
神仙福慧，山水因缘。

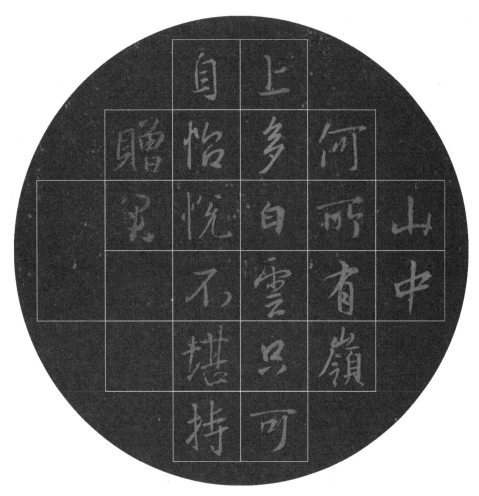

南北朝·陶弘景《诏问山中何所有赋诗以答》
山中何所有，岭上多白云。只可自怡悦，不堪持赠君。

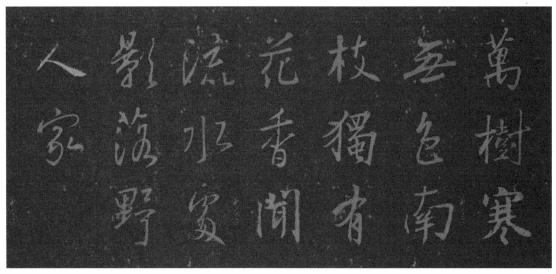

明·道源《早梅》
万树寒无色，南枝独有花。香闻流水处，影落野人家。

有梅無雪不精神

有雪無诗俗了人

日暮诗成天又雪

与梅并作十分春

宋·卢钺《雪梅·其二》
有梅无雪不精神，有雪无诗俗了人。
日暮诗成天又雪，与梅并作十分春。

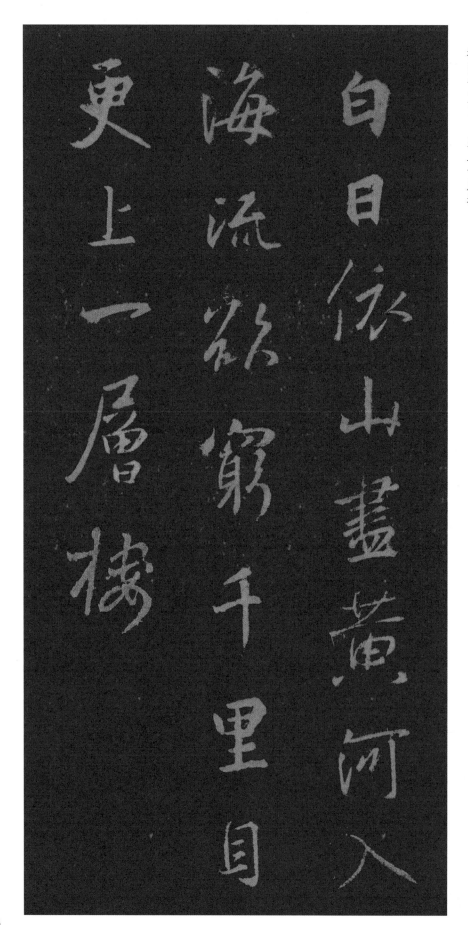

唐·王之涣《登鹳雀楼》

白日依山尽，黄河入海流。
欲穷千里目，更上一层楼。

風月雙清 雲霞五色

詩書三味 山水八音

王丙申書

唐·皇甫冉《送王司直》

西塞云山远，东风道路长。

人心胜潮水，相送过浔阳。

西塞雲山遠東風
道路長人心勝潮
水相送過潯陽

壬寅仲秋王丙申書

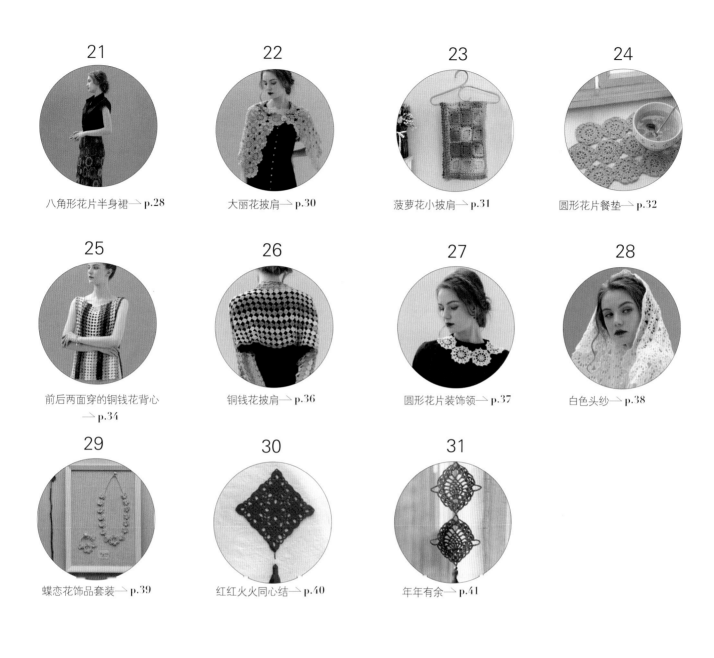

21

八角形花片半身裙 → p.28

22

大丽花披肩 → p.30

23

菠萝花小披肩 → p.31

24

圆形花片餐垫 → p.32

25

前后两面穿的铜钱花背心 → p.34

26

铜钱花披肩 → p.36

27

圆形花片装饰领 → p.37

28

白色头纱 → p.38

29

蝶恋花饰品套装 → p.39

30

红红火火同心结 → p.40

31

年年有余 → p.41

编织图解绘制及原稿整理：顾嬿婕 邓歆红 夏明丽 钱哲胤

小物摄影：郑美美　排版：顾嬿婕

前　言

钩针编织中，花片连接的作品丰富多彩，用途广泛。可是，传统的花片连接时，花片需要一个个断线，每个花片两个线头，藏线头是个大工程，令人望而却步。后来学会了从日本引进的不断线连续钩编方法，才知道花片连接还可以一根线连续钩编，打开了我对编织认知的新世界。

这种被称作"一线连"的方法，是从左往右钩编，最后一圈钩半圈，如果一圈有10个花片，每个花片都留下最后半圈不钩，再从右往左补齐这10个花片的余下半圈。

渐渐地，我发现如果这10个花片有1个钩错了，只有在补花回来时才会被发现，于是后面的花片都得拆了重来，既影响效率又影响心情；另外，段染线因为颜色变化，后补的半圈花与之前半圈花的颜色会出现不协调。

这些困惑，促使我开始了各种尝试，经过无数次的失败后，突然在某个凌晨，发现了一种新的方法，这种方法与之前的一线连不同，是钩完一个整花片后不断线连续钩编。

经过不断尝试和改进，原有的关于一线连的问题都能迎刃而解了。2014年我开始把这个"整花一线连"的技法传授给我的学生，大家觉得这种方法很好用。

感谢学生们的鼓励和支持，我也希望能将自己孜孜不倦研究多年的技法传授给更多的编织爱好者。所以，2018年开始了本书的创作，历经三年余，终于将我们精心设计的作品呈现在大家面前。

书中收录了毛衣、披肩等大件作品19件，小物12件。为了帮助大家能够更容易地学习"嬷兮整花一线连"技法，书中还介绍了菱形连接教程、四方联教程、横向基础连接教程，将花片从左到右，从下到上，从右到左三种角度进行转换连接。为了方便读者学习，我们还拍摄了菱形连接教程的教学视频，读者扫码即可看视频。

整花不断线连续钩编中，让渡线无痕是"嬷兮整花一线连"重要技法，为帮助读者更好地掌握这一技法，建议本书的学习顺序是：①菱形连接教程＋视频；②花片基础连接教程；③教程中介绍的相关作品；④其他作品。

"子衿整花一线连设计团队"的学生：陈亚男、徐雯、赵颖、邓歆红、陶瑾、黄磊、顾敏参与了本书部分作品的设计或编织；书中小件作品由郑美美同学精心拍摄，教学视频由杨晔、顾敏拍摄制作；还有不少学生提供了各种帮助和支持，在此一并感谢！

我和邓歆红女士花了一年多时间完成了书中原稿整理和AI图解绘制，其间，夏明丽、钱哲胤做了图解绘制的辅助工作。因为是第一次用AI制图，工作量庞大，错误在所难免，恳请大家指正并见谅。

如果你喜欢本书，并因此爱上"嬷兮整花一线连"，将是我的荣幸。

顾嬷婕（子衿）

关于嬿兮整花一线连

2021 年，"嬿兮整花一线连"研究进入第 10 个年头，形成了多重技法体系，包括：

1. 常规的方形、三角形、圆形、多边形等花片的整花一线连。

2. 立体花的整花一线连。

3. 不规则形状花片的整花一线连。

4. 整花一线连技法与普通花形组合，使之不断线连续钩编。

5. 一个花片多种颜色的不断线整花一线连。

6. 爱尔兰蕾丝的不断线整花一线连。

7. 与棒针结合的不断线整花一线连。

8. 与布鲁日蕾丝结合的整花一线连。

9. 加入其他元素的整花不断线连续钩编。

"嬿兮整花一线连"的技法特点：

1. 只要毛线球足够大，一个花整片钩完可以不断线继续钩下一个花片，不论是钩织几十个还是几百个甚至更多的花片，都只有头和尾两个线头。

2. 可以按作品需求设计，多角度转换花片连接的起始点。

3. 因为是整花连接，再也不用担心花片最后一圈开始和结束时颜色的反差，能更完整地保持段染线的色彩风格。

4. 菠萝花片、蝴蝶兰花片、叶子等形状不规则的花片，都可以做到不断线连续钩编。

5. 因为可以按连接需要多角度改变方向编织，所以设计的广度和深度也在不断拓展，趣味性和设计性也更强。

6. 无痕渡线，不仅使织物的正面漂亮，反面同样完美。

7. 整花一线连最大的特点是，当一个个美丽的花片在手中不断地绽放，钩织者会享受停不下手的愉悦体验。

8. 如果出错，在连接下一个花片时就能发现，效率大大提高。

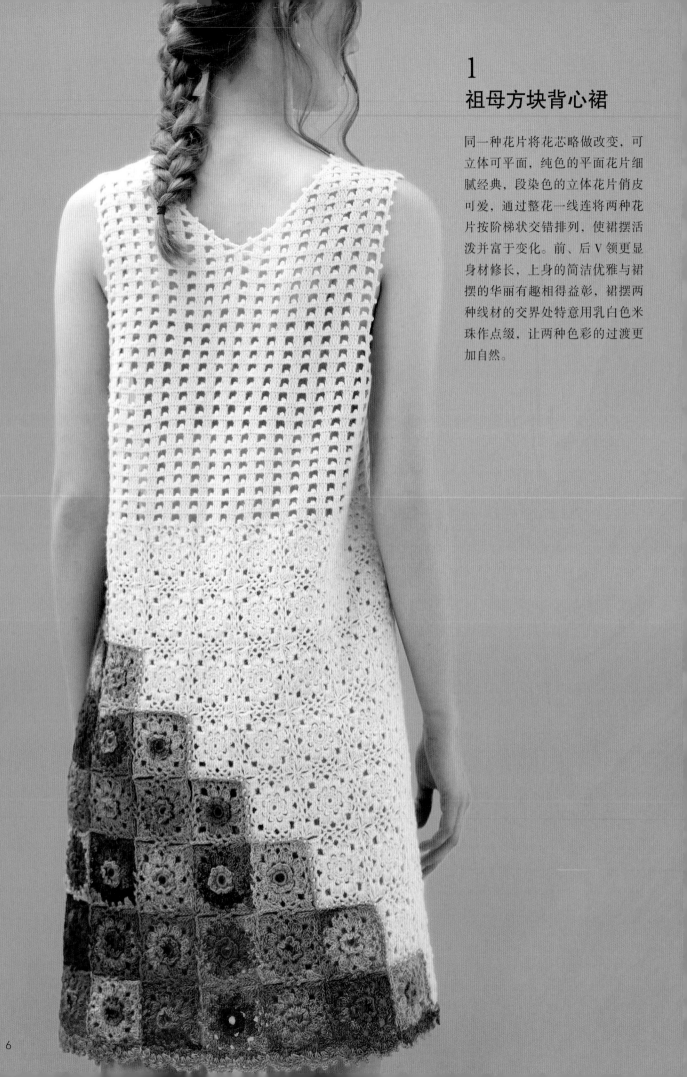

1

祖母方块背心裙

同一种花片将花芯略做改变，可立体可平面，纯色的平面花片细腻经典，段染色的立体花片俏皮可爱，通过整花一线连将两种花片按阶梯状交错排列，使裙摆活泼并富于变化。前、后V领更显身材修长，上身的简洁优雅与裙摆的华丽有趣相得益彰，裙摆两种线材的交界处特意用乳白色米珠作点缀，让两种色彩的过渡更加自然。

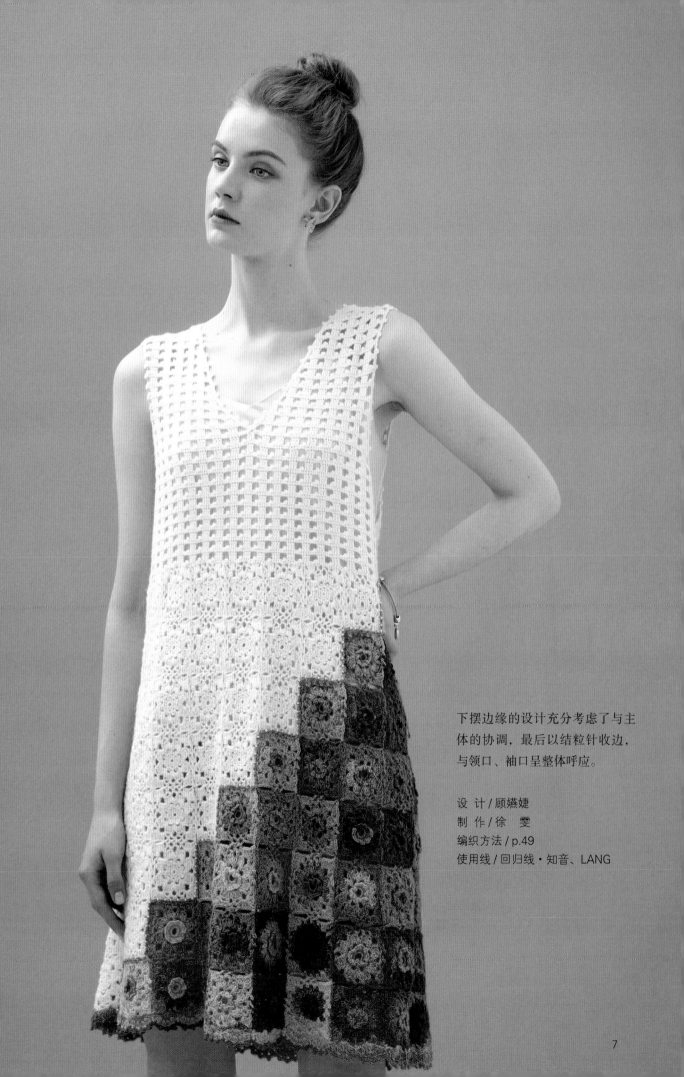

下摆边缘的设计充分考虑了与主
体的协调，最后以结粒针收边，
与领口、袖口呈整体呼应。

设 计 / 顾嬿婕
制 作 / 徐 雯
编织方法 / p.49
使用线 / 回归线·知音、LANG

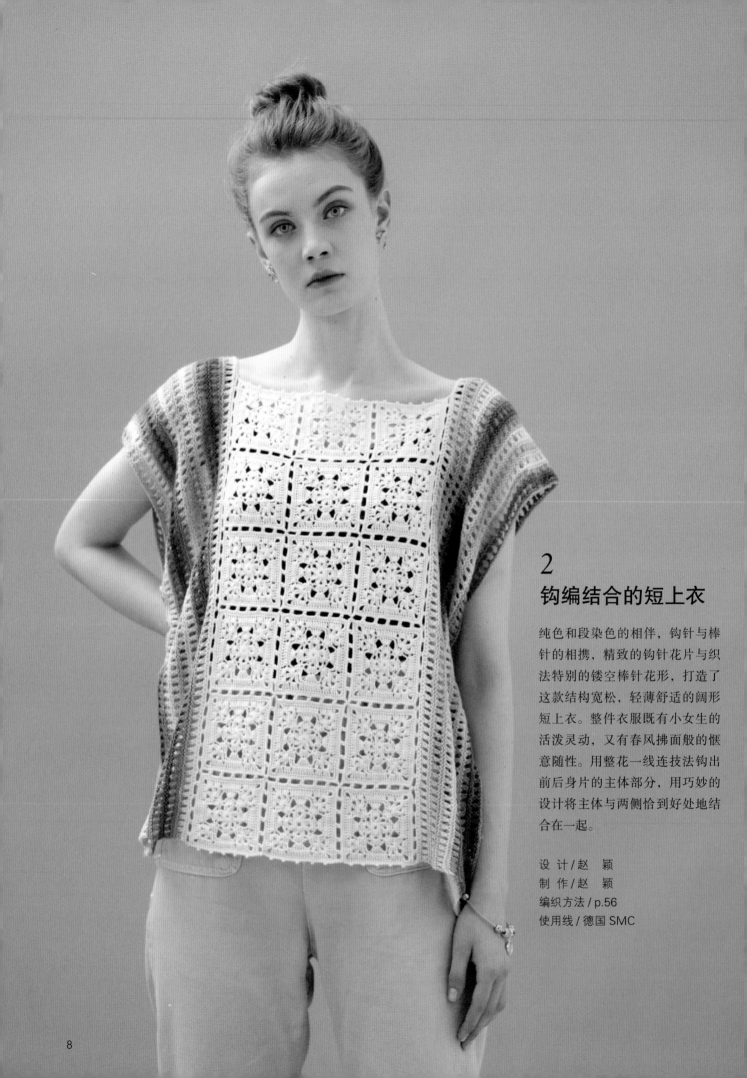

2
钩编结合的短上衣

纯色和段染色的相伴，钩针与棒针的相携，精致的钩针花片与织法特别的镂空棒针花形，打造了这款结构宽松，轻薄舒适的阔形短上衣。整件衣服既有小女生的活泼灵动，又有春风拂面般的惬意随性。用整花一线连技法钩出前后身片的主体部分，用巧妙的设计将主体与两侧恰到好处地结合在一起。

设 计/赵 颖
制 作/赵 颖
编织方法/p.56
使用线/德国SMC

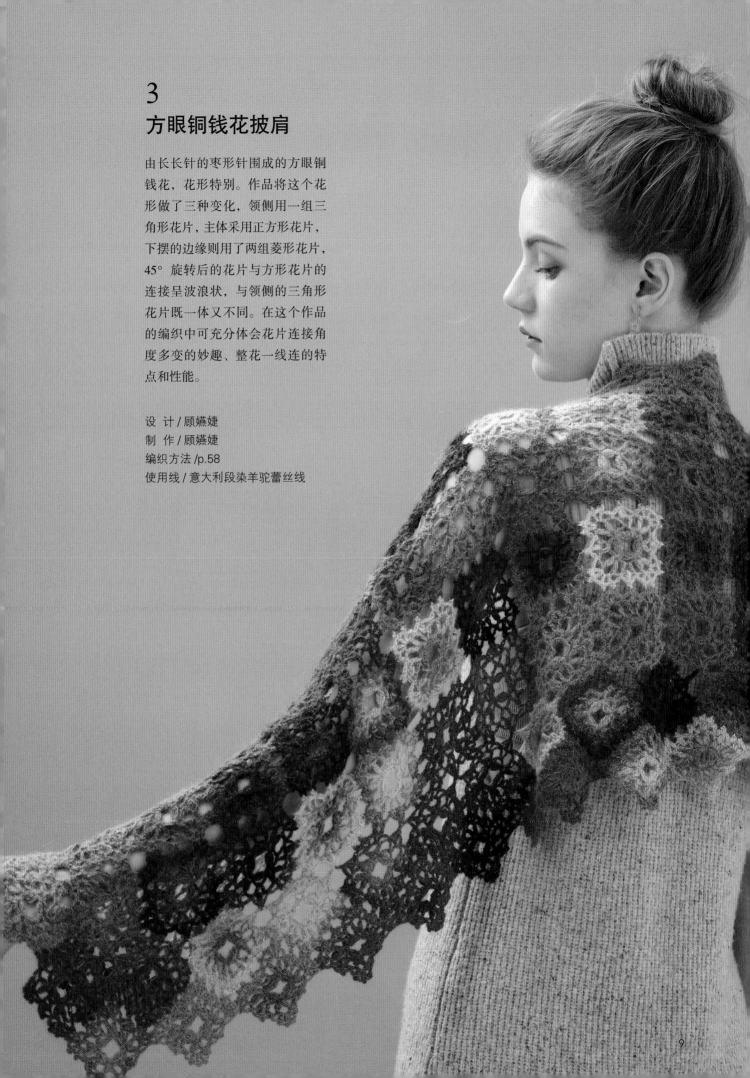

3
方眼铜钱花披肩

由长长针的枣形针围成的方眼铜钱花，花形特别。作品将这个花形做了三种变化，领侧用一组三角形花片，主体采用正方形花片，下摆的边缘则用了两组菱形花片，45°旋转后的花片与方形花片的连接呈波浪状，与领侧的三角形花片既一体又不同。在这个作品的编织中可充分体会花片连接角度多变的妙趣、整花一线连的特点和性能。

设 计 / 顾嬿婕
制 作 / 顾嬿婕
编织方法 /p.58
使用线 / 意大利段染羊驼蕾丝线

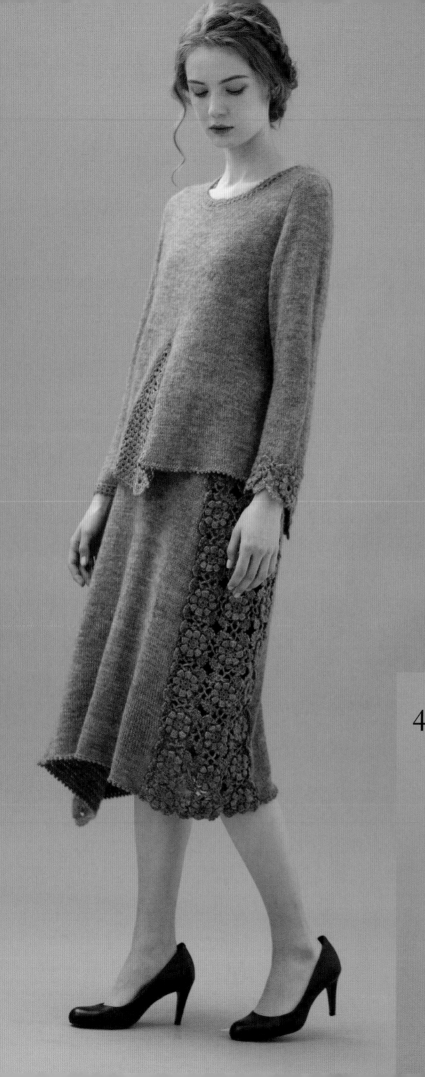

4
淑女套装·上衣

素雅的平针，局部加入钩针元素，让简约的平针增加了几分高级感。毛衣采用修身设计，前身片加入钩针分散减针的元素，很好地遮挡了小肚子，后身片用整花一线连将花片连接成一个三角形，使普普通通的后身片瞬间吸引了目光，袖口与前后身片呼应，做不对称设计，领口的边缘花样也是简洁中有亮点。

设 计 / 顾嬿婕
制 作 / 顾嬿婕
编织方法 / p.61
使用线 / 回归线·知音

4

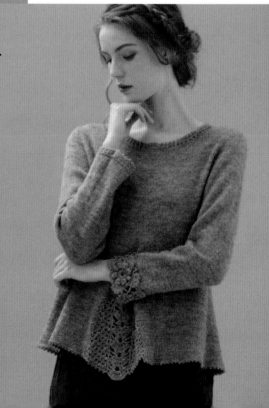

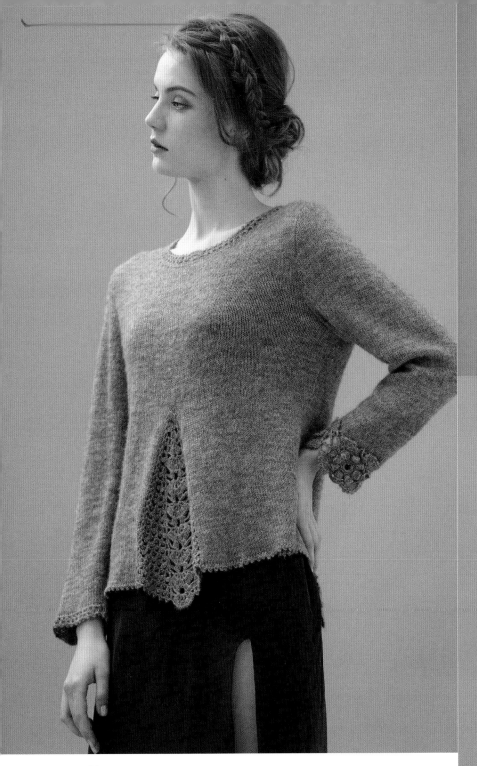

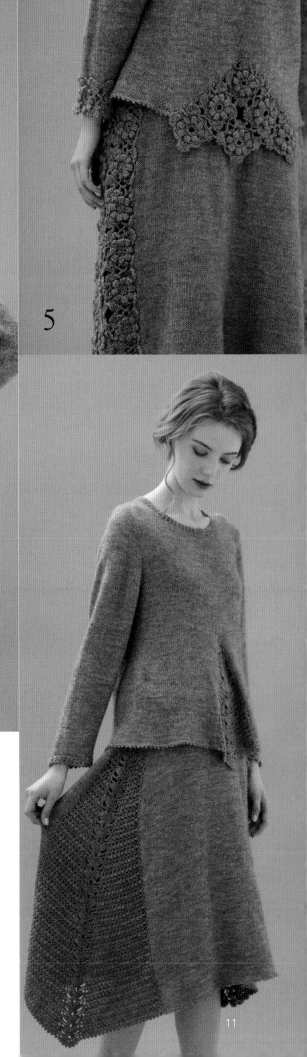

5

淑女套装·裙子

设计延续上衣的花样，主体用平针编织。一侧对应上衣后身片，
将花片做平行连接；另一侧用前片的分散加针花样按裙子的
长度做相同规律的加针，裙子因此变得灵动起来。
整套衣裙很好地修饰了身材，两种钩针技法起到了画龙点睛
的作用，整个作品的不对称风格和立体花形体现了舒适和优
雅的完美结合。

设 计/顾嬿婕　　　制 作/徐 雯
编织方法/p.64　　　使用线/回归线·知音

6
双色腰封

两种疏落有致的花片，镂空花片
选用略暗的颜色，密实花片则用
亮些的粉色，这样的组合，是我
们对整花一线连技法应用变化的
尝试。粉色花片自如地穿插其中，
作腰封、作围巾、作桌面装饰都
很别致。

设 计／陈亚男　制 作／陈亚男
编织方法／p.67
使用线／回归线·锦年

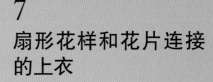

7
扇形花样和花片连接的上衣

我们很喜欢用整花一线连技法做各种应用的尝试。在这个作品中我们将普通花形和花片不断线连续编织。既简单易学，又暗蕴巧妙，连入门级的爱好者，也能轻松完成。设计花形和花片时，都使用了扇形花，完美地将两种不同的编织方法衔接起来。

设 计 / 顾蟪婕
制 作 / 陈亚男
编织方法 / p.70
使用线 / 回归线·知音

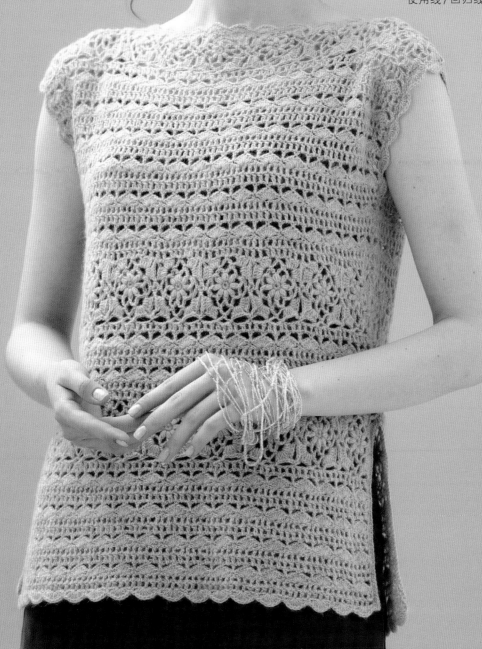

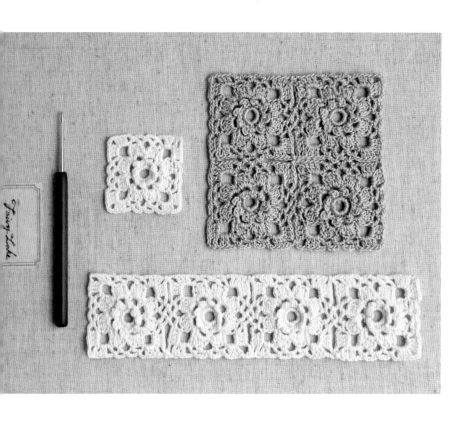

四边形花片

（花片 A、B 的教程图解见 p.74）

花片 A 和花片 B 风格不同，连接出的
作品也各有特色。

这里设计了两种四边形花片的连接方
法。

1. 横向组合的基础连接。

2. 正方形组合的四方联。

花片 A 应用在作品 1（见 p.6）。

花片 B 应用在作品 6（见 p.12）。

A

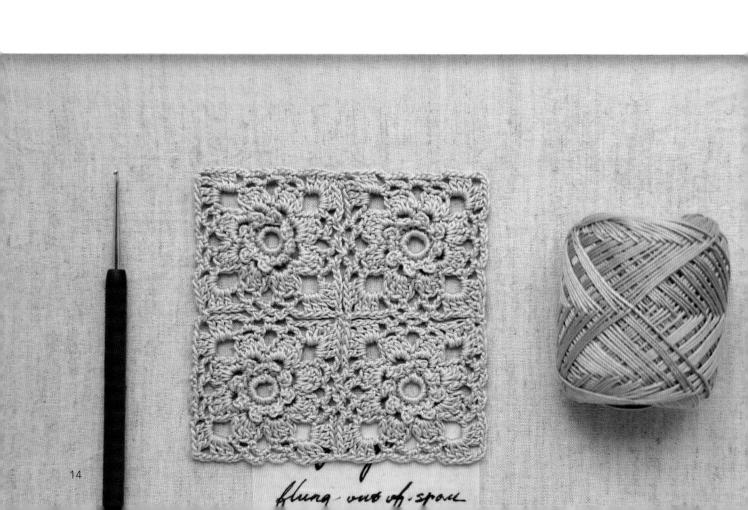

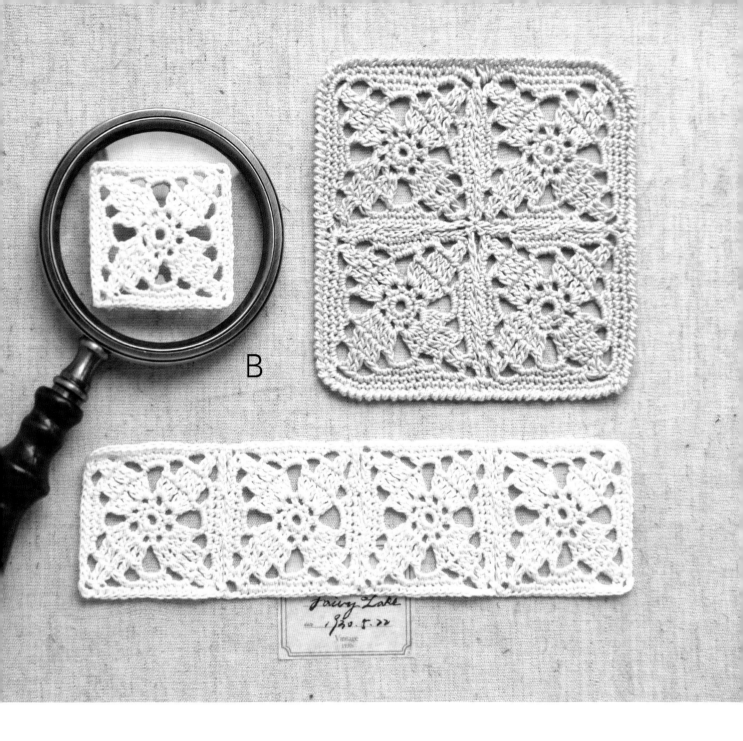

B

四边形花片连接的作品有 10 款（见 p.6~p.16、p.40）。

四边形与三角形结合的作品有 1 款（见 p.18）。

三角形连接的作品有 2 款（见 p.17）。

不规则花片连接的作品有 3 款（见 p.31、p.39、p.41）。

8、9
四边形花片餐垫

这是两件整花一线连的练习作品，熟练掌握四边形花片的连接方法，了解段染线与纯色线各自的特色，读者可按自己的喜好做出各种变化的作品。

作品9

设 计 / 陈亚男
制 作 / 陈亚男
编织方法 /p.67

使用线 / 回归线蕾丝棉线

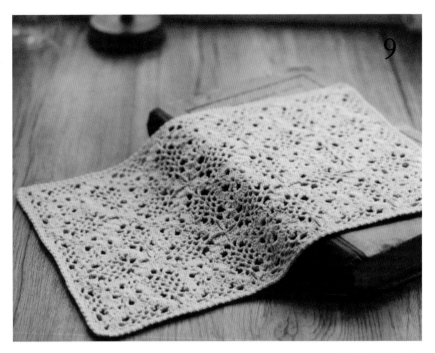

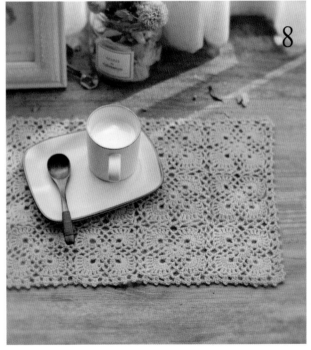

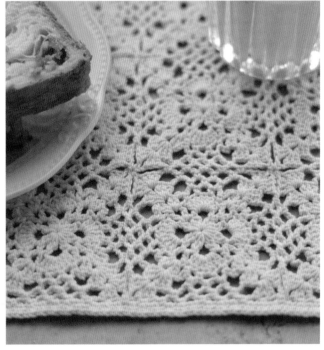

作品8

设 计 / 顾嬿婕　　　制 作 / 顾嬿婕
编织方法 / p.77　　　使用线 / LANG

整花一线连使用段染线效果非常好。整花一线连是钩完整个花片后不断线继续钩后面的花片。所以，每一个花片的颜色都是按照线材原本的颜色完整过渡，从作品8中可以很容易感受到这种过渡的协调。

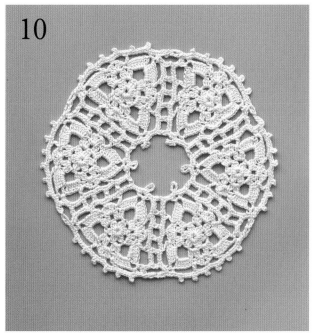

10

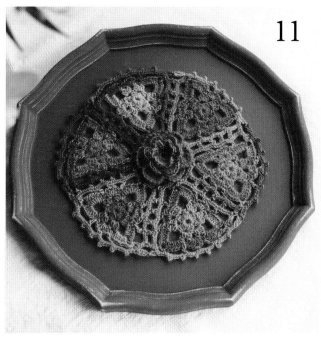

11

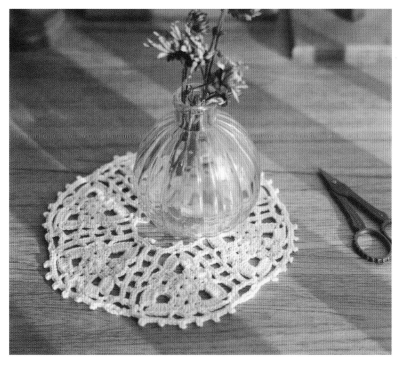

10
三角形花片连接的装饰垫

11
玫瑰花芯的三角形花片
连接的装饰垫

这也是一组整花一线连的练习作品。用三角形花片连接成的圆形垫子，段染线与纯色线各具风格。作品 11 是用段染线先钩出中心的一朵玫瑰花，再将三角形花片合围。这组设计旨在启发读者按自己的喜好做出变化的作品，享受整花一线连的变化妙趣。

设 计 / 顾嬿婕
制 作 / 顾嬿婕
编织方法 / p.79、p.80

使用线 / 奥林巴斯、LANG

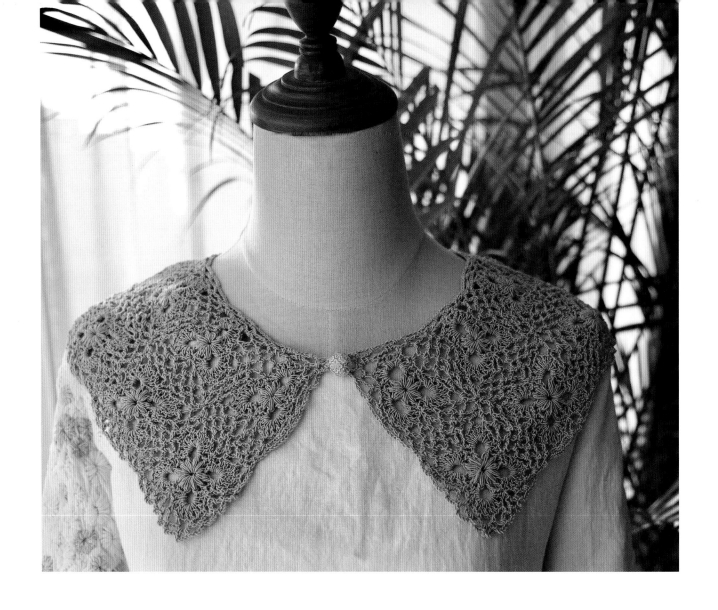

12
花形变化的装饰领

同一种花形,通过三角形和四边形的变化,让领子呈现自然弧度,设计精巧,温婉优雅。在整花一线连的作品设计中,多角度改变花形的连接方向,或者按设计需要改变花片形状,都是非常有趣的体验。

设 计 / 顾嬿婕
制 作 / 顾嬿婕
编织方法 / p.81
使用线 / 回归线·LIFEYARN·根

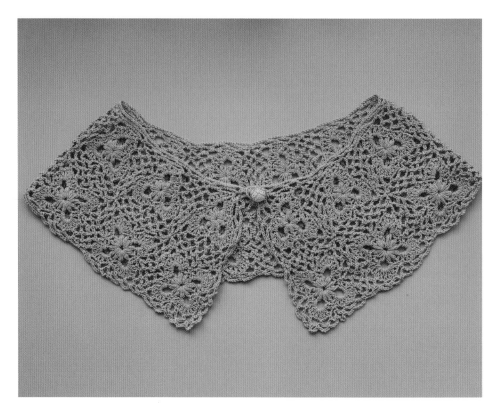

六角形花片

花片 A、B 是同一款花片，因连接点的不同，所形成的效果也不一样，尝试做变化的练习吧。

花片 C 是另一种风格的六角形花片，这样的花片连接起来更加规整。

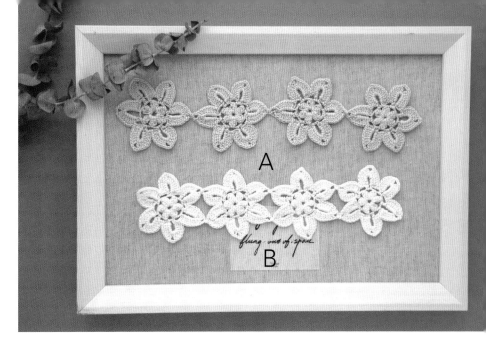

六角形花片作品共有 7 款（见 p.20~p.27）。

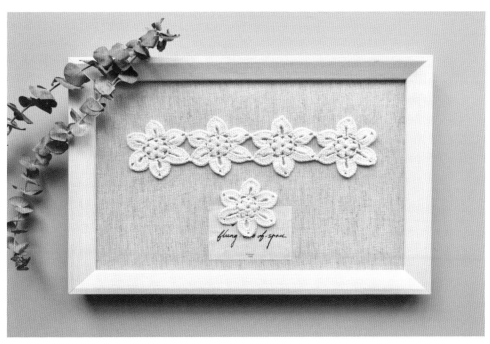

花片 B 应用在作品 14（见 p.22）。

花片 C 应用在作品 13（见 p.20）。

花片 A、B、C 的教程图解见 p.82。

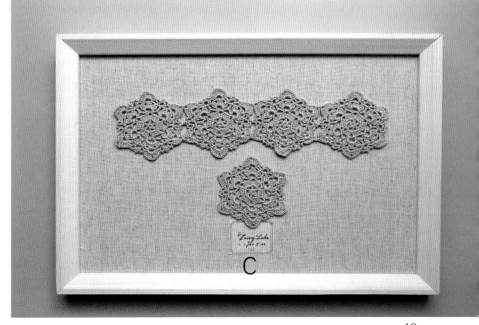

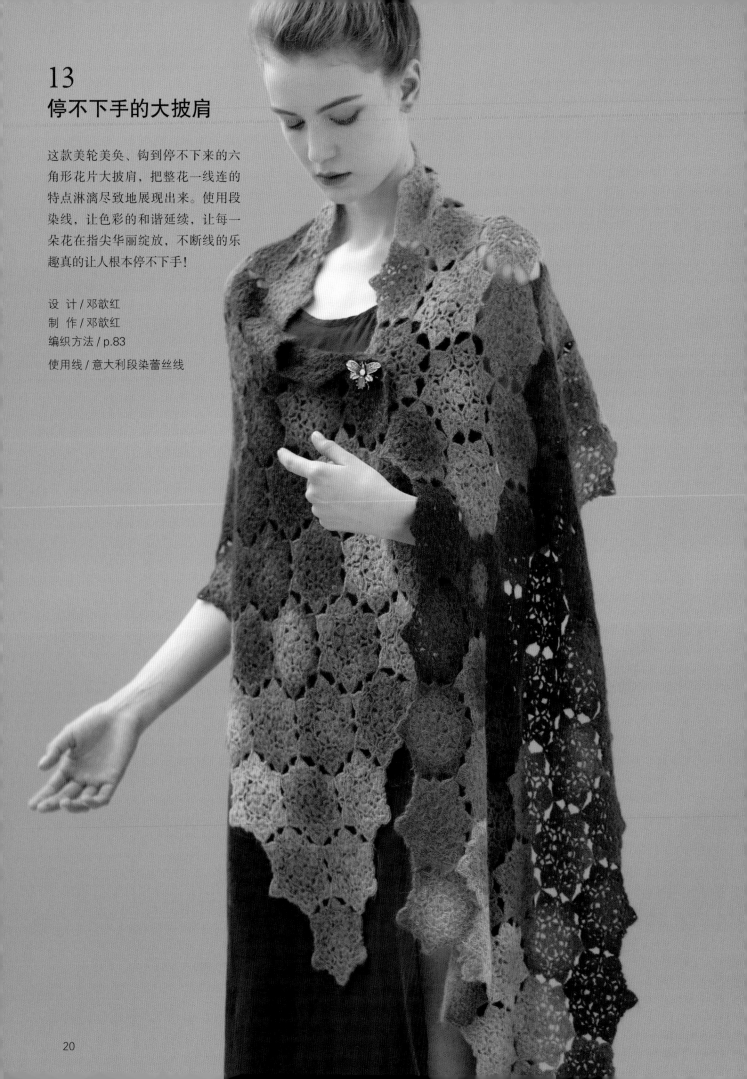

13
停不下手的大披肩

这款美轮美奂、钩到停不下来的六角形花片大披肩，把整花一线连的特点淋漓尽致地展现出来。使用段染线，让色彩的和谐延续，让每一朵花在指尖华丽绽放，不断线的乐趣真的让人根本停不下手！

设　计 / 邓歆红
制　作 / 邓歆红
编织方法 / p.83
使用线 / 意大利段染蕾丝线

只有精致细腻的幼羊驼毛线，才能
把这样一条大大的披肩表现得既轻
柔灵动又垂坠有型，色、型、材和
技法的和谐结合，在这个作品中得
到完美的演绎。

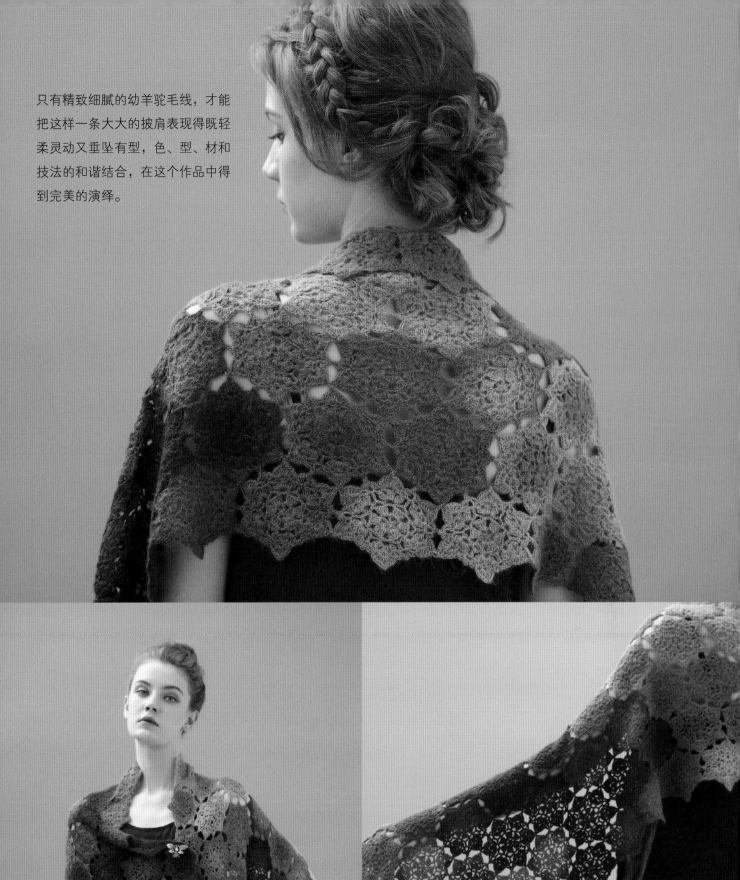

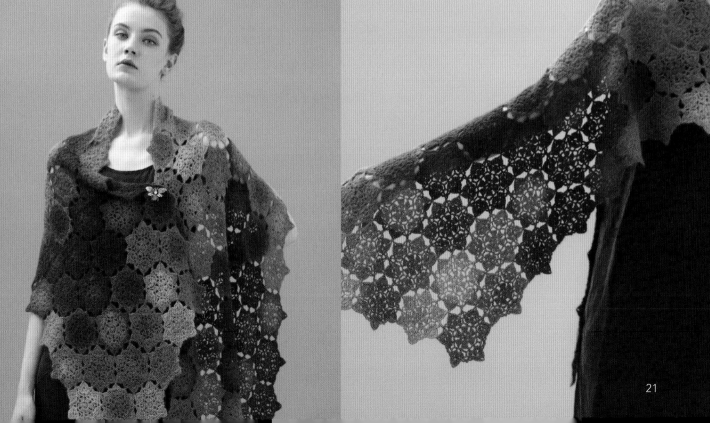

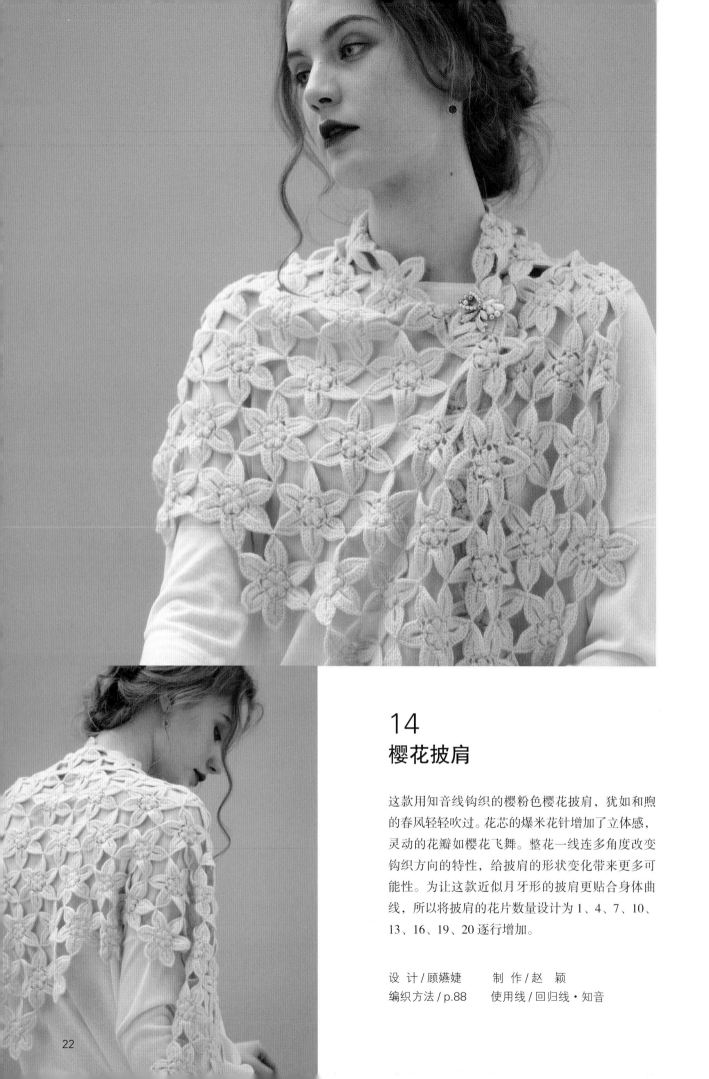

14
樱花披肩

这款用知音线钩织的樱粉色樱花披肩，犹如和煦的春风轻轻吹过。花芯的爆米花针增加了立体感，灵动的花瓣如樱花飞舞。整花一线连多角度改变钩织方向的特性，给披肩的形状变化带来更多可能性。为让这款近似月牙形的披肩更贴合身体曲线，所以将披肩的花片数量设计为 1、4、7、10、13、16、19、20 逐行增加。

设 计 / 顾嬿婕　　制 作 / 赵　颖
编织方法 / p.88　　使用线 / 回归线·知音

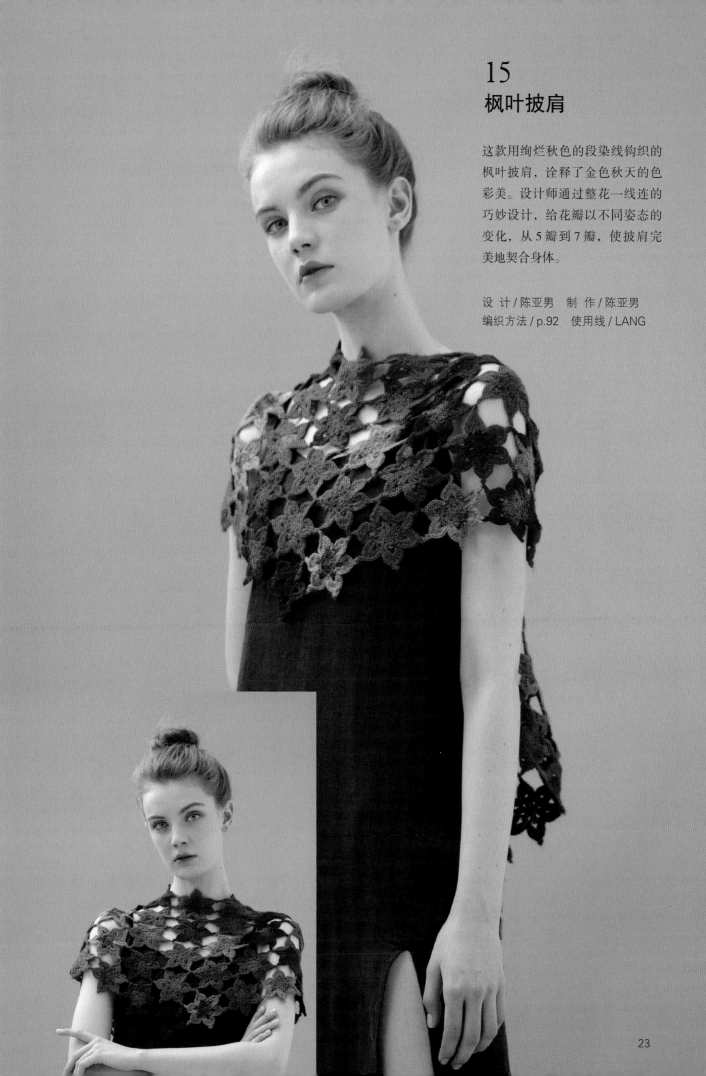

15
枫叶披肩

这款用绚烂秋色的段染线钩织的枫叶披肩，诠释了金色秋天的色彩美。设计师通过整花一线连的巧妙设计，给花瓣以不同姿态的变化，从5瓣到7瓣，使披肩完美地契合身体。

设 计 / 陈亚男　制 作 / 陈亚男
编织方法 / p.92　使用线 / LANG

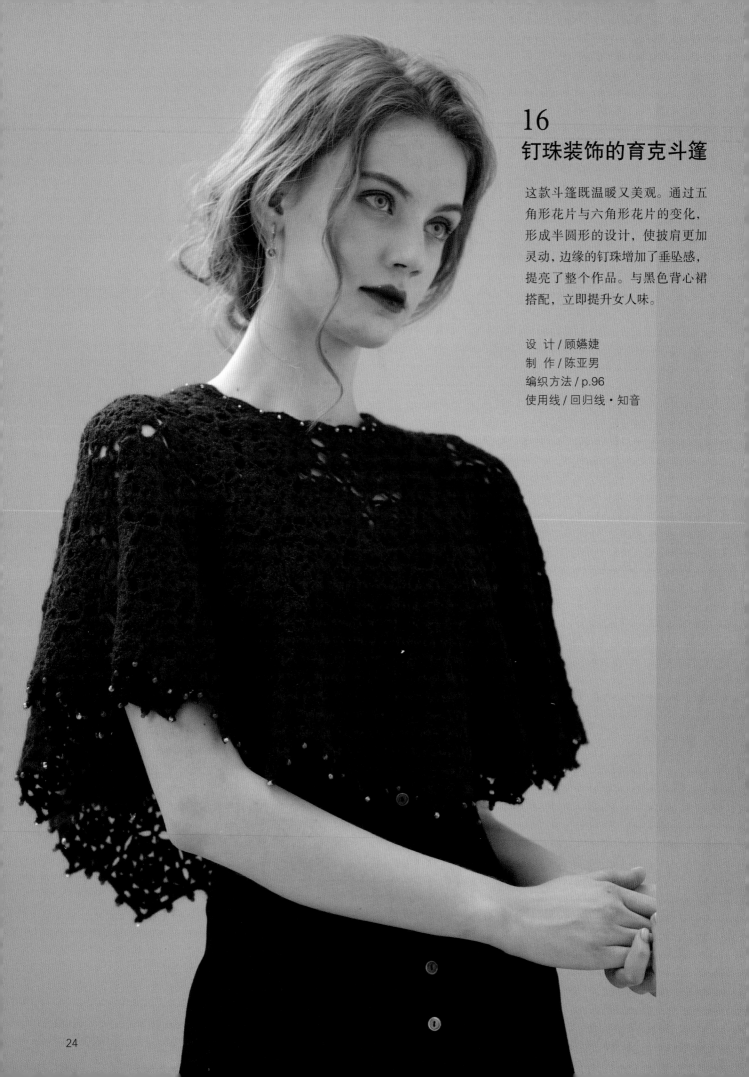

16
钉珠装饰的育克斗篷

这款斗篷既温暖又美观。通过五角形花片与六角形花片的变化，形成半圆形的设计，使披肩更加灵动，边缘的钉珠增加了垂坠感，提亮了整个作品。与黑色背心裙搭配，立即提升女人味。

设 计 / 顾嬿婕
制 作 / 陈亚男
编织方法 / p.96
使用线 / 回归线·知音

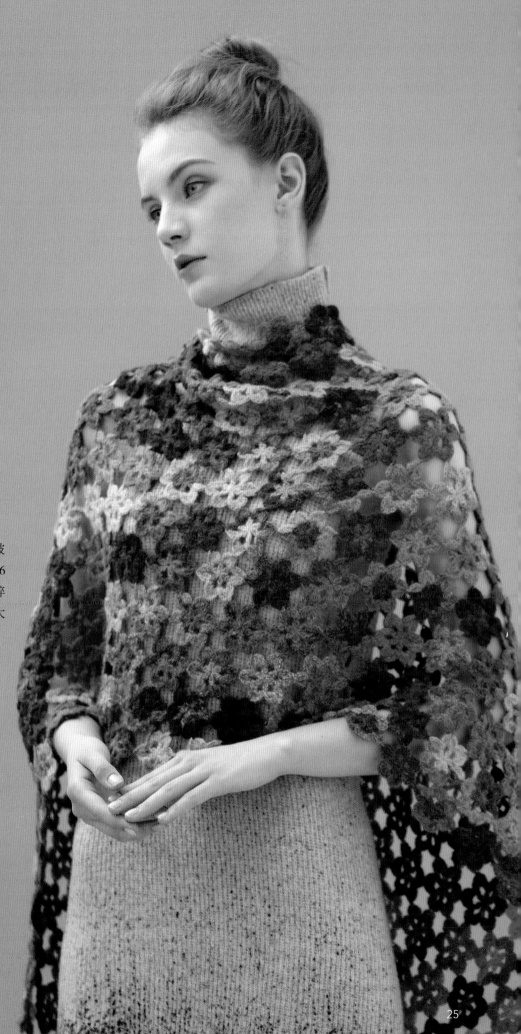

17
六角形花片长披肩

这是一款由318个花片组成的披肩。一线连技法彻底省去了藏636个线头的烦琐，可以充分利用碎片时间钩编，小小的花片也有大大的惊喜。

设 计/陶 瑾
制 作/陶 瑾
编织方法 / p.100
使用线 / LANG

18
玫瑰花爱心花垫

立体双层花簇拥成爱心形状，是一件温暖的小物。也可以镶在镜框里，无论馈赠亲友还是居家自用，都带着手工的温度。

设　计 / 顾嬿婕
制　作 / 顾嬿婕
编织方法 / p.83、p.105
使用线 / LANG

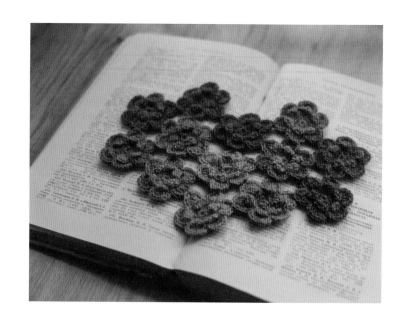

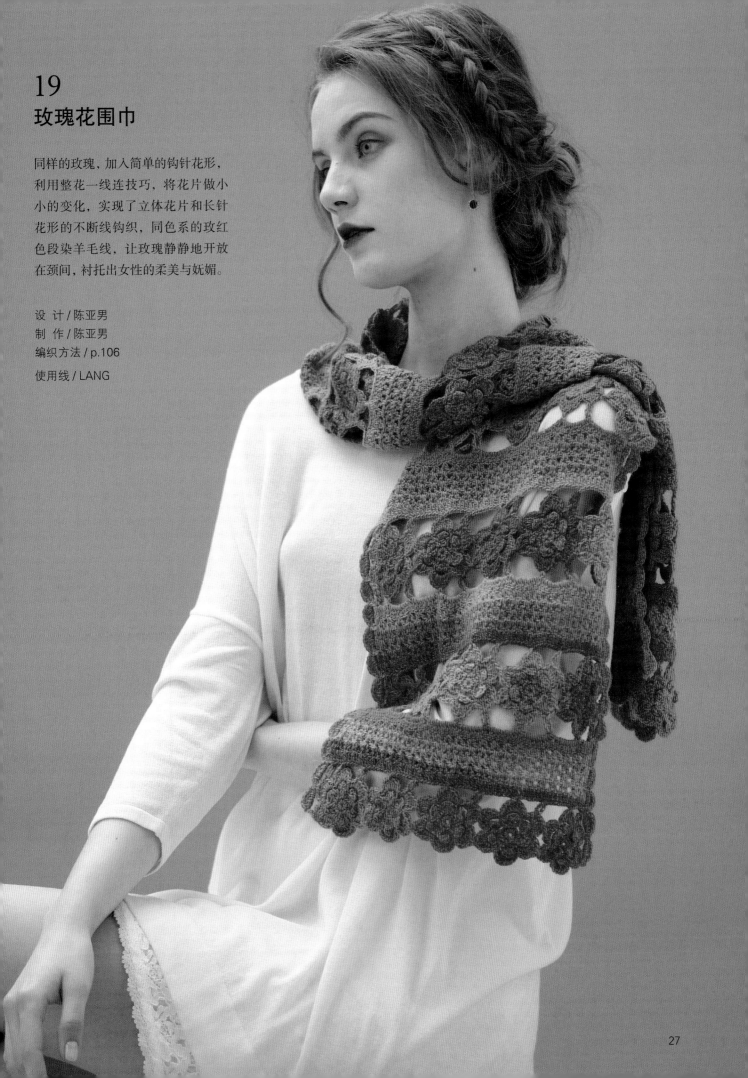

19
玫瑰花围巾

同样的玫瑰，加入简单的钩针花形，利用整花一线连技巧，将花片做小小的变化，实现了立体花片和长针花形的不断线钩织，同色系的玫红色段染羊毛线，让玫瑰静静地开放在颈间，衬托出女性的柔美与妩媚。

设 计 / 陈亚男
制 作 / 陈亚男
编织方法 / p.106
使用线 / LANG

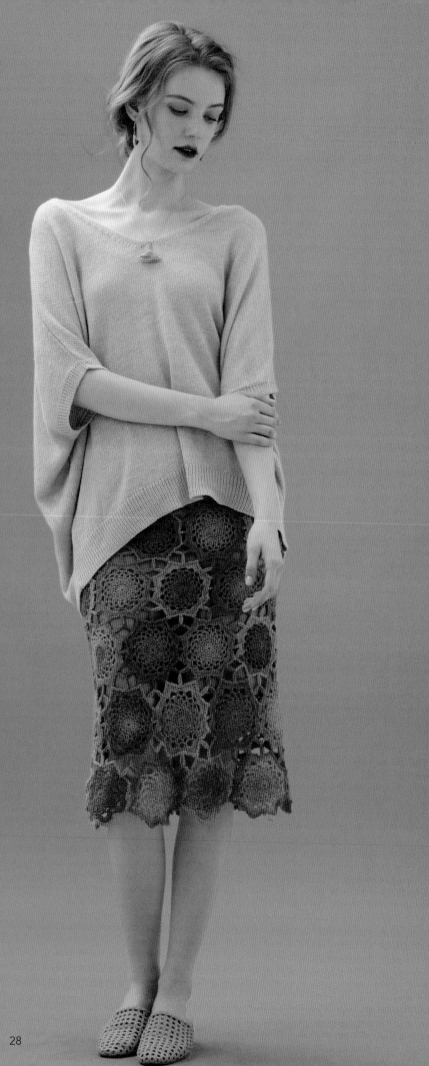

20、21
八角形花片半身裙

选用花形较大的八角形花片，环形钩织。通过改变针号可将半身裙打造出鱼尾长裙的优美线条。虽然修身却也很方便活动，可以根据个人的喜好调节裙长。不同色彩的线材体现出不同效果，或柔媚或端庄，一样的婀娜多姿。

设 计 / 徐 雯
制 作 / 徐 雯
编织方法 / p.109
使用线 / LANG

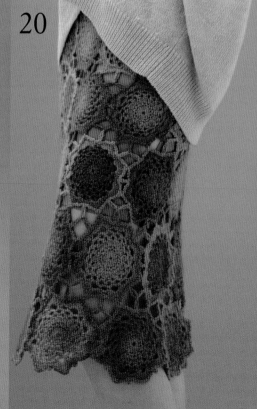

20

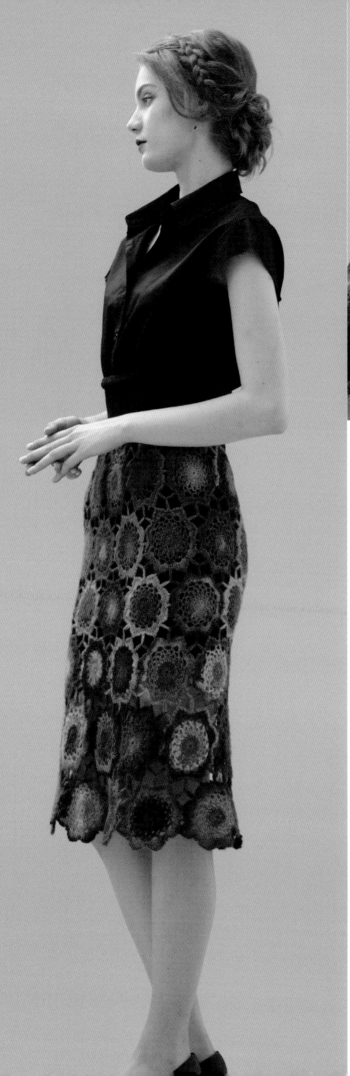

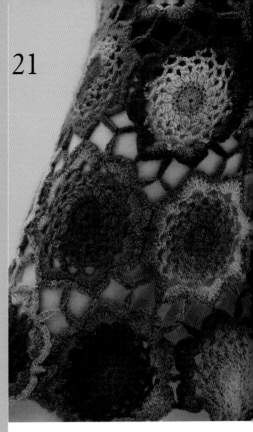

整花一线连一个非常重要的特
点，就是能够充分展现段染线
的色彩变化之美。

常规的拼花作品，钩完一个花
片断线，整个花片的颜色是完
整的，但其致命伤是一个花片
需要藏2个线头。60个花片的
一条裙子，需要藏120个线头。
还有的不断线连续钩编技法是
留下花片最后一圈、半圈或3/4
圈，最后从这一列的最后一个
花片从右往左补全花片。这个
方法如果使用段染线，每个花
片最后半圈的颜色可能会混乱，
可能会导致整个作品颜色的不
和谐。整花一线连则避免了这
些事情。

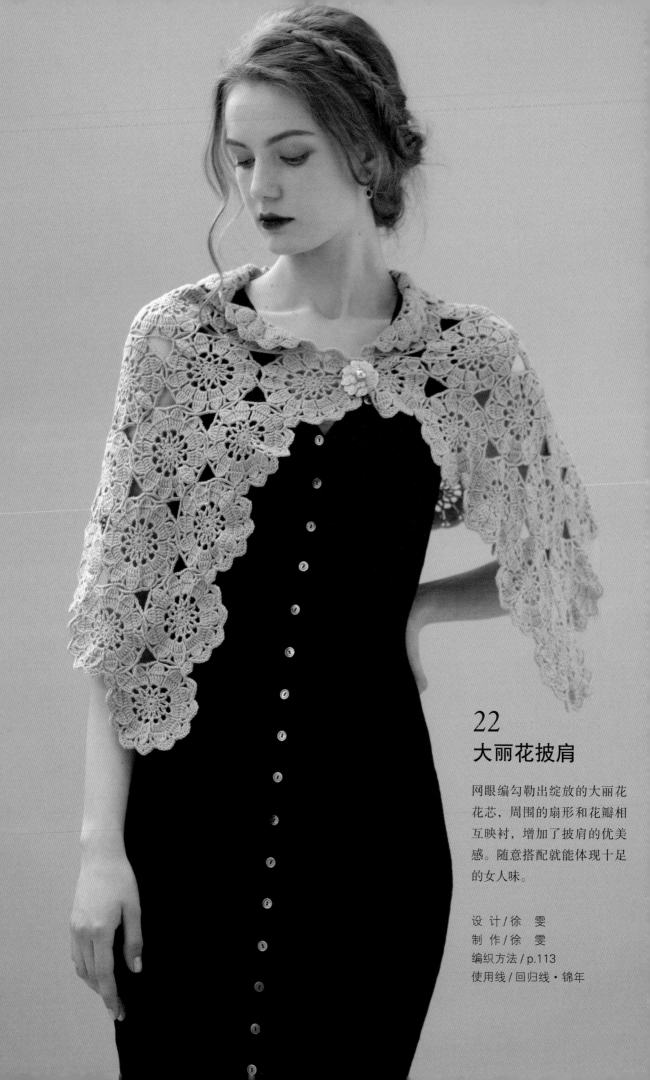

22
大丽花披肩

网眼编勾勒出绽放的大丽花
花芯，周围的扇形和花瓣相
互映衬，增加了披肩的优美
感。随意搭配就能体现十足
的女人味。

设 计/徐 雯
制 作/徐 雯
编织方法/p.113
使用线/回归线·锦年

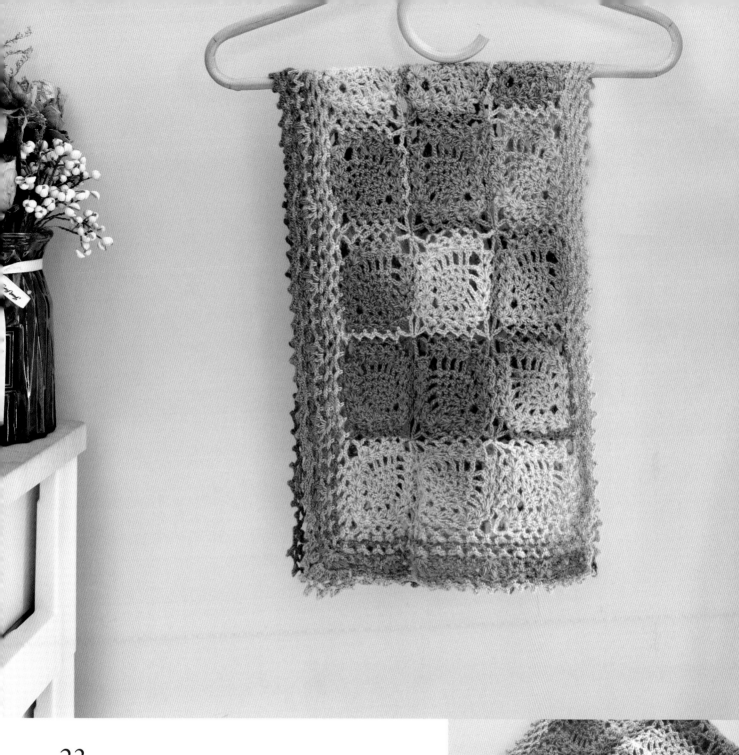

23
菠萝花小披肩

这件菠萝花花片整花一线连小披肩，用了三种不同颜色的段染毛线，颜色过渡非常和谐自然，在连接花片中还会有意想不到的乐趣。学会整花一线连，花片怎么拼你说了算。

设 计 / 顾嬿婕　　制 作 / 顾嬿婕
编织方法 / p.118　　使用线 / hamanaka

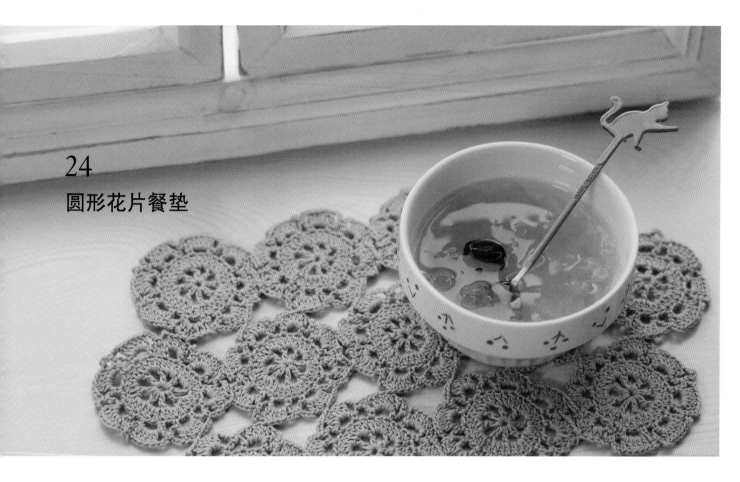

24
圆形花片餐垫

可以用作整花一线连的练习作品。要熟练掌握圆形花片的连接方法，
交错连接的花瓣让花片与花片之间有适当的空间，疏密有致。

设 计 / 顾嬿婕 制 作 / 顾嬿婕
编织方法 / p.113 使用线 / LANG

八角形花片、圆形花片

（图解见 p.121）

八角形花片与圆形花片外形比较接近，
所以归纳在一起。

这个主题中，将同一种花片做些许变
化后，可设计出不同的作品，让花片
的使用呈现更多可能性。
共有 9 款作品（见 p.28~p.30、p.32~
p.38）。

花片 A 应用在作品 20、21（见 p.28、p.29）。

圆形花片 B 应用在作品 27、28（见 p.37、p.38）。

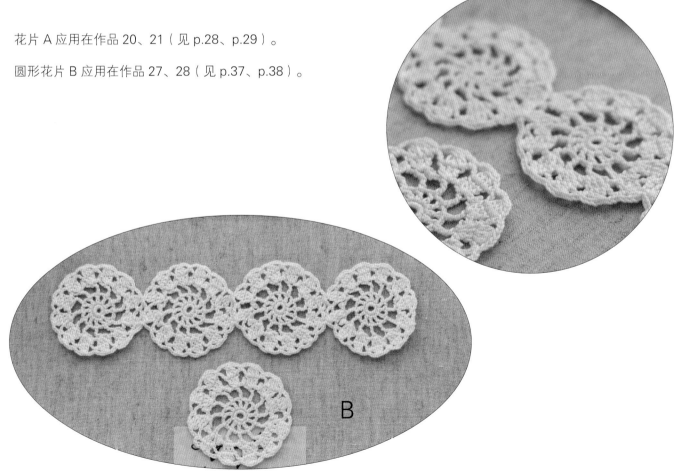

A

B

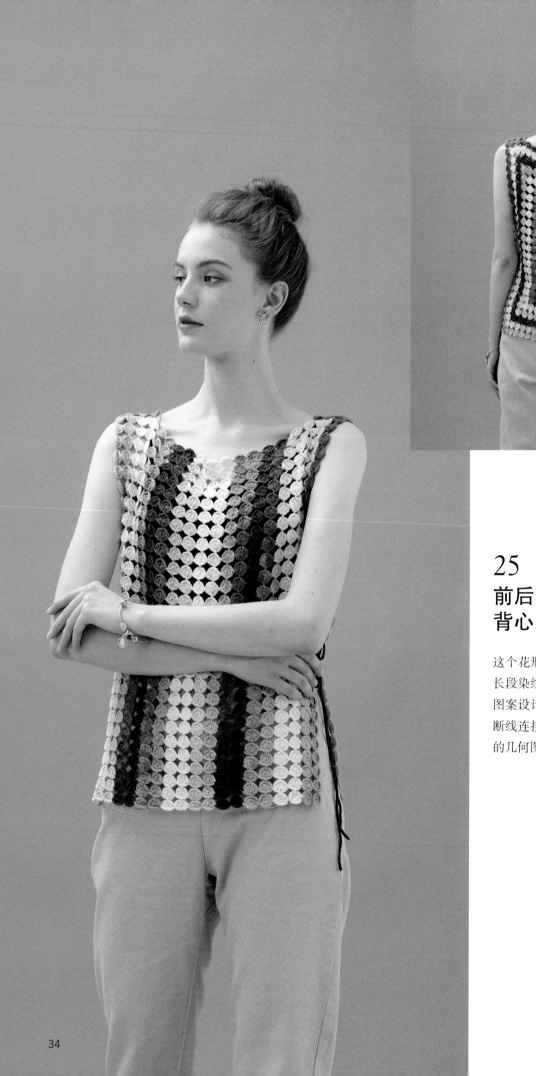

25
前后两面穿的铜钱花
背心

这个花形像铜钱的形状，巧妙利用了
长段染线的特点。从不同起点出发的
图案设计，可以更清晰地表达整花不
断线连接的走向。让作品展现出有趣
的几何图案变化。

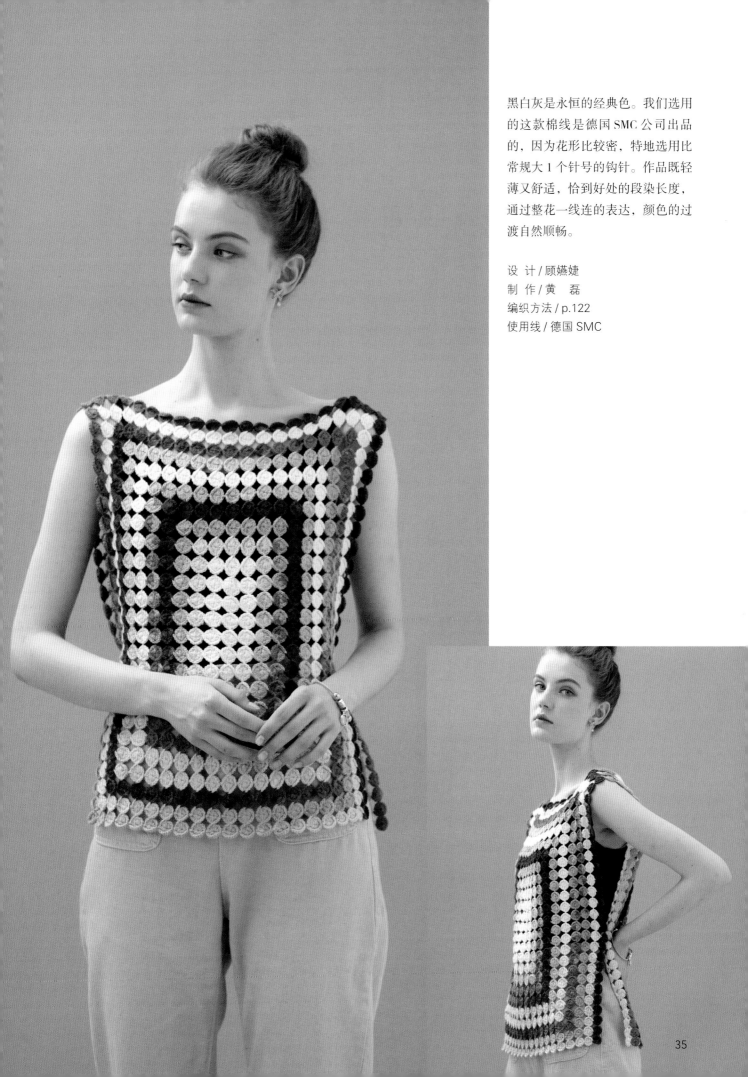

黑白灰是永恒的经典色。我们选用
的这款棉线是德国 SMC 公司出品
的，因为花形比较密，特地选用比
常规大 1 个针号的钩针。作品既轻
薄又舒适，恰到好处的段染长度，
通过整花一线连的表达，颜色的过
渡自然顺畅。

设 计 / 顾嬿婕
制 作 / 黄 磊
编织方法 / p.122
使用线 / 德国 SMC

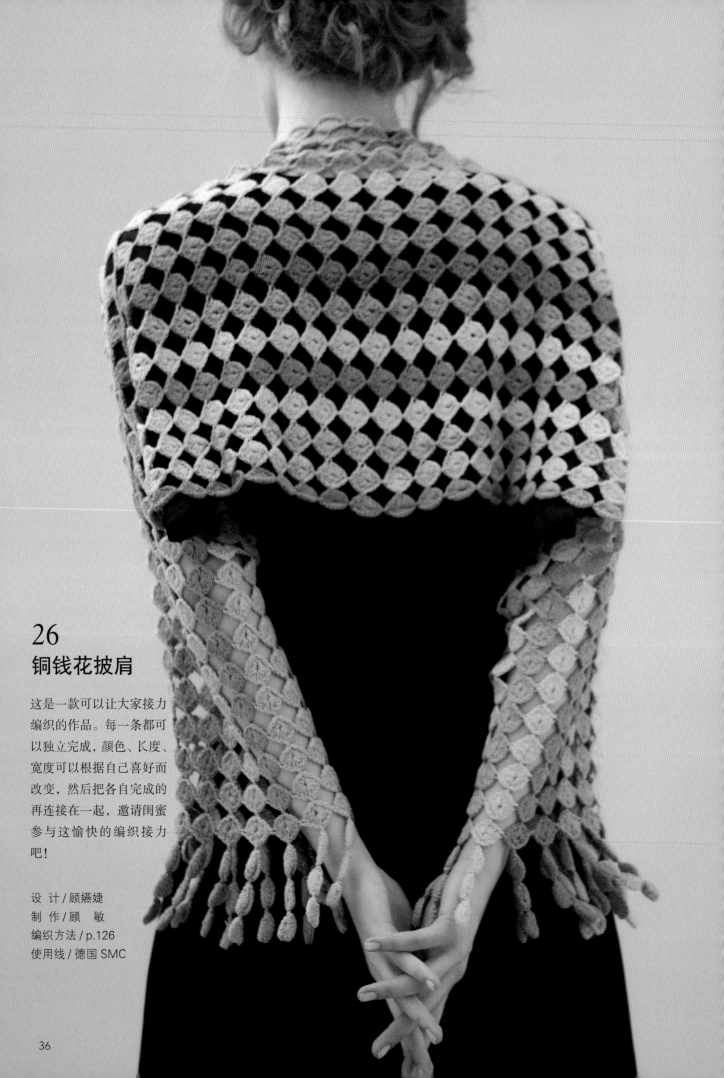

26
铜钱花披肩

这是一款可以让大家接力编织的作品。每一条都可以独立完成，颜色、长度、宽度可以根据自己喜好而改变，然后把各自完成的再连接在一起，邀请闺蜜参与这愉快的编织接力吧！

设 计 / 顾嬿婕
制 作 / 顾 敏
编织方法 / p.126
使用线 / 德国 SMC

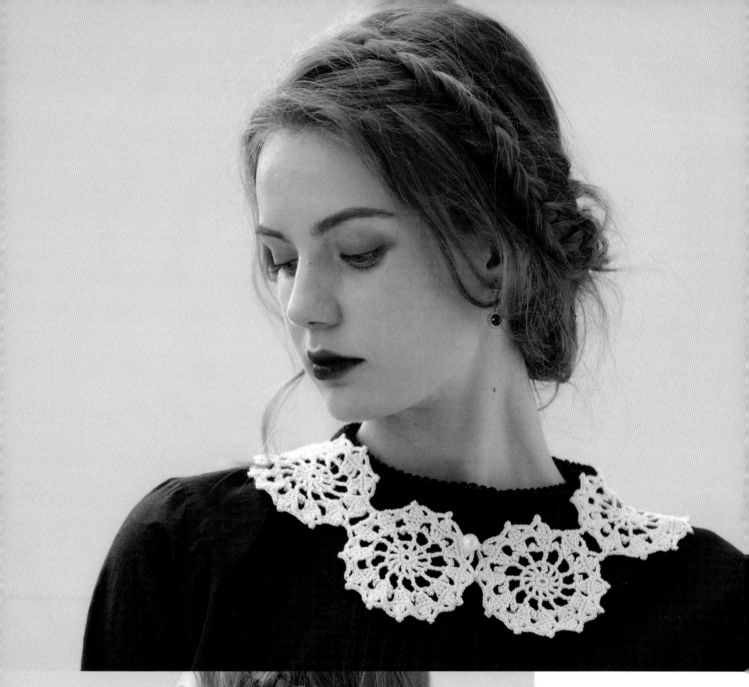

27
圆形花片装饰领

装饰性很好的一款领子，
可以让平淡无奇的衣服立
刻增添一抹亮色。

设 计 / 徐 雯
制 作 / 徐 雯
编织方法 / p.127
使用线 / 奥林巴斯

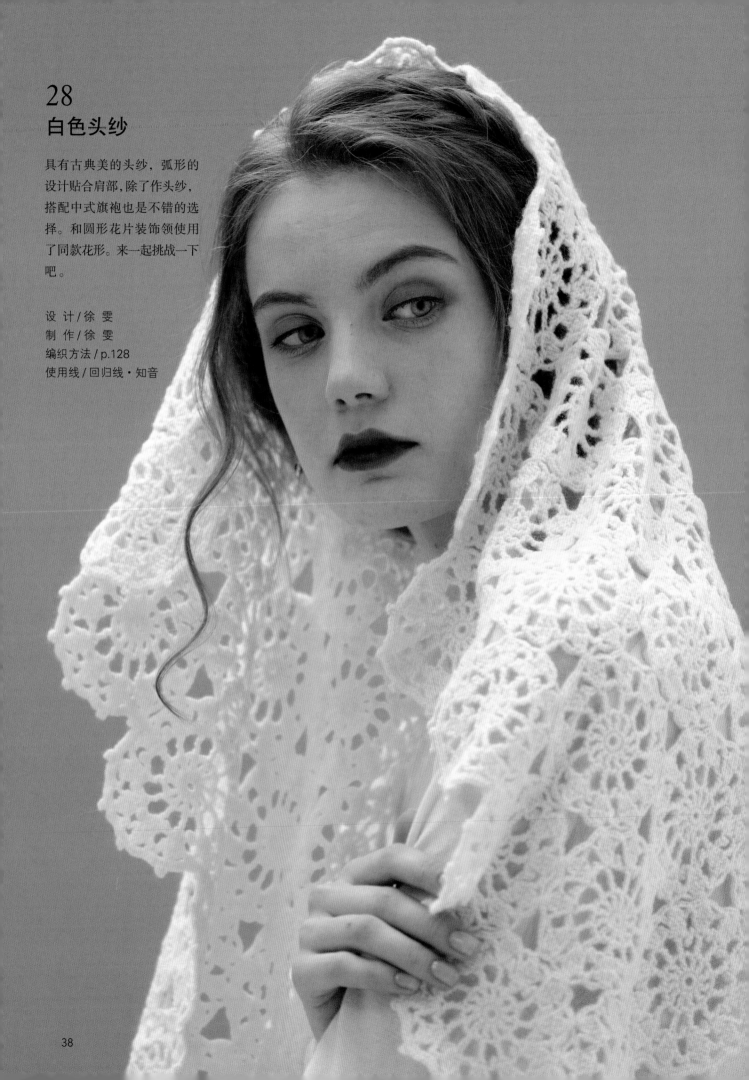

28
白色头纱

具有古典美的头纱，弧形的
设计贴合肩部，除了作头纱，
搭配中式旗袍也是不错的选
择。和圆形花片装饰领使用
了同款花形。来一起挑战一下
吧。

设 计/徐 雯
制 作/徐 雯
编织方法 / p.128
使用线/回归线·知音

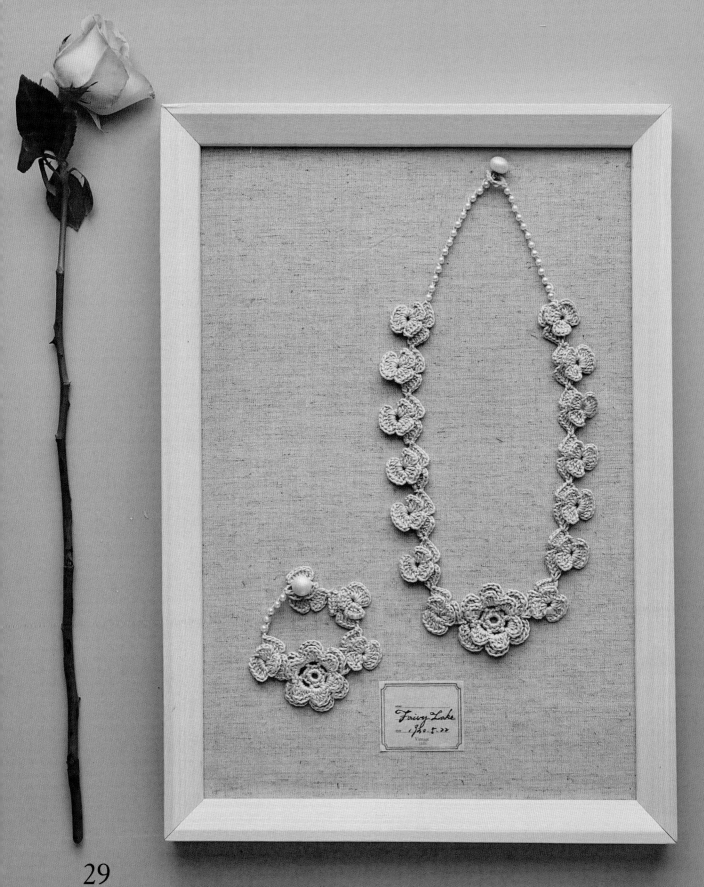

29
蝶恋花饰品套装

将玫瑰和蝴蝶兰组合在一起，利用珍珠装饰来营造精致高雅的效果。对称设计的项链、不对称设计的手链，

长短可调，花儿朵朵连接在一起，内敛的灰粉色，沁出心底里的幸福。

设 计 / 顾嬿婕　　制 作 / 顾嬿婕　　编织方法 / p.133　　使用线 / 奥林巴斯

30
红红火火同心结

花片的设计灵感来自中国窗花的设计。花片中心由 4 个心形组合，因此给其一个好听的名字：红红火火同心结。喜气的正红色特别适合这个寓意吉祥的图案。

设 计 / 顾孏婕　　制 作 / 顾孏婕　　编织方法 / p.133　　使用线 / 奥林巴斯

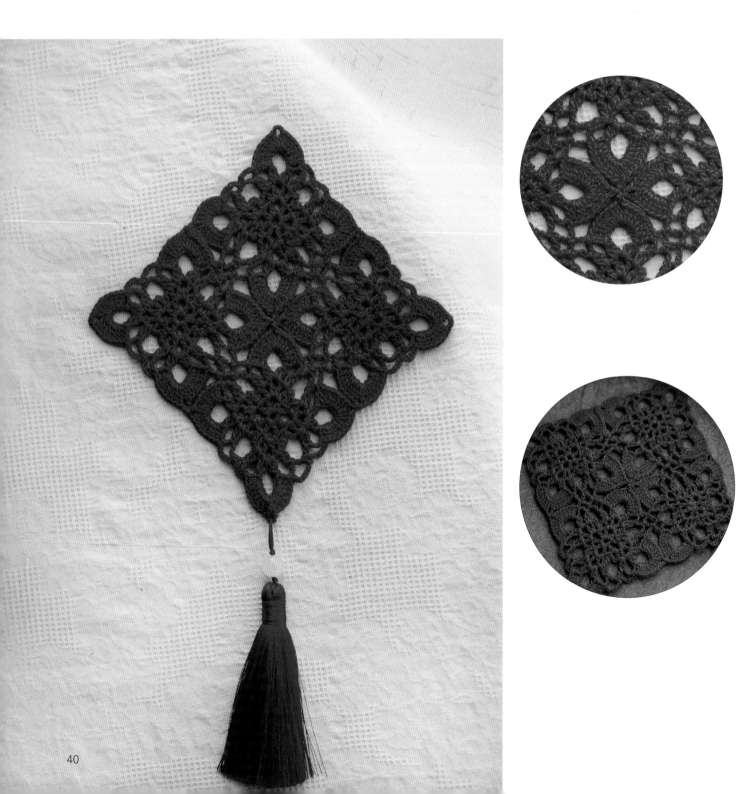

31
年年有余

菠萝花是经典的钩针花样，用整花
一线连将两个菠萝花片上下连接，
让菠萝花呈现出年年有余的寓意，
别出心裁。

设 计 / 顾嬿婕
制 作 / 顾嬿婕
编织方法 / p.135
使用线 / 奥林巴斯

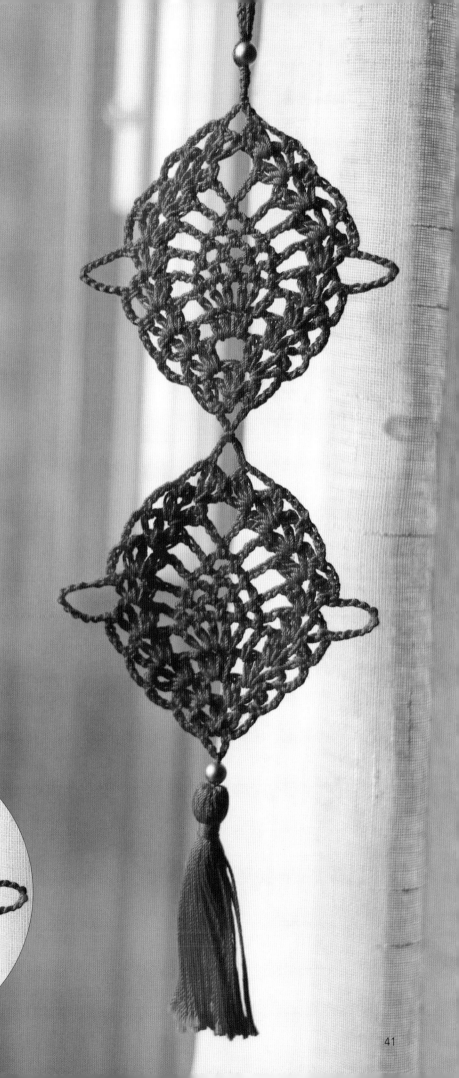

菱形连接教程 （扫码看教学视频→ p.48）

花片的设计灵感来自中国的窗花图案，4 个花片用整花一线连的技法连接后组成了一个新的图案，可以缀上珠子和流苏做成中国结的造型。因中心点设计成了心形，所以起名为"红红火火同心结"。

线材

奥林巴斯 Emmg Grande

工具

0 号钩针、记号别针

成品尺寸

12cm x 12cm

编织要点

按①②③④的序号，完成第 1 个花片的钩织，不断线，用记号别针挂上。按下面的图示和文字说明一步步跟着编织。

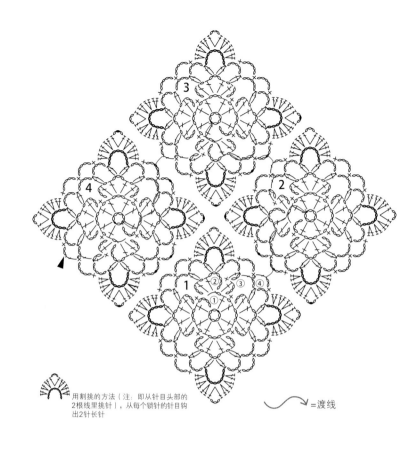

用割挑的方法（注：即从针目头部的2根线里挑针），从每个锁针的针目钩出2针长针

〰 ＝渡线

从第 2 个花片开始编织

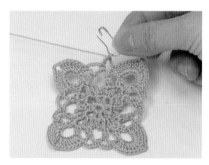

1　完成第 1 个花片后，不断线，挂上记号别针。

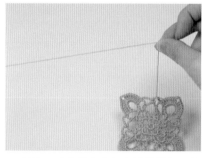

2　按第 2 个花片上的红色渡线路径，留出适当的渡线长度（留渡线的方法可扫码看视频）。

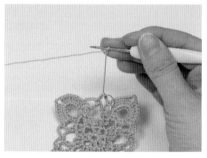

3　开始钩织第 2 个花片的起针行。注意：钩的时候，掌握好松紧度，保持留出的渡线长度不变。

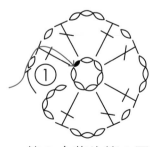

第 2 个花片第 1 圈

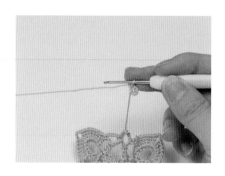

4　用引拔针连接，完成第 2 个花片的起针行。

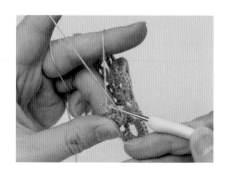

5　钩到第 1 行红色渡线所标的长针，钩针挂线，从起针的环里入针，把渡线也挂到钩针上。

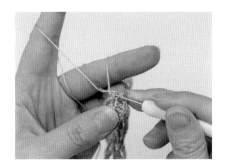

6 将织线从渡线和起针环里拉出。

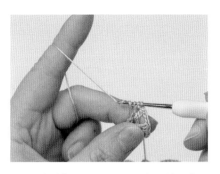

7 把渡线挂在钩针上，现在钩针上有4个线圈，将织线从前3个线圈中一次性引拔出。

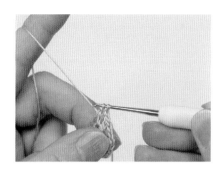

8 这样，完成了这针未完成的长针。

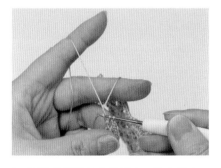

9 再次把渡线挂在钩针上，现在针上有3个线圈。

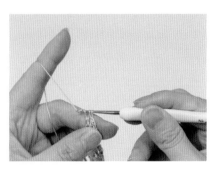

10 钩针挂线，把织线从这3个线圈中引拔出。

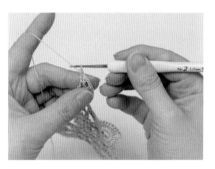

11 完成了这针需要带渡线的长针。

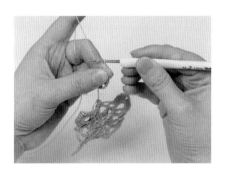

12 继续挂线，钩1针锁针。

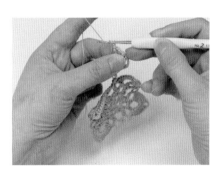

13 先将渡线挂到钩针上，再将钩针挂织线。

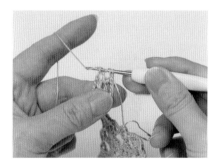

14 钩针从这一圈最开始的第3针锁针的外侧半针和里山入针，钩出1针中长针。

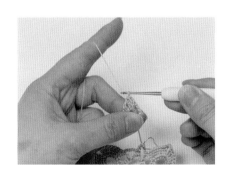

15 完成这针中长针，花片的第1圈完成。

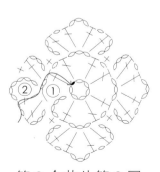

第2个花片第2圈

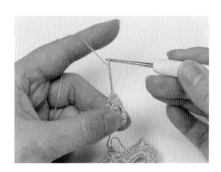

16 开始花片第2圈的钩织，钩出6针锁针。

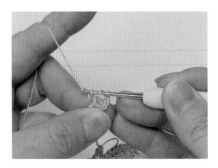

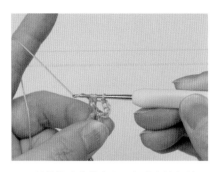

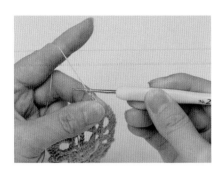

17　先钩织长针第1个线圈，渡线挂到钩针上，这时钩针上有4个线圈，钩针挂线，将钩针从前面的3个线圈中引拔出，引拔后钩针上有2个线圈。

18　继续将渡线带上去，完成这针长针。

19　再将渡线挂在钩针上。

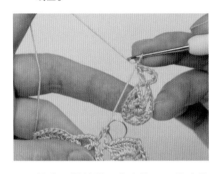

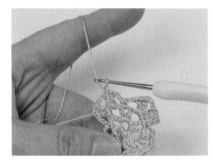

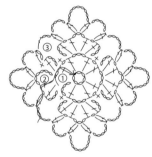

20　钩出1针锁针，花片第2圈的渡线完成，放开渡线，继续正常钩织。

21　第2圈钩织完成。

第2个花片第3圈

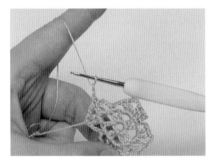

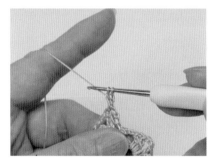

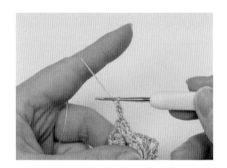

22　开始钩织第3圈，先钩2针锁针。

23　钩1针未完成的长针。

24　钩针挂线引拔穿过这2个线圈，把这2针并成1针。

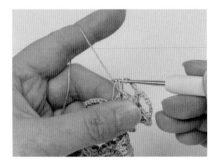

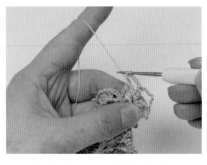

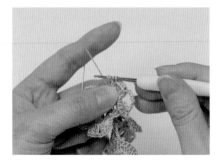

25　钩5针锁针，钩织长长针的第1个线圈，再把渡线挂钩针上，此时钩针上有4个线圈。

26　钩针挂线从4个线圈中拉出来，完成1针未完成的长针。

27　再钩织1针未完成的长针，此处不用带渡线。

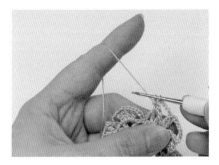

28 把 2 针未完成的长针一起引拔，并成 1 针，现在针上有 2 个线圈。

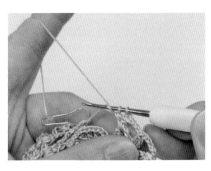

29 把渡线挂在钩针上，现在针上有 3 个线圈。

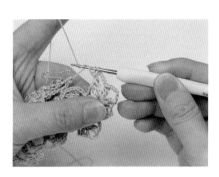

30 钩针带线。

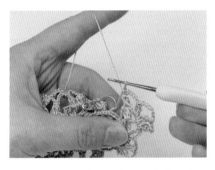

31 钩针从 3 个线圈中引拔出来，完成这 1 针。第 3 圈渡线完成。放下渡线，按图解继续钩织。

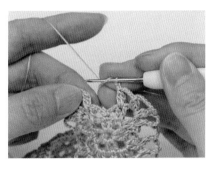

32 钩到第 3 圈的终点，先钩 1 针锁针，再在钩针上挂线。

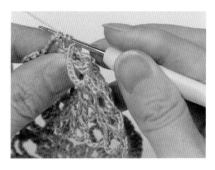

33 钩针从第 3 圈最开始的 2 针并 1 针的枣形针的头部入针。

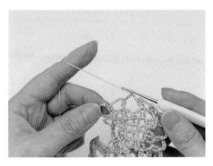

34 钩织 1 针长针，完成了第 3 圈的编织。

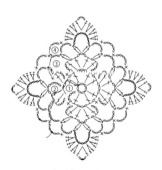

第 2 个花片第 4 圈

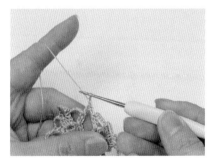

35 开始第 4 圈钩织，先钩 1 针锁针，作为立针。

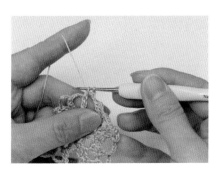

36 钩针从网眼中束挑（整段挑取）钩出短针的第 1 个线圈。

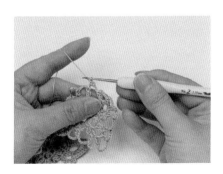

39 完成这针短针。

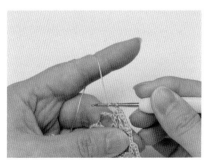

40 继续按图解钩织，钩织到第 4 圈第 1 个心形花瓣时，钩针挂线。

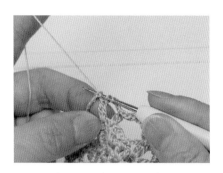

41 钩针从 9 针锁针的第 2 个针目中挑起外侧半针和里山，割挑钩出 1 针长针。
注意：花片四个角上花瓣的每一针长针都要从锁针的针目中割挑钩出。

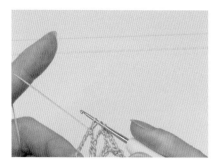

42 继续将渡线带上去，完成这针长针。

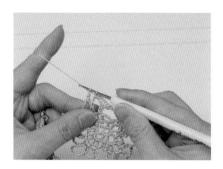

43 割挑钩出第 1 针长针。

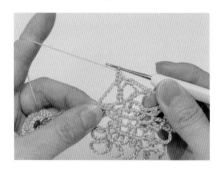

44 在同一针锁针里再钩出 1 针长针。

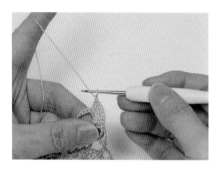

45 继续在锁针里割挑钩织长针，完成半个花瓣后，钩织 1 针锁针。

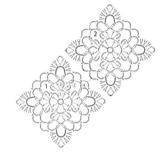

2 个花片的连接

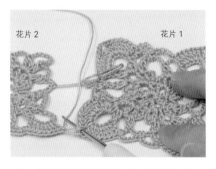

46 将第 2 个花片与第 1 个花片做连接，右手拿着花片 1。钩针带着花片 2 的针目，从正面穿过花片 1，束挑穿过花瓣。

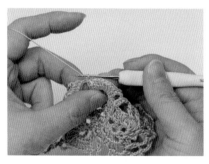

47 钩出 1 针引拔针，注意这针引拔的针目大小需跟锁针大小一致。

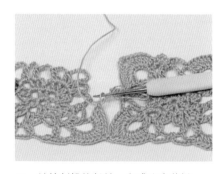

48 继续割挑钩长针，完成这个花瓣。

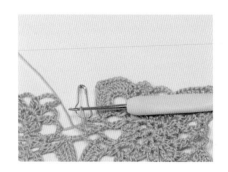

49 继续钩织花瓣后面的短针和锁针，钩完 2 针锁针后，与花瓣后面的网眼做引拔，引拔后再钩 2 针锁针。

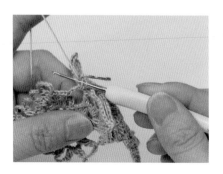

50 钩针继续从花片 1 有红色渡线的位置束挑入针，钩出短针的第 1 个线圈，并把渡线挂上钩针。

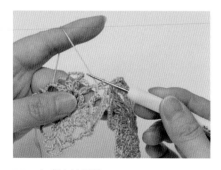

51 完成这针短针。

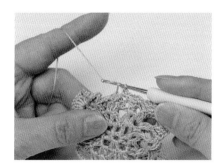

52 再次把渡线挂在钩针上。

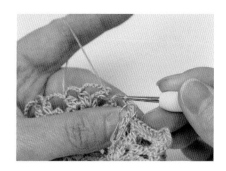

53 钩针挂线。

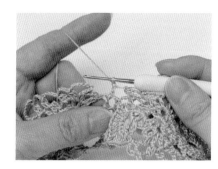

54 钩1针锁针。

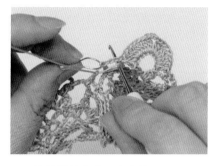

55 钩针带着花片2上的针目从正面入针，束挑插入花片1挂着记号别针的网眼中。

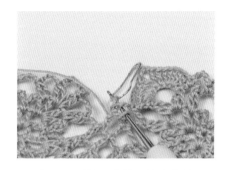

56 把记号别针上的针目挂上钩针，注意线圈要顺着挂，不能扭转，否则会影响连接处的美观。此时钩针穿过花片2的针目、花片1的网眼和记号别针挂着的针目。

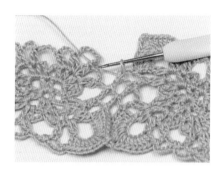

57 钩针从这3处引拔出来，拿掉记号别针，至此完成了花片1到花片2的渡线。

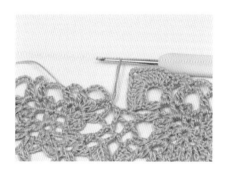

58 继续按图解钩织。

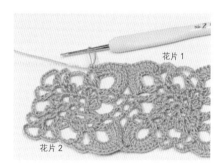

59 花片2与花片1的第2个花瓣做连接后继续钩织。

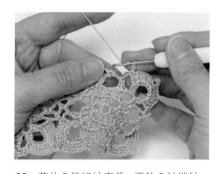

60 花片2钩织结束前，再钩2针锁针。

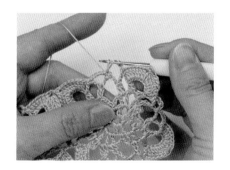

61 钩针从第4圈的第1针短针中钩出1针长针。

62 钩出长针后，就完成了第2个花片的钩织，在第2个花片结束的针目处挂上记号别针。

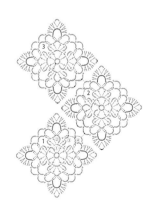

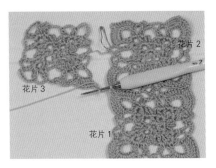

63　第 3 个花片与第 2 个花片的花瓣做连接。

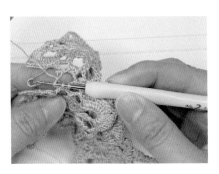

64　第 3 个花片，做渡线连接。

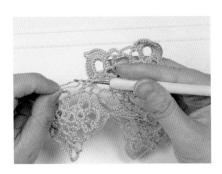

65　第 3 个花片与第 2 个花片渡线处连接时，请注意：按第 3 个花片的针目、第 2 个花片的网眼、记号别针上的针目这个顺序，不可混乱。

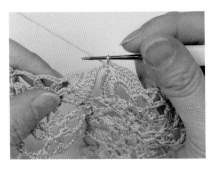

66　继续做第 3 个花片与第 2 个花片的花瓣连接。

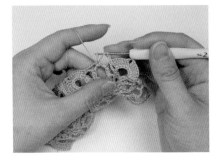

67　完成第 3 个花片的最后 1 针。

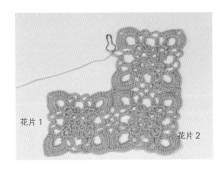

68　第 3 个花片完成，挂上记号别针。

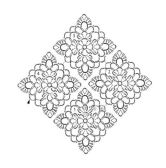

4 个花片的连接

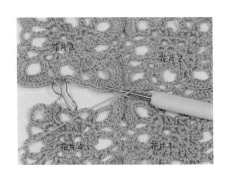

69　第 4 个花片与其他 3 个花片的连接点做连接。

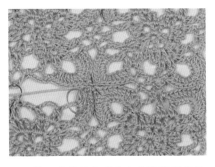

70　第 4 个花片完成中心点连接后的效果。

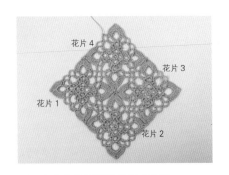

71　4 个花片连接后的正面效果。

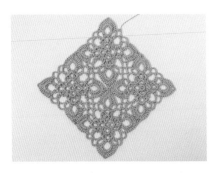

72　4 个花片连接后的反面效果，请注意反面不能看出有渡线的痕迹。

扫码看"菱形连接"教学视频

作品编织方法

1 | p.6

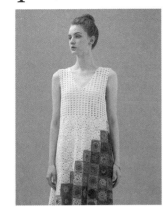

材料

回归线·知音 茶白色300g，LANG 段染毛线100g；直径3mm的乳白色米珠240颗

工具

钩针4/0号、5/0号、6/0号、7/0号

成品尺寸

胸围98cm，衣长88cm

编织密度

10cm×10cm 面积内：

花样A 30针，17行

4/0号 花片 5.5cm×5.5cm

5/0号 花片 6.0cm×6.0cm

6/0号 花片 6.5cm×6.5cm

7/0号 花片 7.0cm×7.0cm

编织要点

先按序号1~72的顺序完成彩色花片的整花连续钩织，断线。再完成①~⑫白色花片的钩织，白色花片边钩边与彩色花片按图示做连接，连接方法详见图1~图4。完成白色花片钩织后，将白色线断线。从白色花片的⑥4和⑥5的连接点上接新线，在织物的反面，环形钩织花样A的第1行，每个花片钩出6针短针，前、后身片一共钩288针（48个花样），然后用花样A进行一行正面一行反面的环形钩织（参考图6）。完成胁边的环形钩织后，分片钩织前、后身片的袖窿与领子，肩部做引拔结合，并完成领口和袖口的边缘编织（见图5~图7）。用段染毛线钩3针锁针1针短针再加入1颗3mm米珠的方法对两种颜色的花片连接处进行修饰，使过渡更自然。最后做裙的边缘编织，每个祖母方块钩2个花样，参见图8。

※ 本书编织图中凡是表示长度没有单位的数字均以厘米（cm）为单位

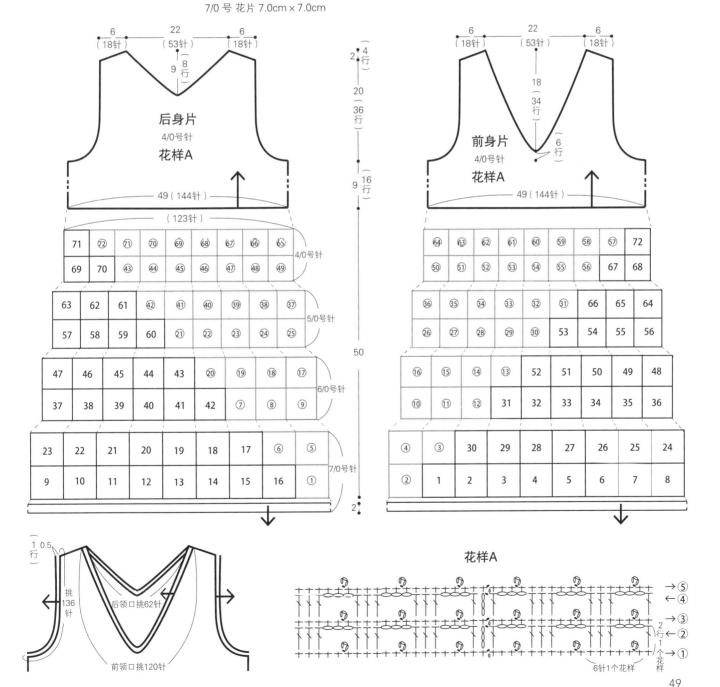

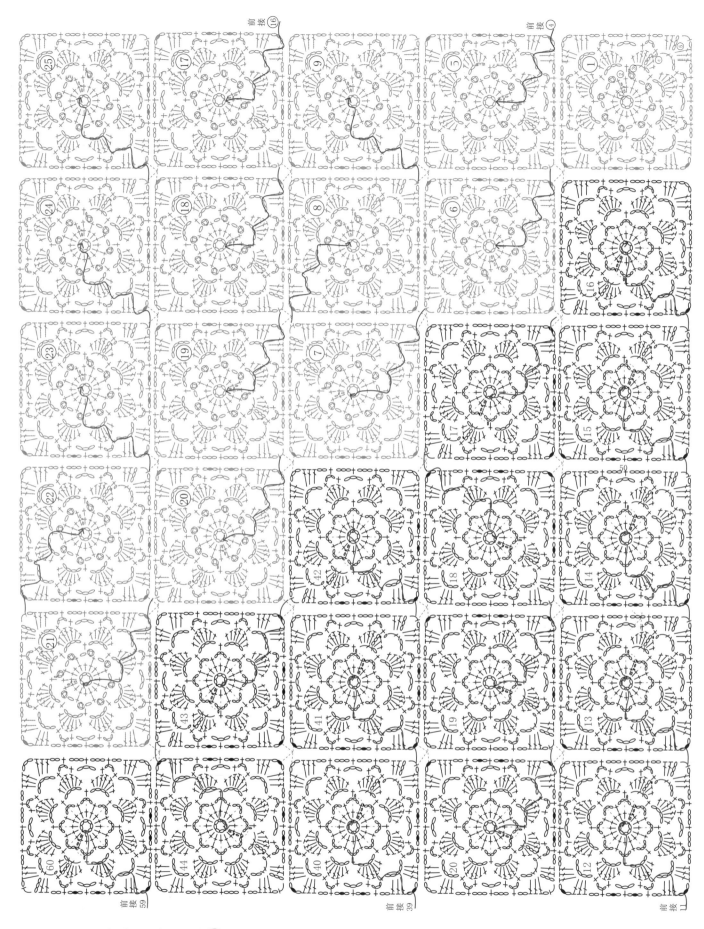

图1　后身片花片连接(1)

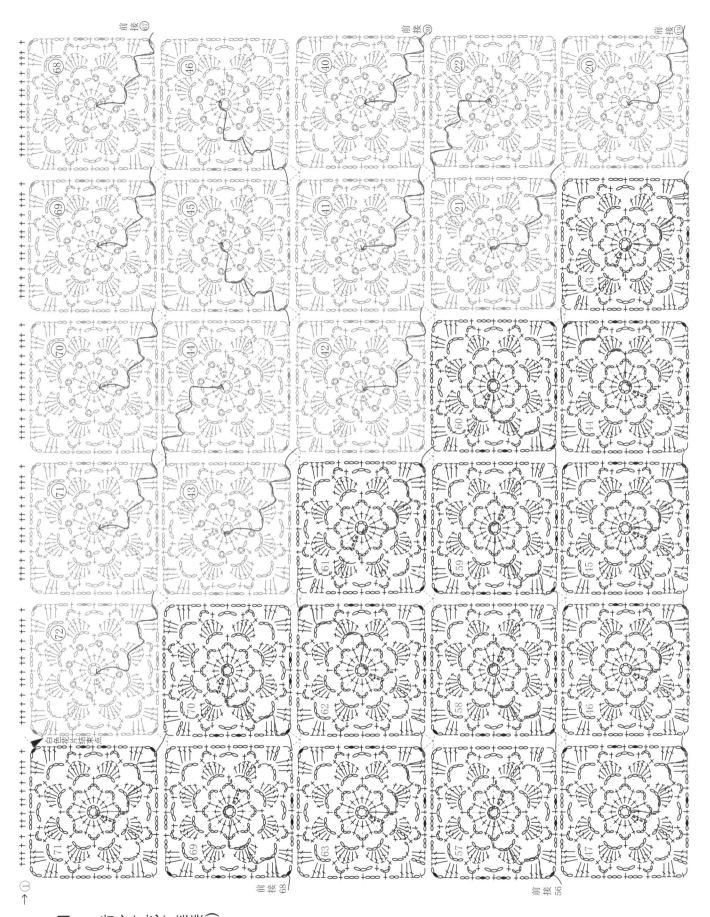

前接⑥⑦　　　　前接㊴　　　　前接⑨

图2　后身片花片连接(2)

前接68　　　前接56

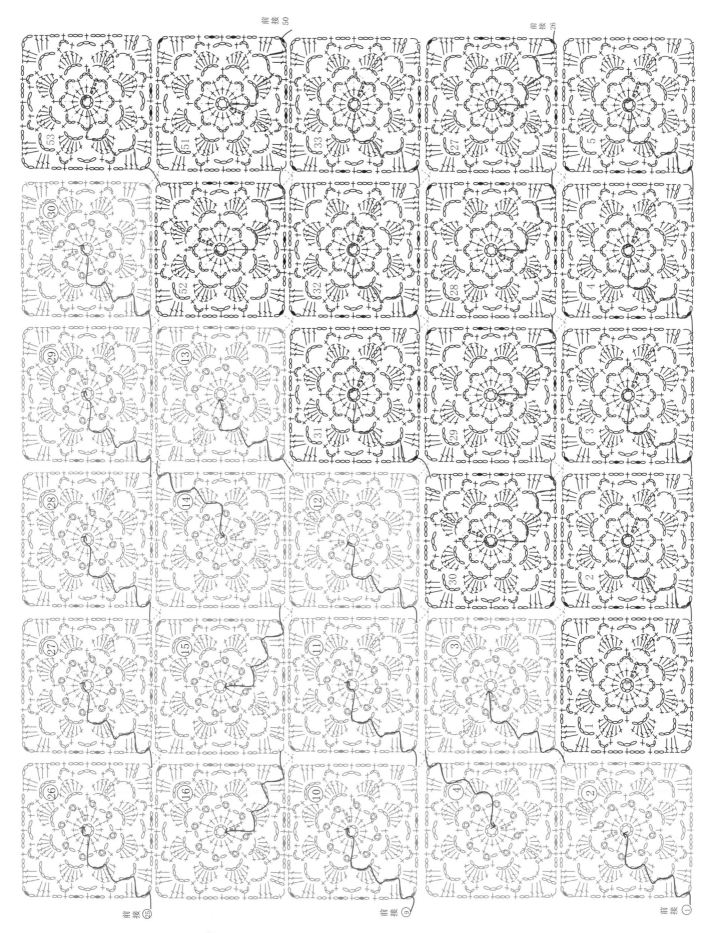

图3　前身片花片连接(1)

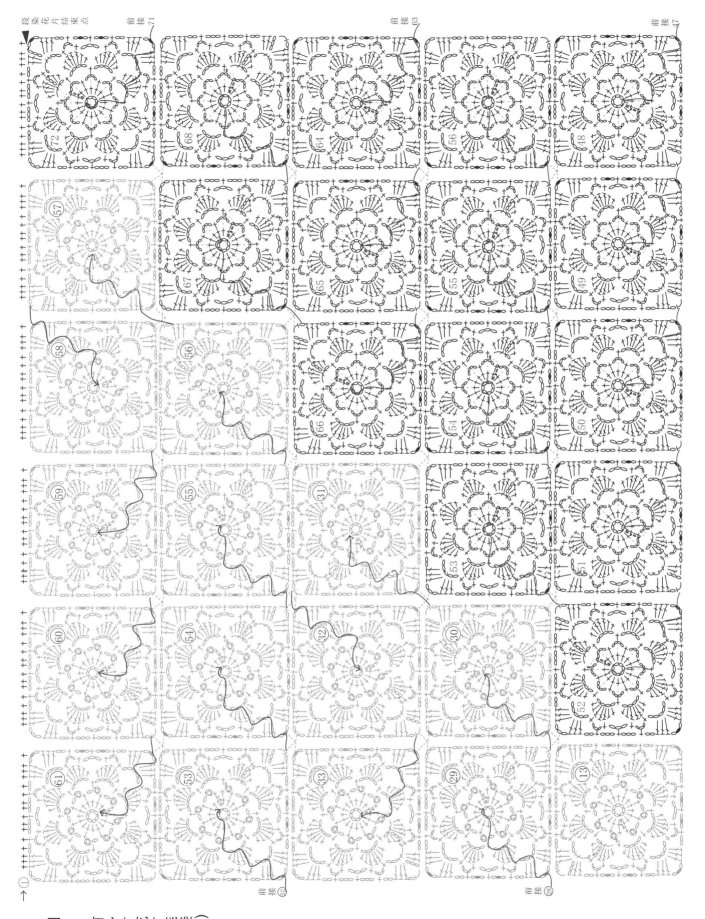

前接71
前接63
前接47

段染花片结束点

前接52
前接28

图4　前身片花片连接(2)

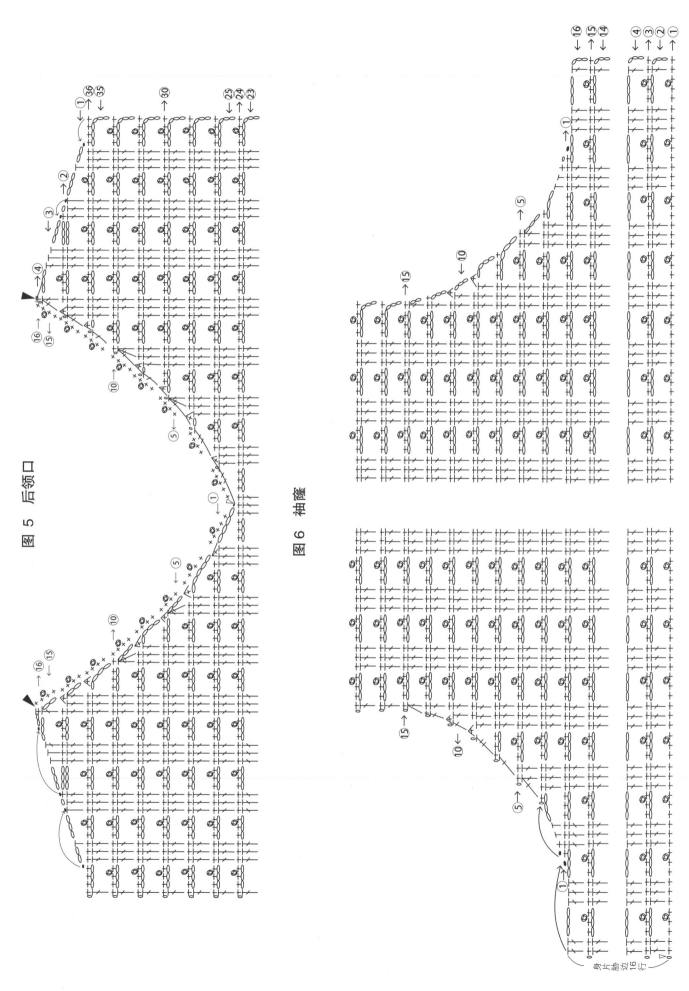

图 5 后领口

图 6 袖窿

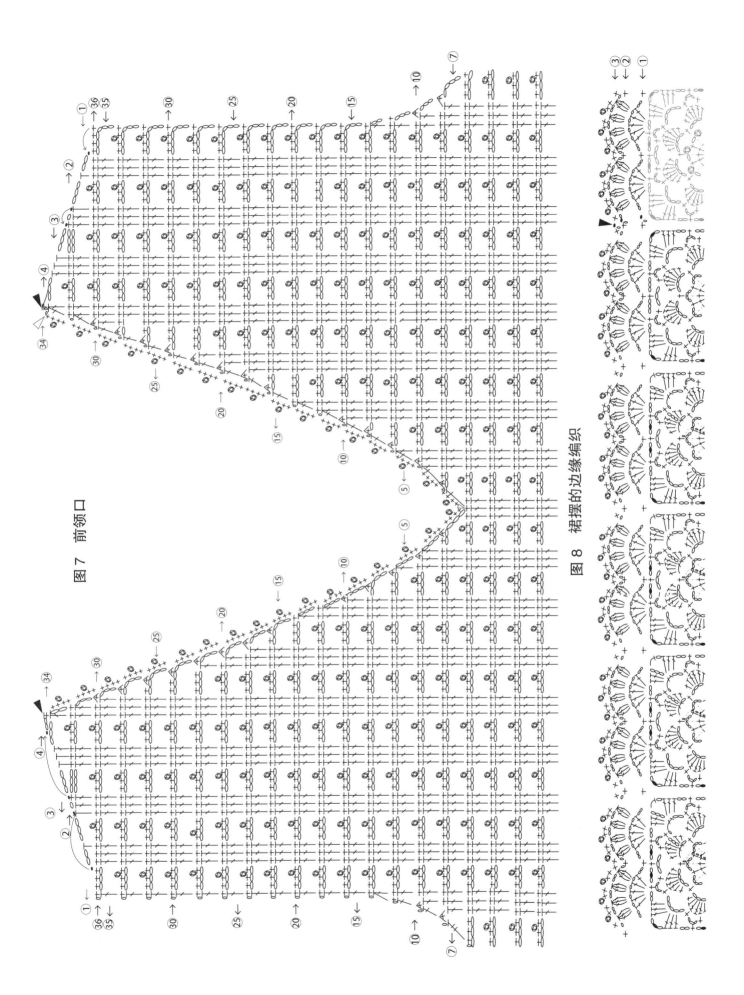

图 7 前领口

图 8 裙摆的边缘编织

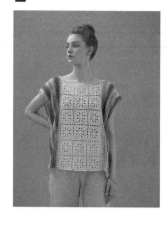

材料

德国 SMC 羊毛蕾丝线 白色
200g、段染羊毛蕾丝线 100g

工具

钩针 4/0 号，棒针 4 号、6 号、
13 号

成品尺寸

胸围 126cm，衣长 58.5cm

编织密度

10cm×10cm 面积内：
花样 A 24 针，36 行；
钩针花片 8.9cm × 8.9cm

编织要点

先完成花片不断线的连接部分，做同样的两块。然后在身片左右两侧继续用白色线分别钩 2 行（见图 1、图 2）。同时分别钩 30 针锁针把前、后身片连接在一起（连接方法见图 1）。接着用棒针和段染线从第 2 行短针的针目里挑起 266 针下针，用棒针编织花样 A（见图 1、图 2），最后用 6 号棒针做伏针收针。钩 2 条 150cm 长的带子，把标有 ★ 的 2 处用钩好的带子像系鞋带那样穿过胁边的孔把前后衣片系在一起，另一侧标有 ☆ 处也做同样操作。

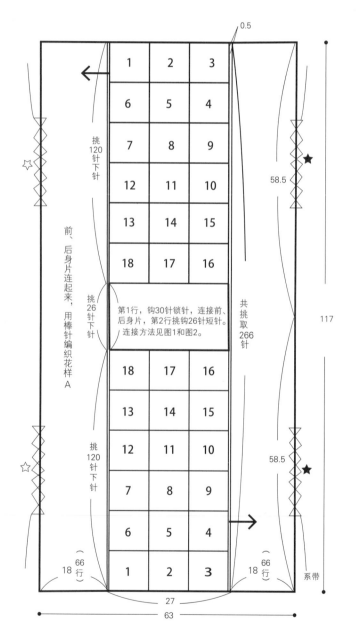

0.5

1	2	3
6	5	4
7	8	9
12	11	10
13	14	15
18	17	16

挑 120 针下针

←

前、后身片连起来，用棒针编织花样 A

挑 26 针下针

第1行，钩30针锁针，连接前、后身片，第2行挑钩26针短针。连接方法见图1和图2。

共挑取 266 针

18	17	16
13	14	15
12	11	10

挑 120 针下针

7	8	9
6	5	4
1	2	3

18 行（66）　18 行（66）

27

63

58.5

★

58.5

★

117

系带

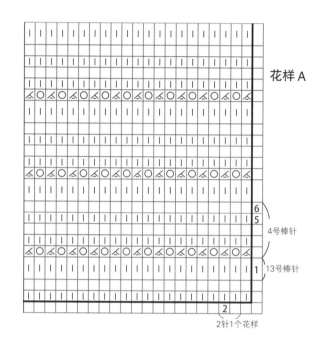

花样 A

6
5
4号棒针

1
13号棒针

2
2针1个花样

3针下针　4针下针　3针下针　3针下针　4针下针　3针下针　①用棒针和段染线挑下针
3针短针　4针短针　3针短针　3针短针　4针短针　3针短针　②白色线第2行束挑钩短针
①花片连接完成后用白色线钩第1行

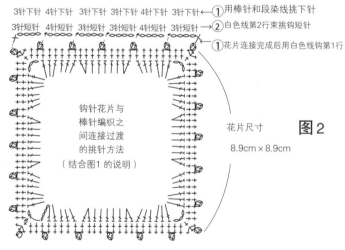

钩针花片与棒针编织之间连接过渡的挑针方法
（结合图 1 的说明）

花片尺寸
8.9cm × 8.9cm

图2

150（390针）

钩双重锁针链作为带子，共钩2条。

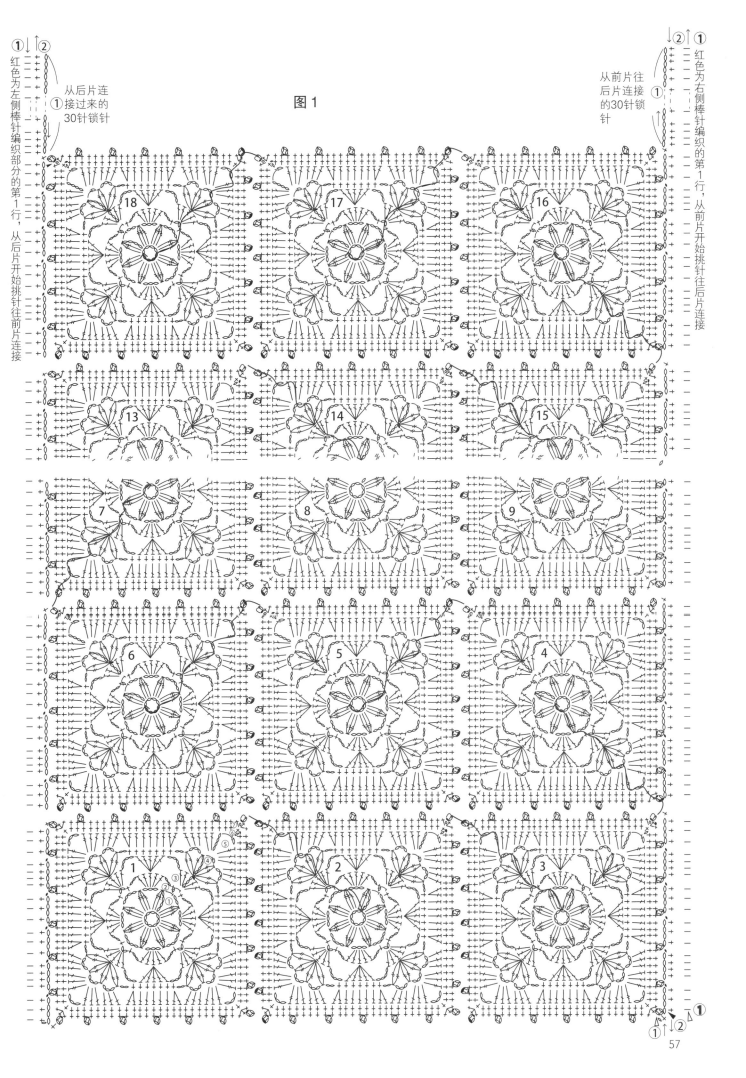

图 1

红色为左侧棒针编织部分的第1行，从后片开始挑针往前片连接

从后片连接过来的30针锁针

红色为右侧棒针编织的第1行，从前片开始挑针往后片连接

从前片往后片连接的30针锁针

18 17 16

13 14 15

7 8 9

6 5 4

1 2 3

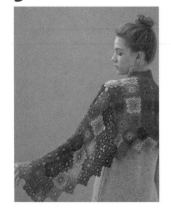

材料

意大利段染羊驼蕾丝线 200g

工具

钩针 4/0 号

成品尺寸

长 112cm，宽 41cm

编织密度

三角形花片宽 4.5cm，高 7.0cm

四边形花片 7.0cm x 7.0cm

编织要点

按序号 1~15 完成三角形花片的钩织，不断线，继续钩织四边形花片。四边形花片序号为 16~80，参见花片连接图 1。完成第 80 号花片后不断线继续钩菱形花片（转了角度的四边形花），注意连接点与四边形花片不同，详见花片连接图 2。

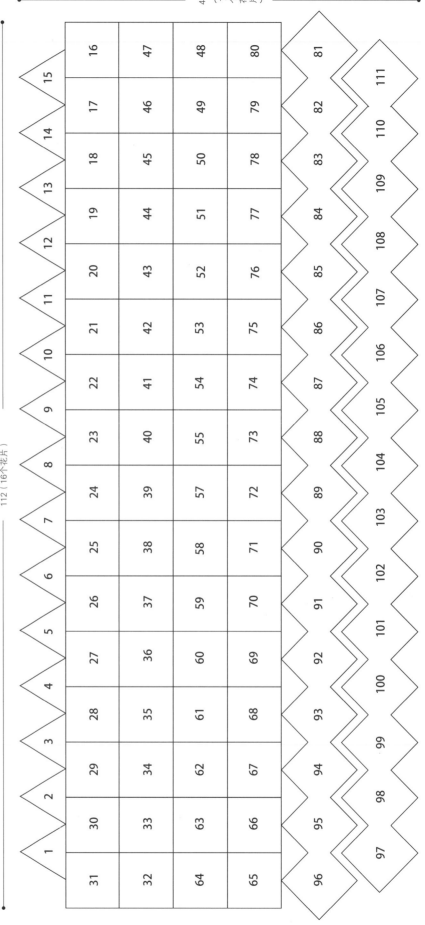

41（7 个花片）

112（16 个花片）

图 1 花片连接 (1)

图 2　花片连接 (2)

60

材料

回归线·知音　月雾灰色 300g

工具

钩针 6/0 号，棒针 5 号

成品尺寸

胸围 96cm，衣长 56.5cm

编织密度

10cm×10cm 面积内：

平针 25.5 针，34 行

花片 8cm × 8cm

编织要点

身片、袖子手指起针，分别按图示完成前、后身片棒针编织部分。胁部减针时，立起侧边 1 针减针，加针时在 1 针内侧编织扭针加针。袖下加针时在 1 针内侧编织扭针加针。胁部、袖下使用毛线缝针做挑针缝合。后身片的花片 C，做不断线整花连续钩织，一边钩织花片一边与棒针编织部分相连接（见图 2）。完成前身片的钩针部分 F（见图 1），再用锁针和引拔针将棒针部分和 F 相连接（见图 1）。前、后身片编织参见本页的编织说明。下摆做边缘编织 B（见图 5），袖子的编织参见图 6 及文字说明。

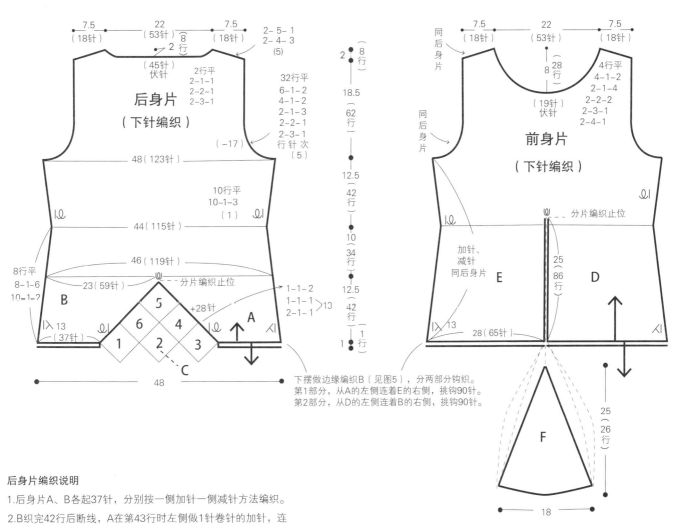

下摆做边缘编织B（见图5），分两部分钩织。
第1部分，从A的左侧连着E的右侧，挑钩90针。
第2部分，从D的左侧连着B的右侧，挑钩90针。

后身片编织说明

1. 后身片A、B各起37针，分别按一侧加针一侧减针方法编织。

2. B织完42行后断线，A在第43行时左侧做1针卷针的加针，连着B一起往上编织，完成后身片的棒针部分。

3. C用整花一线连方法钩织，连续钩织方法见图2，边钩边与A、B部分用引拔针连接。

前身片编织说明

1. 前身片D、E分别起65针，E织完86行后断线，D到第87行时左侧做1针卷针的加针，连着E一起往上编织，完成前身片。

2. F（见图1）钩织完成后，与已完成的前身片，用1针锁针、1针引拔针把F与D、E连接在一起（见图1）。

图5　边缘编织B

图 6 袖子

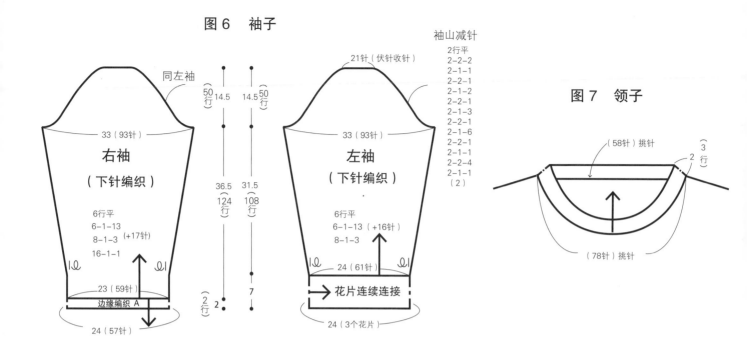

同左袖

33（93针）

右袖
（下针编织）

6行平
6-1-13
8-1-3 （+17针）
16-1-1

23（59针）
边缘编织 A

24（57针）

（50行）14.5
36.5
（124行）

14.5（50行）
31.5
（108行）

（2行）2

33（93针）

左袖
（下针编织）

6行平
6-1-13 （+16针）
8-1-3

24（61针）
花片连续连接

24（3个花片）

袖山减针
2行平
2-2-2
2-1-1
2-2-1
2-1-1
2-2-2
2-2-1
2-1-3
2-2-1
2-1-6
2-2-1
2-1-1
2-2-1
2-2-4
2-1-1
（2）

21针（伏针收针）

图 7 领子

（58针）挑针
（3行）
2

（78针）挑针

右袖编织说明

1.手指绕线起59针，做下针编织，袖片左右两侧各
　加出17针。

2.袖山的减针方法同左袖。

3.右袖主体完成后，用钩针钩袖口的边缘编织A（见
　图4）

左袖编织说明

1.手指绕线起61针，做下针编织，袖片左右两侧
　各加出16针。再按袖山减针方法完成左袖编织。

2.左袖主体完成后，用整花不断线的方法钩织袖口，
　一边钩织一边与左袖主体连接（见图3）。

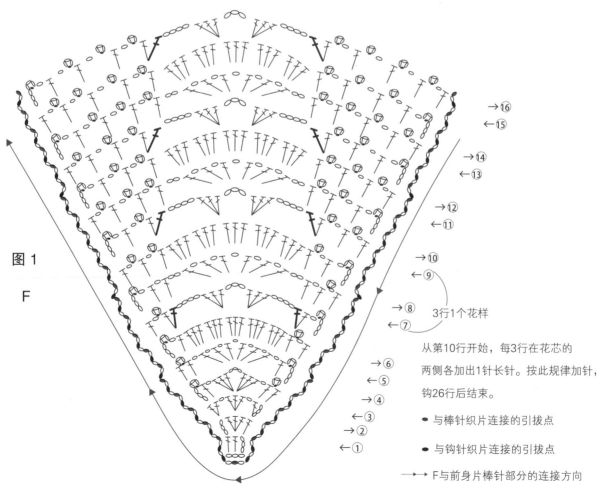

图 1

F

→⑯
←⑮
→⑭
←⑬
→⑫
←⑪
→⑩
←⑨
→⑧
←⑦

3行1个花样

→⑥
←⑤
→④
←③
→②
←①

从第10行开始，每3行在花芯的
两侧各加出1针长针。按此规律加针，
钩26行后结束。

●　与棒针织片连接的引拔点

●　与钩针织片连接的引拔点

——→ F与前身片棒针部分的连接方向

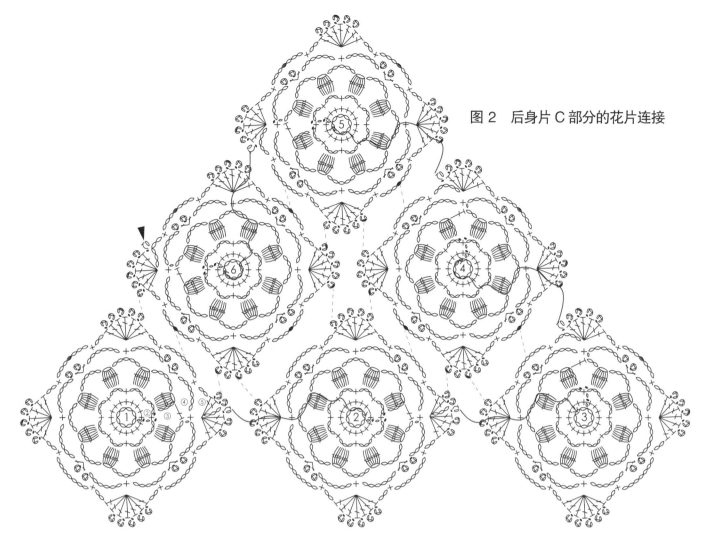

图2 后身片C部分的花片连接

钩花片时，边钩边按 ━ 的位置与相应棒针编织部分连接

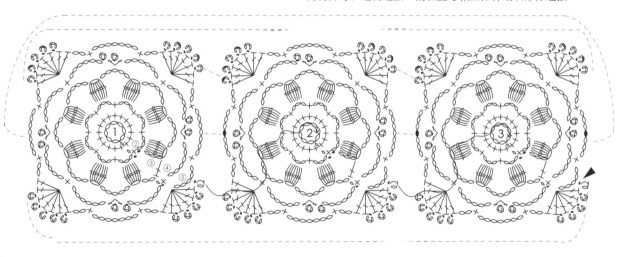

图3 左袖口花片连接

图4 边缘编织A 领子、右袖口（环形钩织）

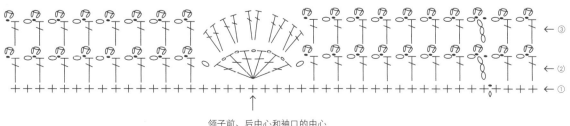

领子前、后中心和袖口的中心

5 | p.11

材料
回归线·知音 月雾灰色300g,
松紧带3cm宽, 80cm长

工具
钩针6/0号, 棒针5号

成品尺寸
腰围92cm, 裙长65.5cm,
腰头80cm

编织密度
10cm×10cm 面积内:
下针编织 25.5针, 34行;
花样A 29针, 12行;
花片6.5cm×6.5cm

编织要点
先做下针编织完成裙子主体部分,钩织同样的两片。裙子右侧花片做整花不断线连接,一边钩织花片一边与主体部分均匀地做引拔连接。左侧编织花样A(图2),完成单独的钩针织片后,按图2所示,将钩针织片与棒针织片做连接。腰头从花片部分挑取42针(即每个花片均匀挑取14针),花样A部分挑取3针。平针织片部分前片挑取72针,后片挑71针,多余针目做分散减针,挑起全部188针后,按图5完成腰头的花样编织。腰头做伏针收针,翻折包住3cm宽的松紧带后做卷针缝缝合。裙子下摆边缘按图4所示钩织花片,无须钩织边缘。

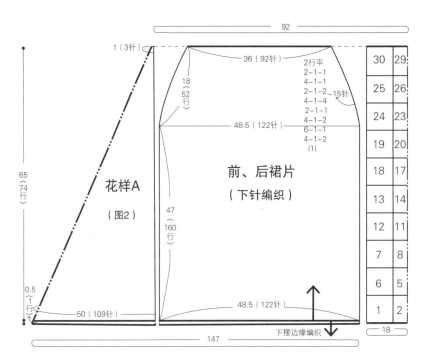

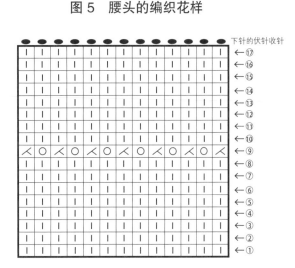

图5 腰头的编织花样

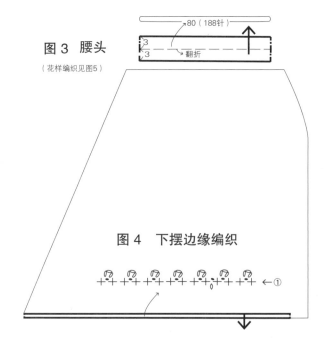

图3 腰头
(花样编织见图5)

图4 下摆边缘编织

图1 裙子的花片连接

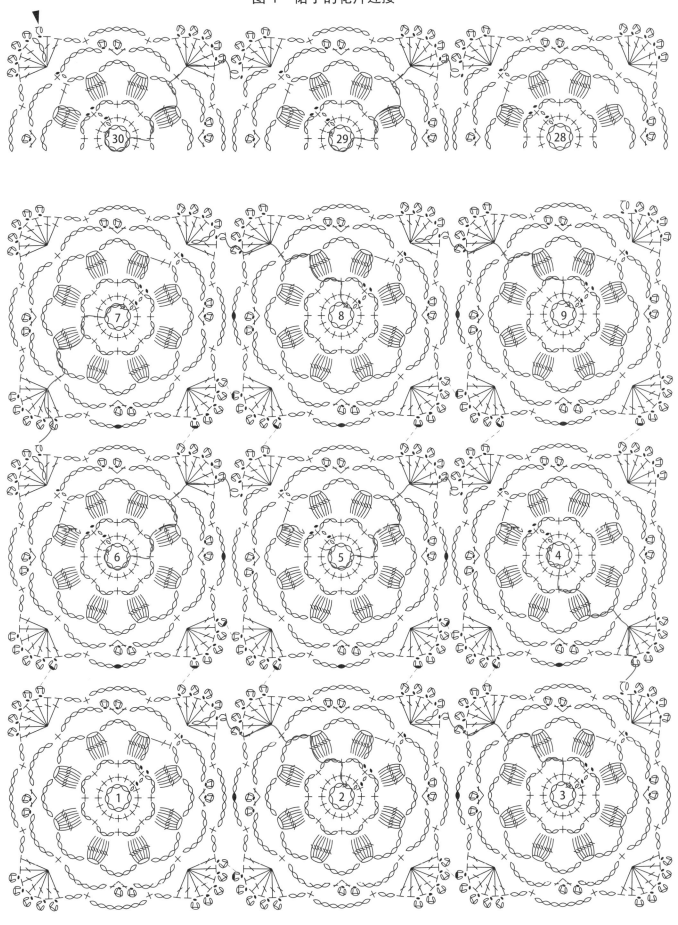

图2　花样A

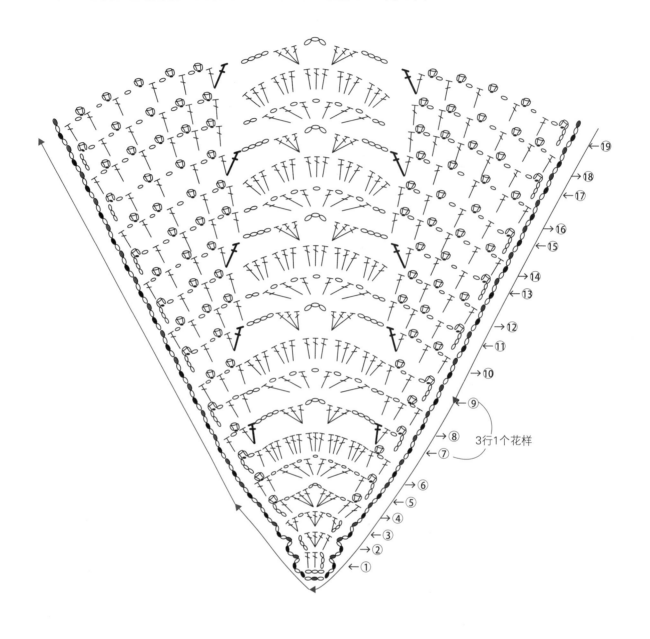

19
18
17
16
15
14
13
12
11
10
9
8
7
6
5
4
3
2
1

3行1个花样

花样A的钩织要点
从第10行开始，每3行在花芯的两侧各加出1针长针。
按此规律加针，一直钩到第74行结束。

● 与棒针织片连接的引拔点

● 与钩针织片连接的引拔点

———➤ 花样A与裙子主体棒针部分的连接方向

6 | p.12

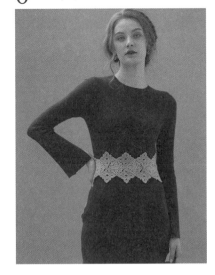

材料
回归线·锦年　米色 50g、
粉色 25g
工具
钩针 3/0 号
成品尺寸
宽 14cm，长 105cm
编织密度
花片 A、B 均为 7cm×7cm

编织要点
作品由 A、B 两种花片组成，先按序号用米色线从 A1~A30 做不断线整花连接。再换粉色线按序号 B1~B14 不断线钩织，边钩织边与花片 A 连接。粉色花片连接时一次压在米色花片上面，一次压在米色花片下面，交替进行。首尾端与米色花片相连。

9 | p.16

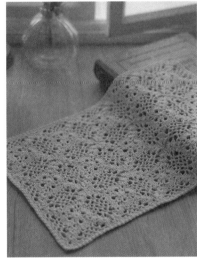

材料
回归线蕾丝棉线 50g
工具
钩针 2/0 号
成品尺寸
长 31cm，宽 19cm
编织密度
花片 6cm × 6cm
编织要点
按花片编号顺序不断线整花连接。

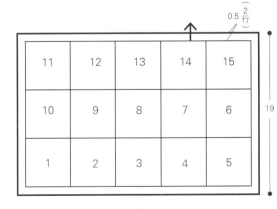

花片连接图见
p.78

11	12	13	14	15
10	9	8	7	6
1	2	3	4	5

0.5 $\binom{2}{行}$

19

31

105

14

A30	A1
	B1
A29	A2
	B2
A28	A3
	B3
A27	A4
	B4
A26	A5
	B5
A25	A6
	B6
A24	A7
	B7
A23	A8
	B8
A22	A9
	B9
A21	A10
	B10
A20	A11
	B11
A19	A12
	B12
A18	A13
	B13
A17	A14
	B14
A16	A15

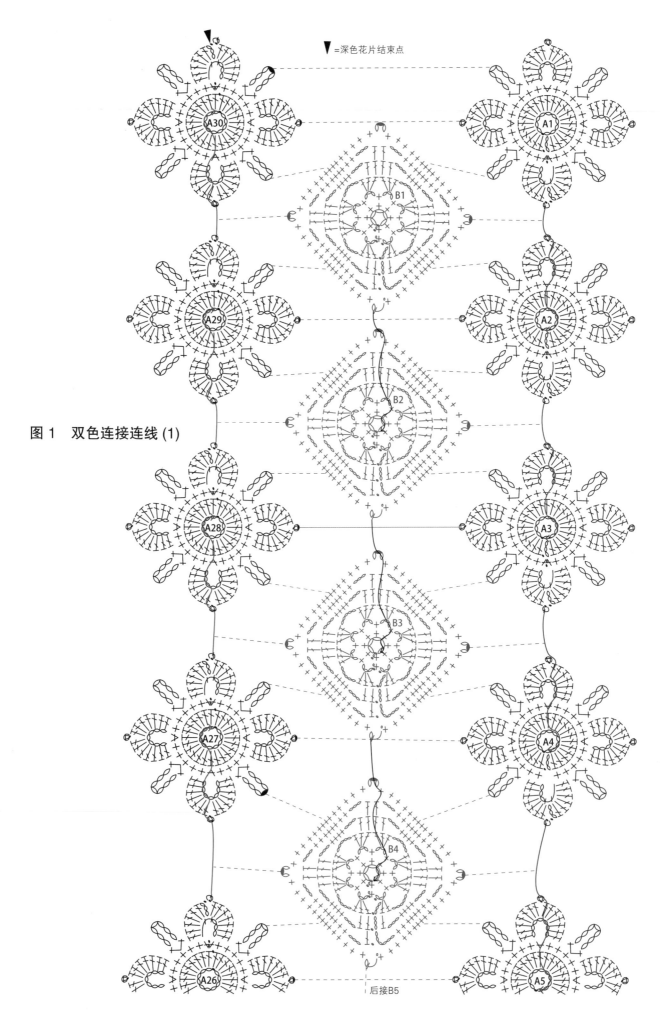

▼=深色花片结束点

图1 双色连接连线 (1)

后接B5

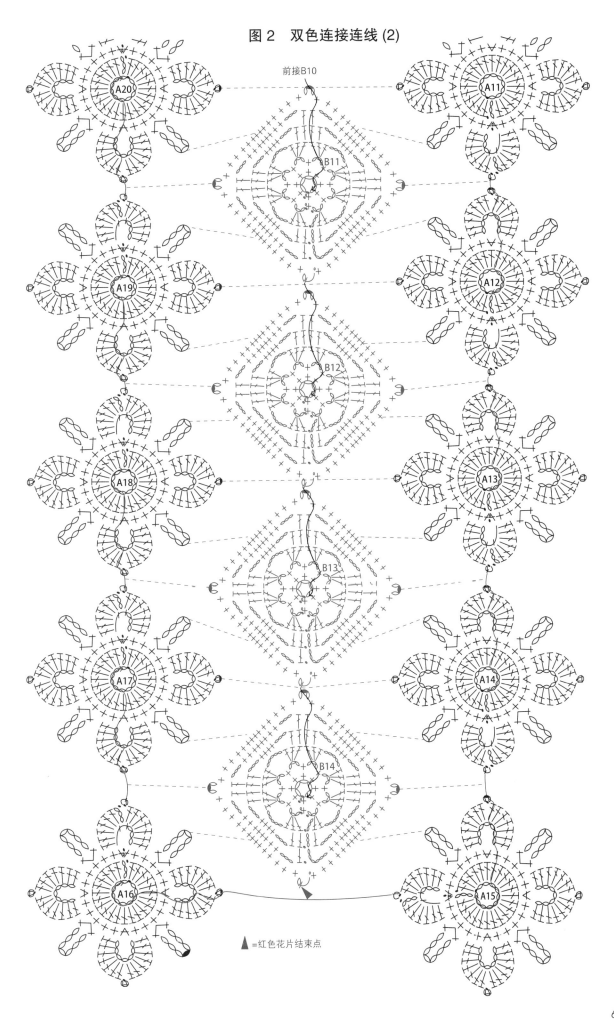

图2 双色连接连线 (2)

前接B10

▲ =红色花片结束点

7 | p.13

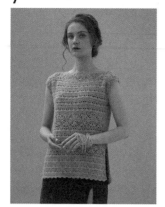

材料

回归线·知音　米驼色 250g

工具

钩针 5/0 号

成品尺寸

胸围 96cm，衣长 58.5cm

编织密度

10cm×10cm 面积内：

花样 A 29 针，12 行

花片 5.4cm×5.4cm

编织要点

前、后身片钩织方法相同，按图1、图2、图3顺序钩织，整个身片钩织过程中不断线，连续钩织。第 2 个身片钩到最上面的花片时，一边钩织一边与另一个身片的花片做肩部连接（见图4）。身片钩织完成后，开衩止点到袖窿止点之间的胁部，身片正面相对，在身片的反面做引拔针和锁针的结合。按图示分别环形钩织领口、袖口的边缘编织。下摆做往返的边缘编织。胁部开衩两侧各钩织 1 行短针。

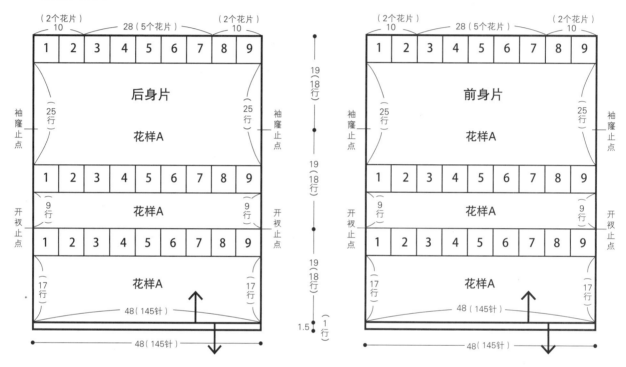

后身片　花样A

前身片　花样A

身片花样A及边缘编织B

（下摆往返钩织）

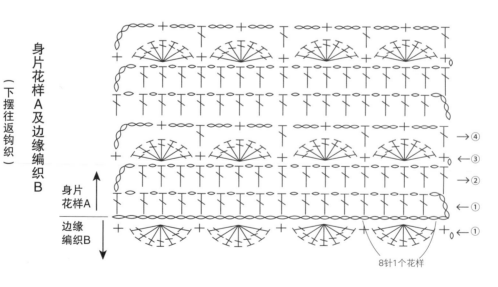

8针1个花样

边缘编织A　领口、袖口（环形钩织）

8针1个花样

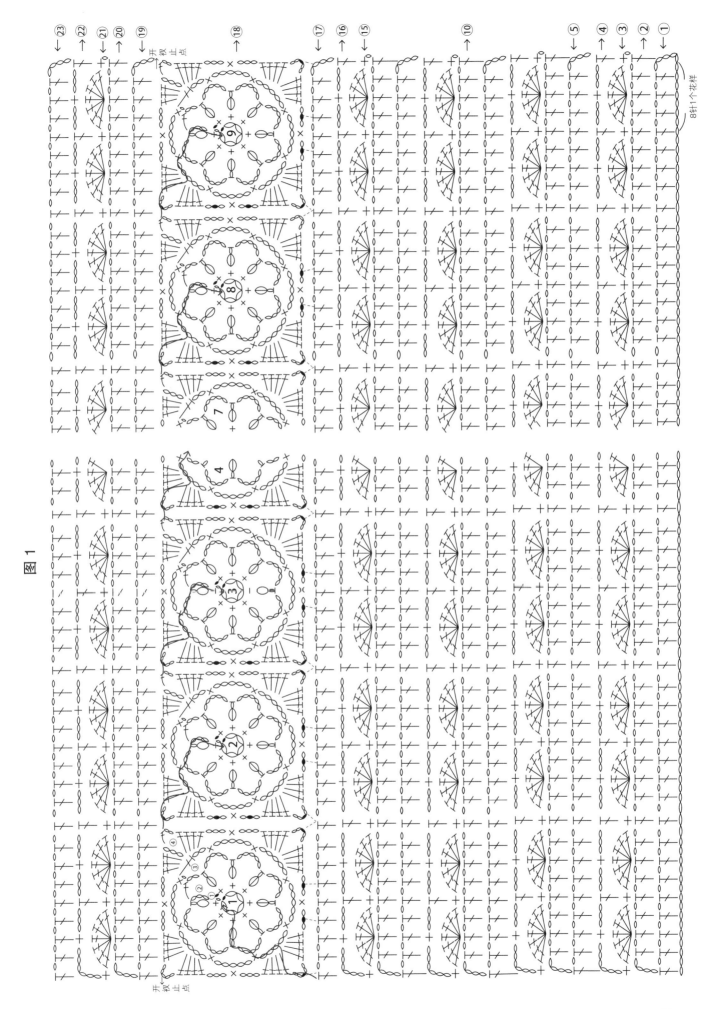

图1

图2

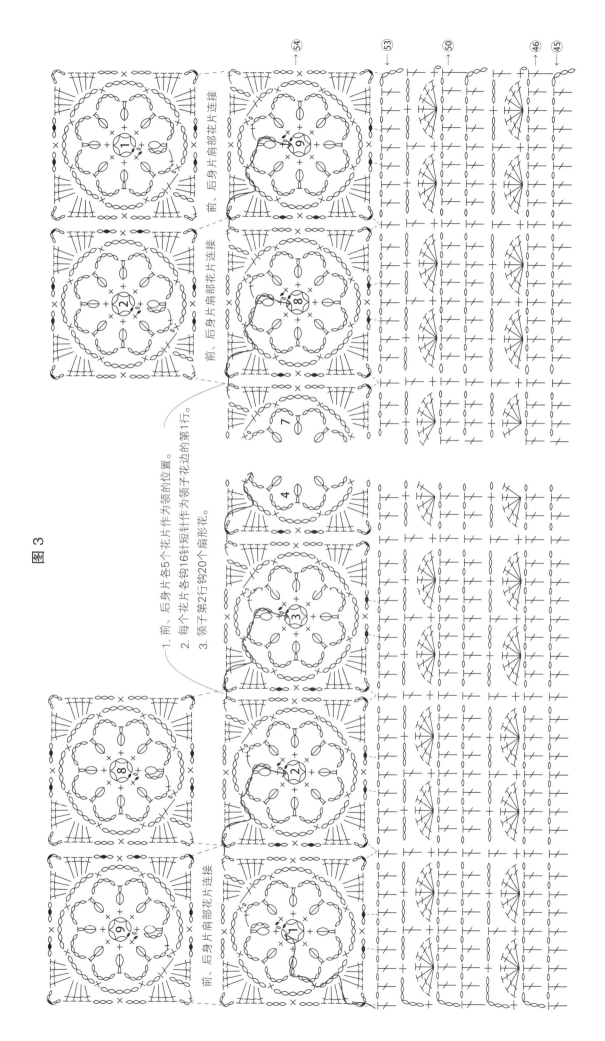

四边形花片基础连接教程

作品应用：花片 A　1 号作品（p.6）
花片 B　6 号作品（p.12）

1. 花片的钩织方法

①锁针环形起针；②环形钩织，完成花片。

2. 基础连接

① ⌒→ = 花片连接的渡线；②按花芯上的序号 1~4 不断线连续钩织；③后一个花片一边钩织一边与前一个花片做引拔连接；④渡线长度确定与渡线方法见 p.43~p.48 教程，也可扫码看教学视频。

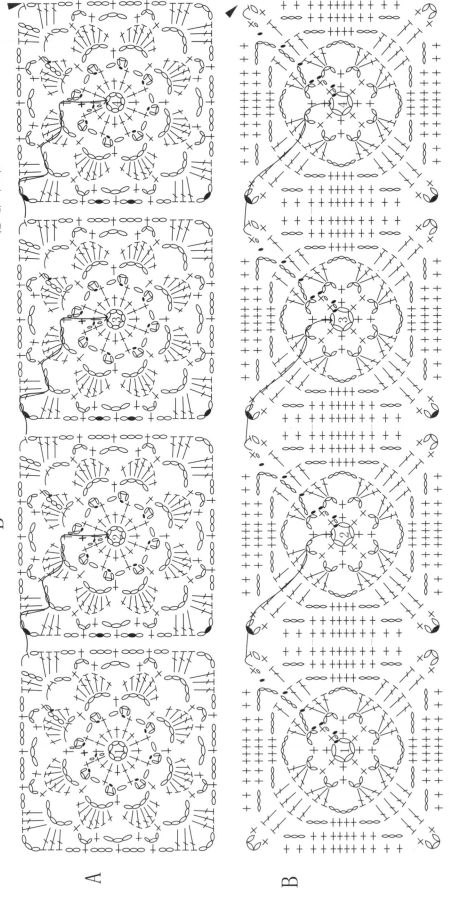

花片 A（p.74）的四方联

1. ⌒ = 花片连接的渡线。

2. 按花芯上的序号 1~4 不断线连续钩织。

3. 后一个花片一边钩织一边与前一个花片做引拔连接。

4. 注意花片 2、3、4 渡线方向的改变。

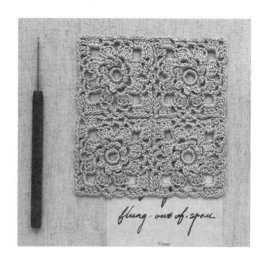

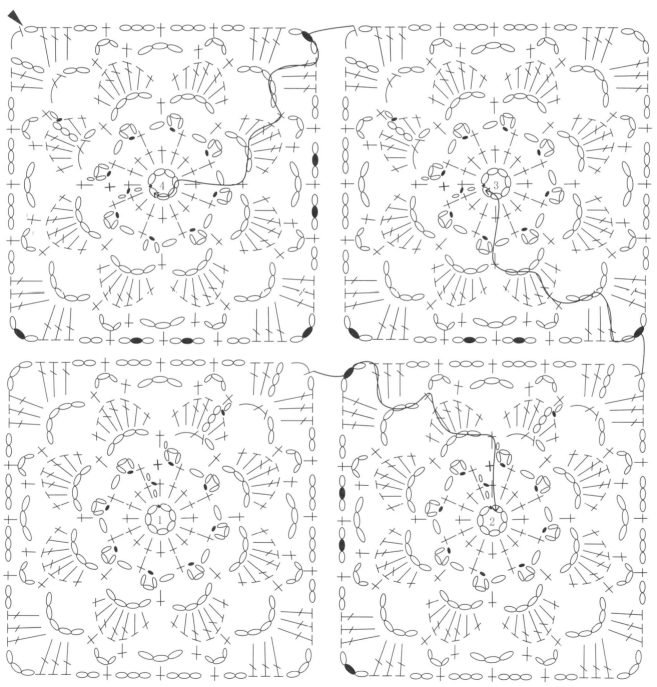

花片 B（p.74）的四方联

1. ⌒⌒ = 花片连接的渡线。

2. 按花芯上的序号 1~4 不断线连续钩织。

3. 后一个花片一边钩织一边与前一个花片做引拔连接。

4. 注意花片 2、3、4 渡线方向的改变。

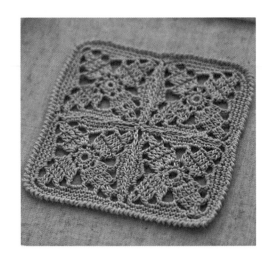

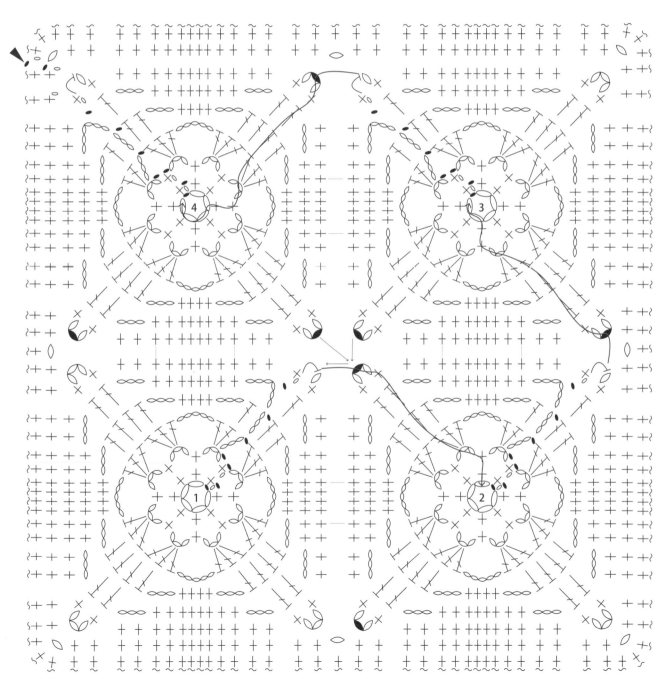

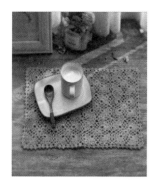

材料

LANG 段染毛线 30g

工具

钩针 6/0 号

成品尺寸

长 34cm，宽 26cm

编织密度

花片 8cm x 8cm

编织要点

如下图所示，按花片编号顺序不断线整花连接。完成第 12 号花片后不断线，继续完成最外圈的边缘编织。

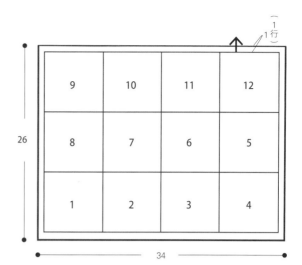

花片连接

12号花片结束后不断线，按箭头所示，从逆时针方向钩织边缘花样。

边缘编织结束点

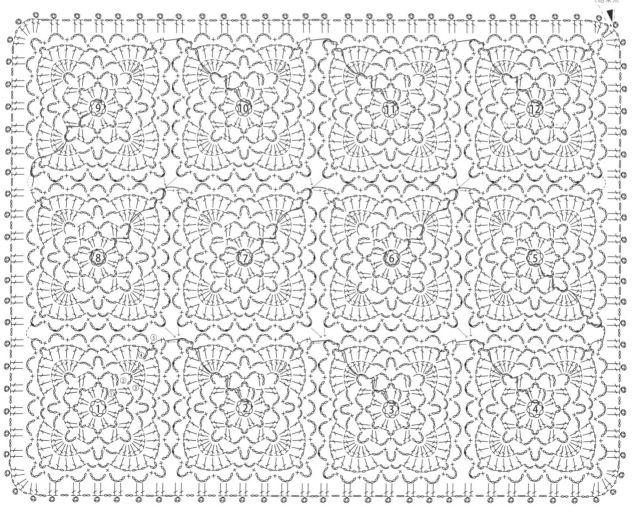

作品 9 的连接图
（编织要点见 p.67）

15号花片结束后不断线，按
箭头所示，逆时针方向钩织
边缘花样
边缘编织
结束点

10 | p.17

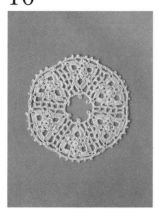

材料

奥林巴斯 Emmy Grande 白色
(801) 15g

工具

钩针 2/0 号

成品尺寸

外径 18cm

编织密度

花片宽 7cm，高 8cm

编织要点

按花片编号顺序不断线整花连接。

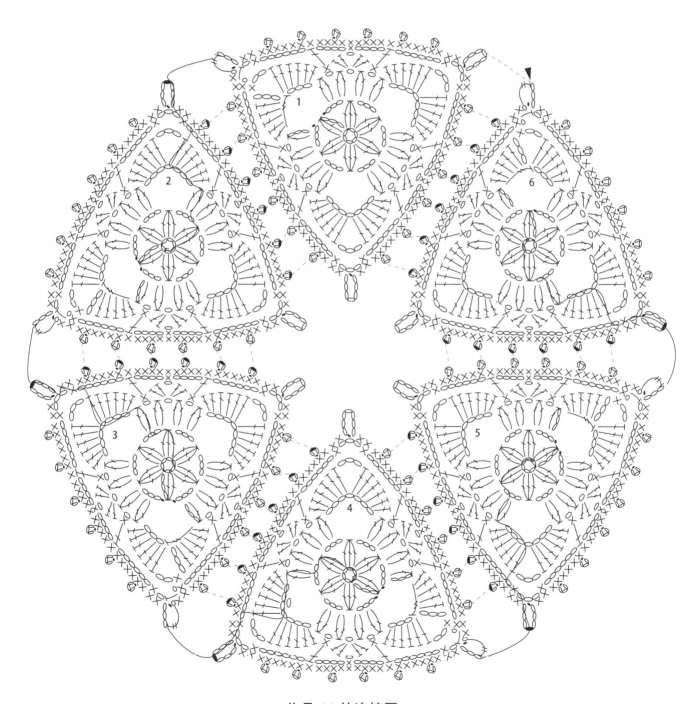

作品 10 的连接图

11 | p.17

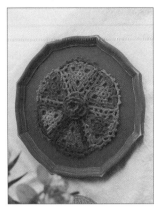

材料
I ANG 段染毛线 50g
工具
钩针 5/0 号
成品尺寸
外径 21cm
编织密度
花片宽 9cm，高 9.5cm
编织要点
按花片编号顺序不断线整花连接。

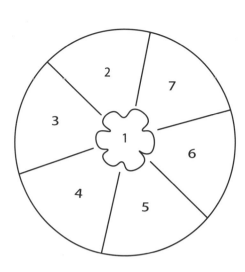

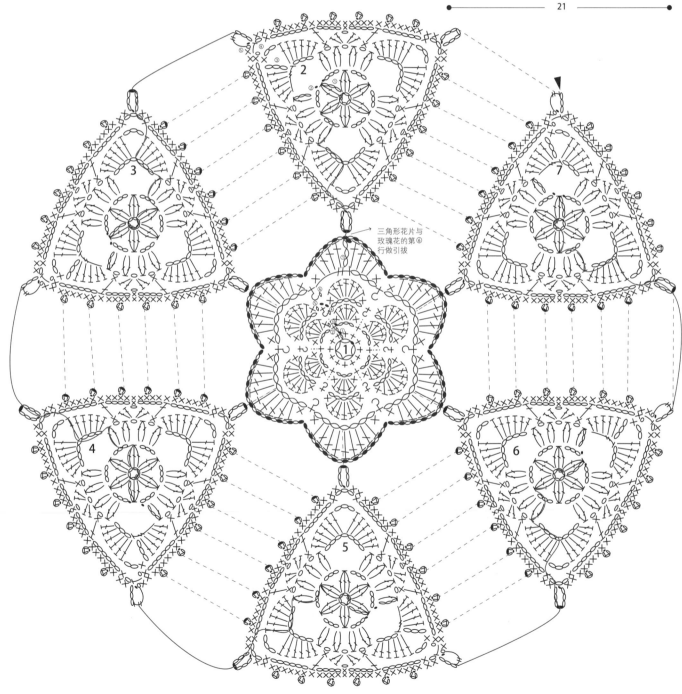

三角形花片与
玫瑰花的第⑥
行做引拔

作品 11 的连接图

12 | p.18

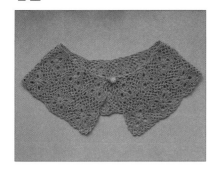

材料

回归线·LIFEYARN · 根 大漠色 60g，
直径 12mm 的纽扣 1 颗

工具

钩针 2/0 号

成品尺寸

内边长 54cm，外边长 90cm，宽 12cm

编织密度

三角形花片最宽处 7.5cm ，高 6cm；
四边形花片 7.5cm x 7.5cm

编织要点

按序号 1~12 完成四边形花片的钩织，
不断线，继续钩织三角形花片；三角
形花片序号为 13 ~ 24，参见花片连接
图。完成第 24 号花片后不断线继续
钩领口的边缘编织。

从三角形到四边形变化的装饰领

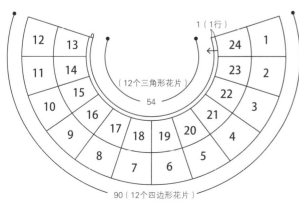

花片连接图

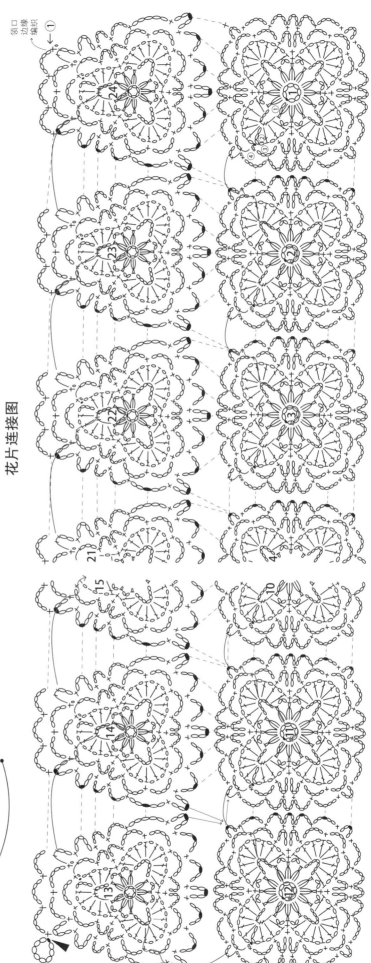

六角形花片基础连接教程

作品应用：13号作品（p.20）

1. 花片钩织方法

①锁针环形起针；②按①~③的顺序环形钩织，完成花片。

2. 基础连接

① 〜 = 花片连接的渡线；②按花芯上的序号1~4不断线连续钩织；

③后一个花片一边钩织一边与前一个花片做引拔连接。

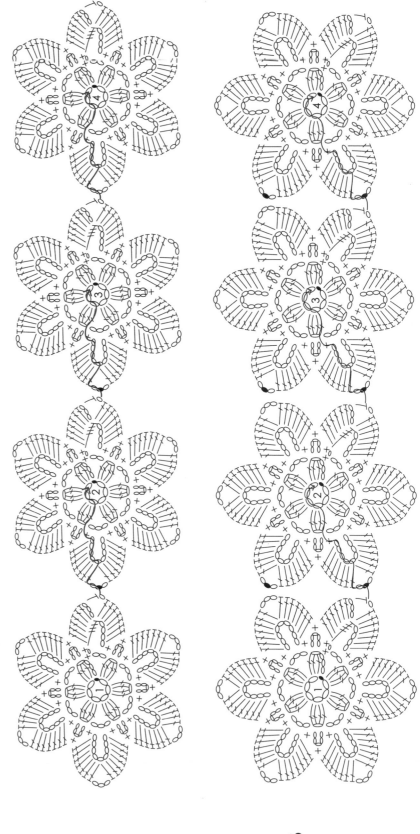

A

B

13 | p.20

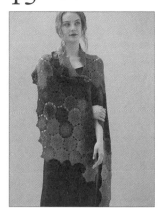

材料
意大利段染蕾丝线 300g
工具
钩针 4/0 号
成品尺寸
下边长 154cm，上边长
200cm，宽 45cm
编织密度
花片 9cm x 9cm

编织要点
按编号顺序不断线整花钩编，图 1、图 2 为左侧连接方案，放
在一起看，序号 13~102 参考 1~12 的连接方法；图 3、图 4 中
97~117 的连接方法，放在一起看。基础连接参见 p.82 教程。

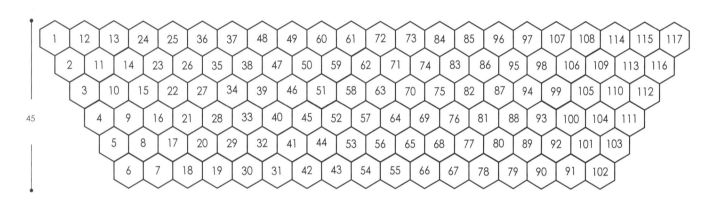

18 | p.26

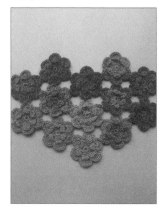

材料
LANG 段染毛线 20g
工具
钩针 2/0 号
成品尺寸
长 23.5cm，宽 17.5cm
编织密度
花片直径 5cm
编织要点
按花片编号顺序不断线整花
连接，参见 p.105 图示。

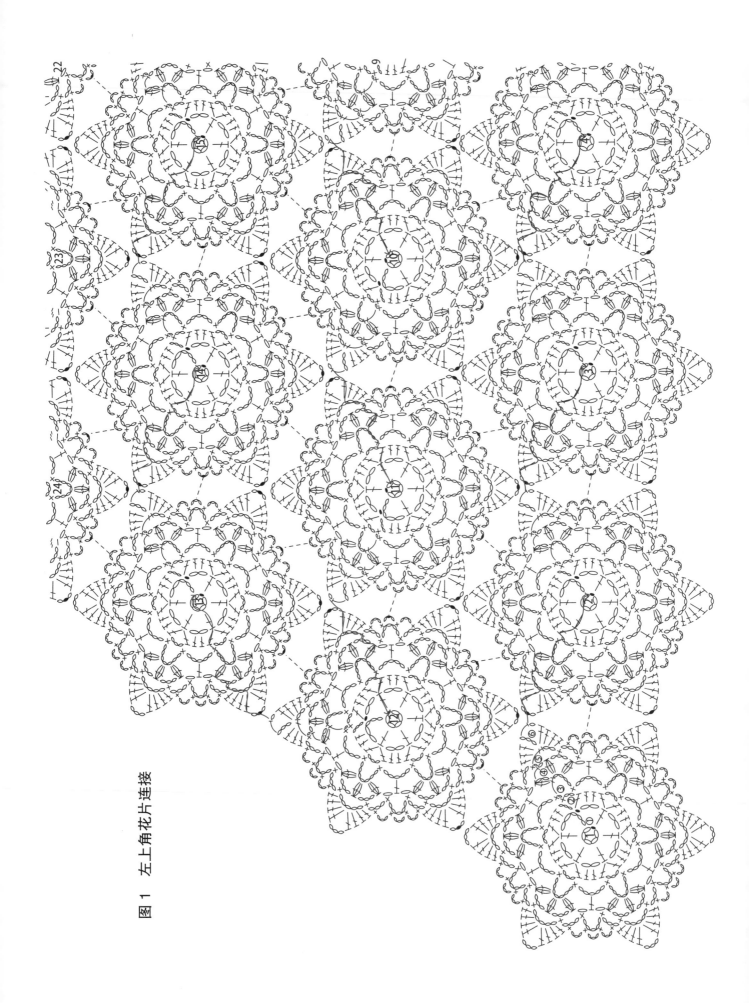

图 1　左上角花片连接

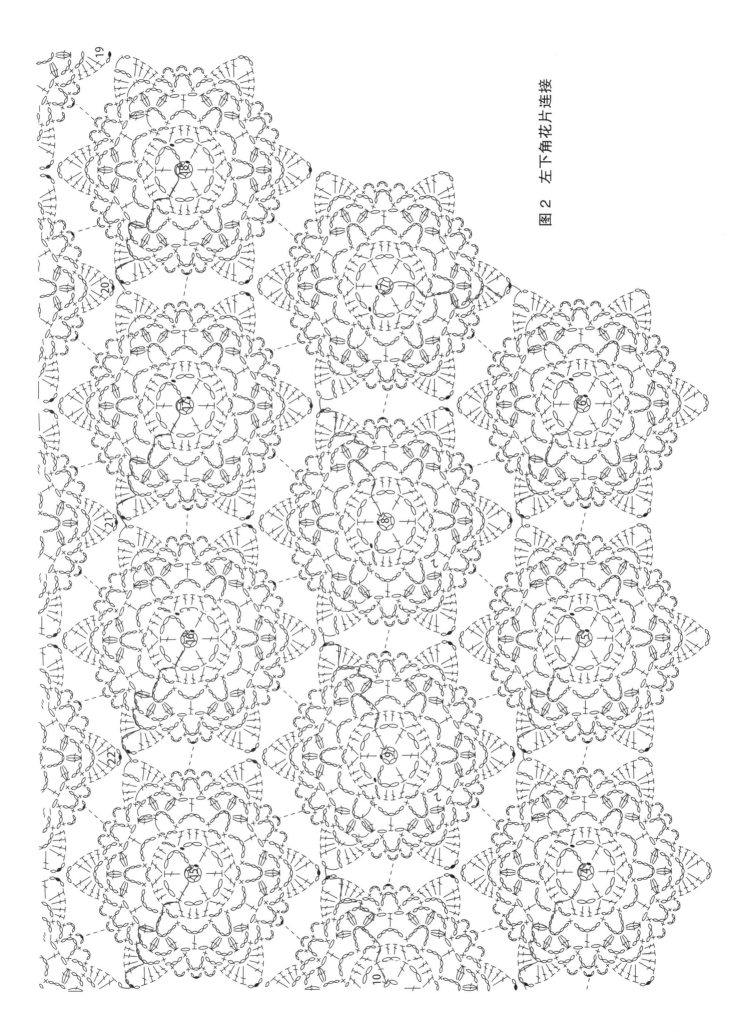

图 2 左下角花片连接

85

图 3 右侧花片连接

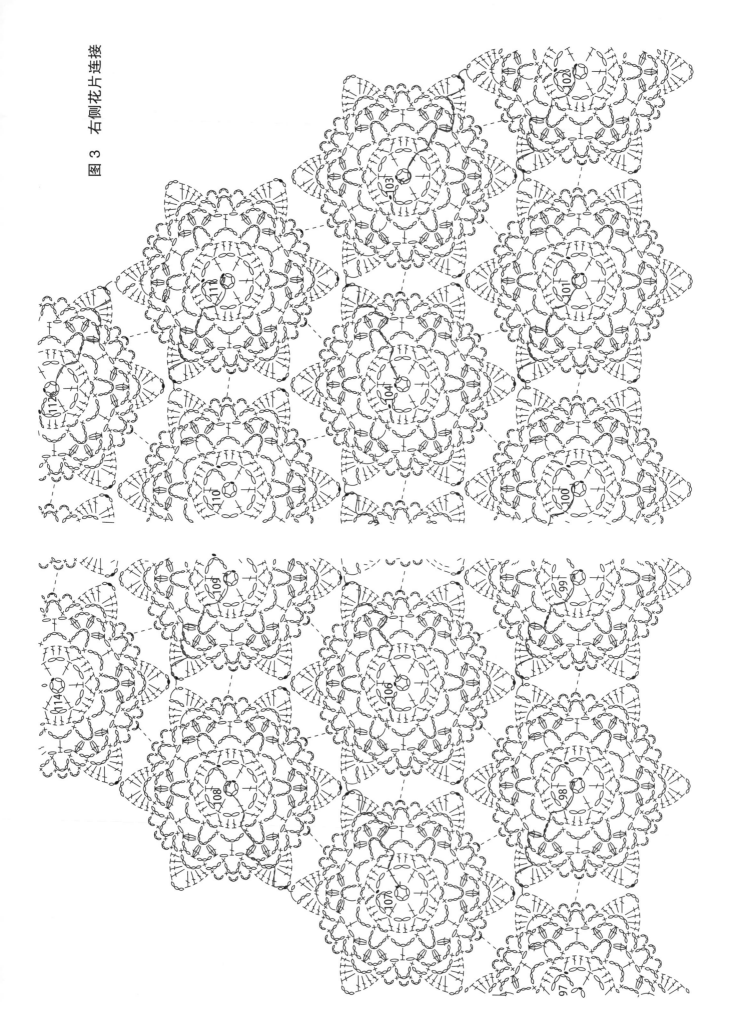

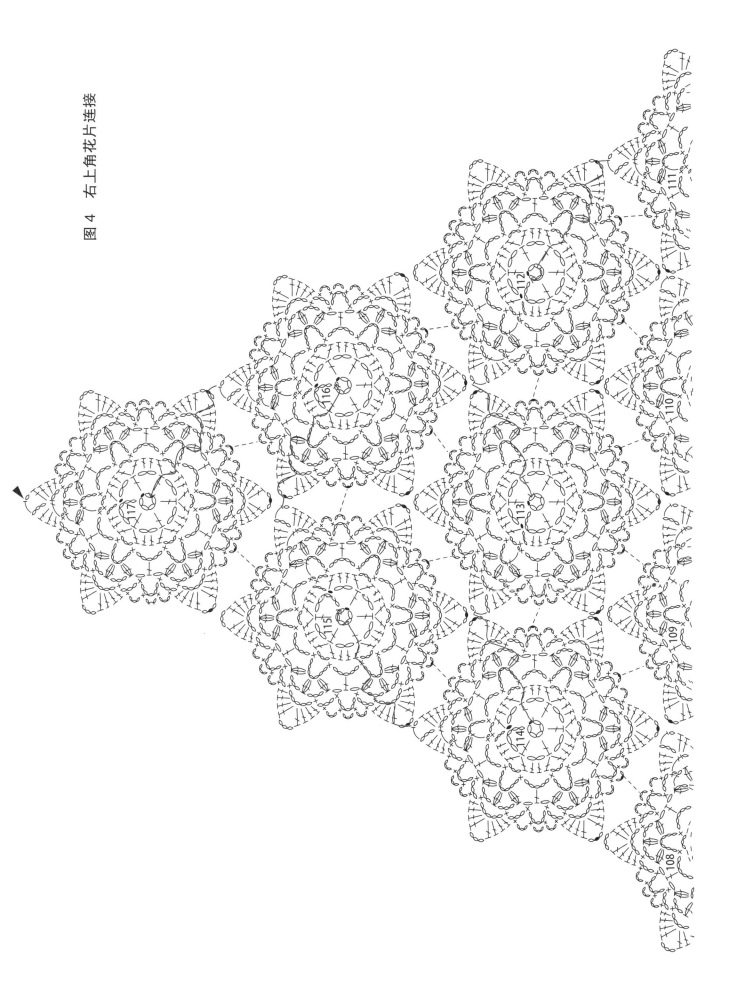

图 4　右上角花片连接

14 | p.22

材料

回归线·知音　樱粉色 200g

工具

钩针 6/0 号

成品尺寸

长 158cm，宽 53cm

编织密度

花片 7.5cm x 7.5cm

编织要点

按花片序号 1~90 进行不断线钩编。钩完 51 个
花片后，从第 52 个花片开始，不断线连续钩编
的规律与之前的不同，请参照图 2、图 3 的连
接路径钩编。

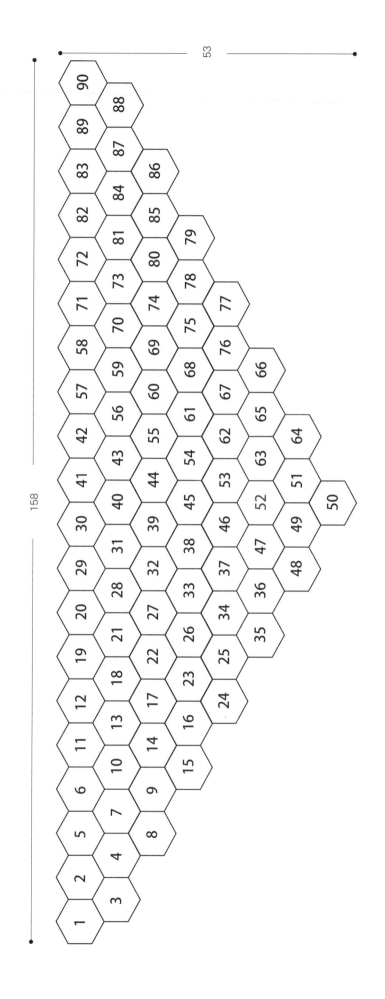

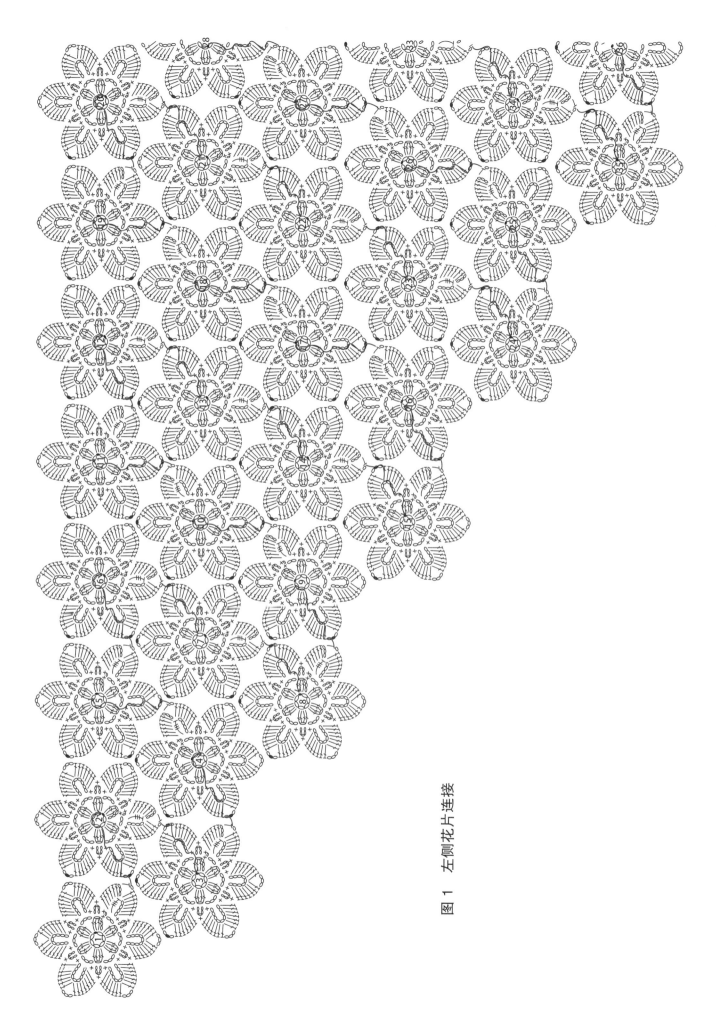

图1 左侧花片连接

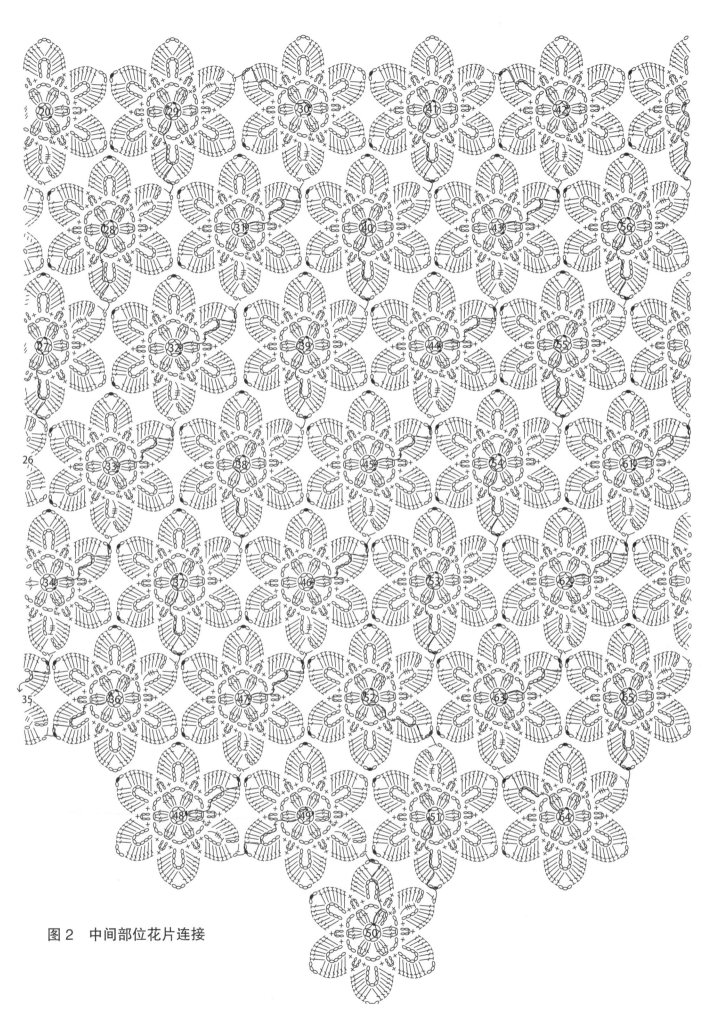

图2　中间部位花片连接

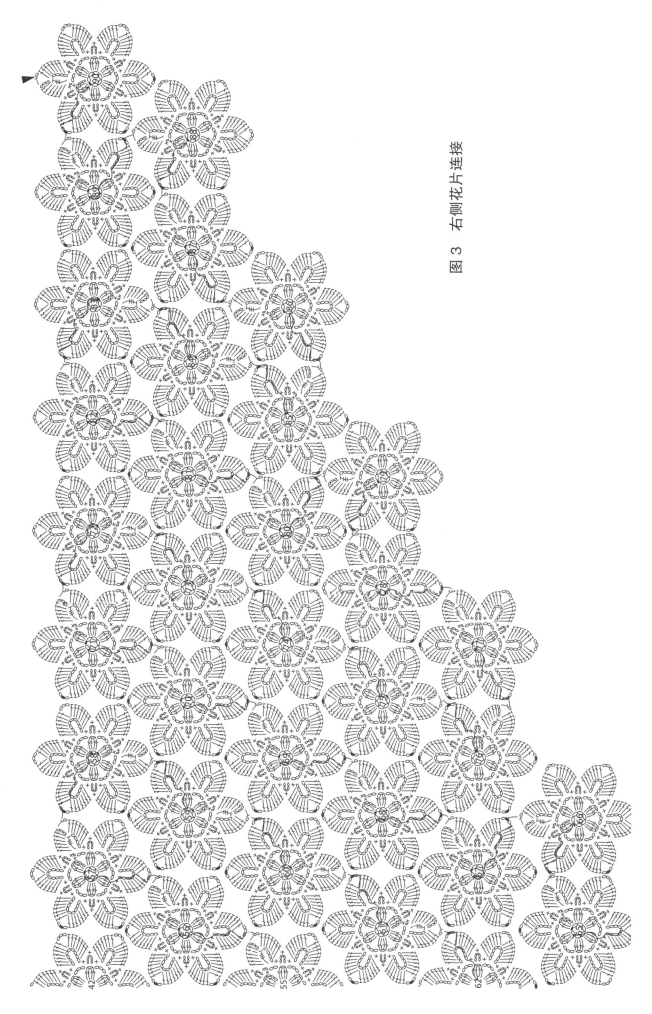

图 3 右侧花片连接

15 | p.23

材料

LANG 段染毛线 230g

工具

钩针 6/0 号

成品尺寸

上宽 172cm，下宽 188cm，高 33cm

编织密度

五角形 7.5cm x 6.5cm

六角形 7.5cm x 7.5cm

七角形 9cm x 8cm

编织要点

按编号 1~125 的顺序做不断线的连续钩织，花片连接方法参见图示，按图 1、图 2、图 3 的顺序编织，注意五角形、六角形、七角形花片的变化。

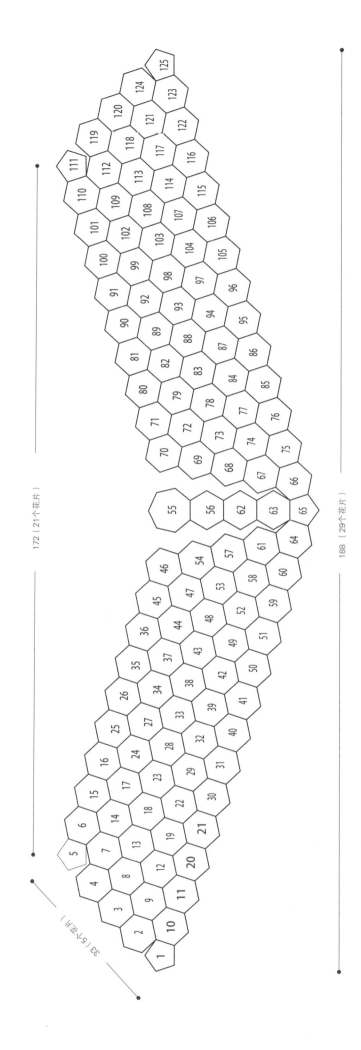

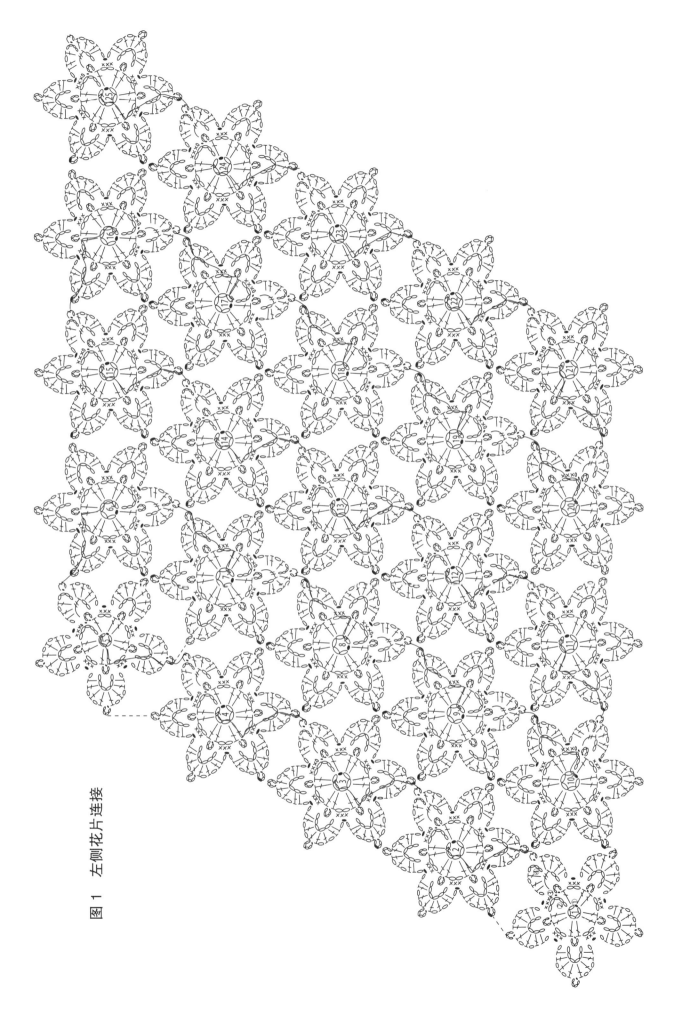

图 1 左侧花片连接

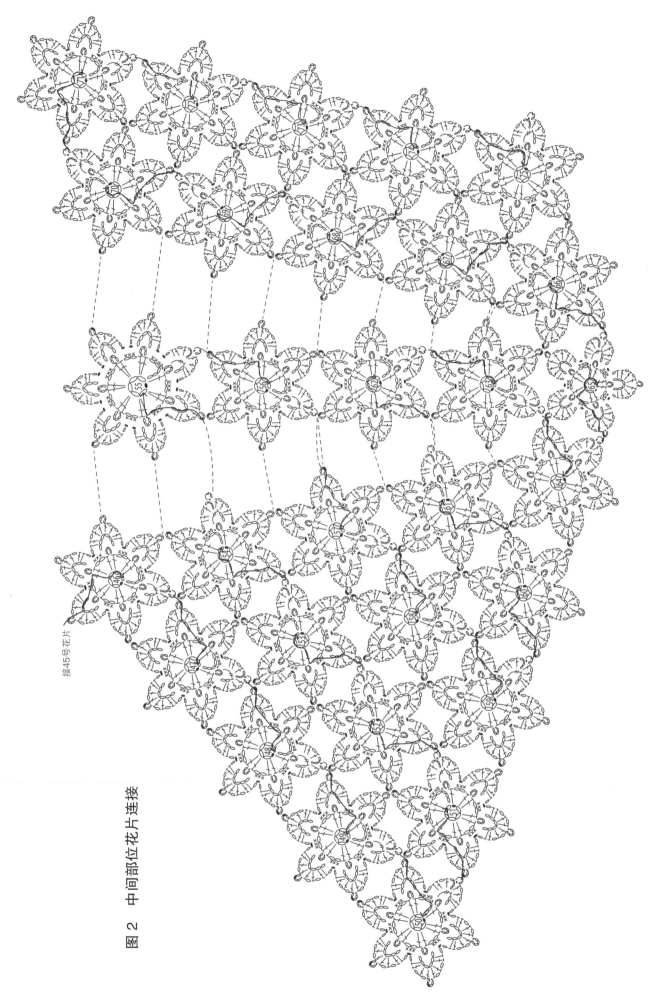

图2 中间部位花片连接

接45号花片

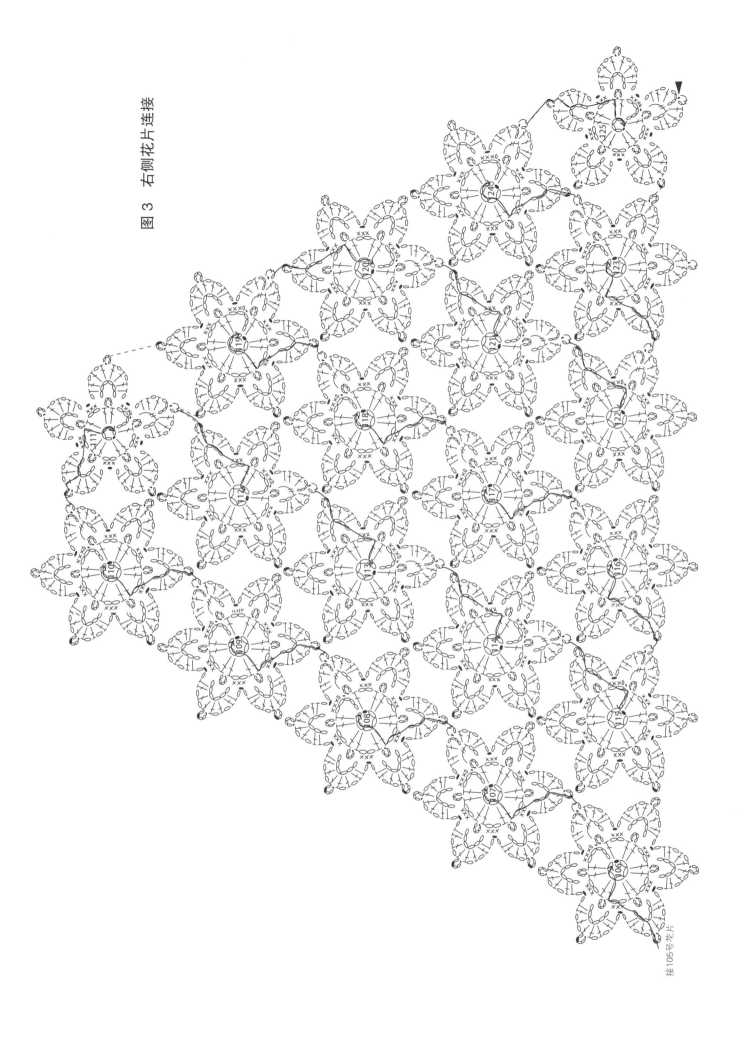

图 3　右侧花片连接

接105号花片

95

材料

同归线·知音　木槿色300g，直径4mm的珠子若干

工具

钩针6/0号、5/0号、4/0号

成品尺寸

领围58cm，下摆周长290cm

编织密度

六角形花片（6/0号针）

8.5cm x 8.5cm

六角形花片（5/0号针）

7.5cm x 7.5cm

五角形花片（5/0号针）

7.0cm x 7.0cm

编织要点

从领口往下钩织。第1圈用6/0号针环形钩织8个花片。第2~5圈依然环形钩织，改用5/0号针。整花不断线连续钩织按图1的顺序进行，具体连接方法和连接点参看图2、图3。花片连接部分全部钩织完成后，用5/0号针继续钩下摆的边缘编织。钩下摆的边缘编织时每个结粒针（即狗牙针）中心处钩入1颗直径4mm的珠子。最后换4/0号针在领口处挑钩112针短针，并完成领口的缘边编织。

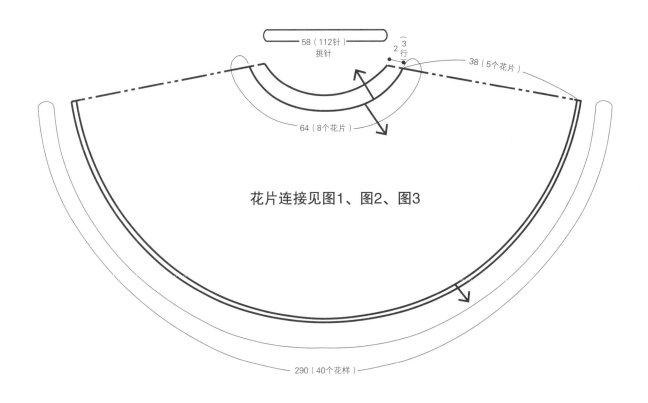

花片连接见图1、图2、图3

58（112针）挑针

2 3行

38（5个花片）

64（8个花片）

290（40个花样）

边缘编织　领口（环形钩织）

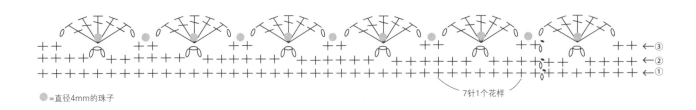

●=直径4mm的珠子

7针1个花样

←③

←②

←①

図 1

请按图上所示 1~120 的顺序做不断线的整花连续钩织

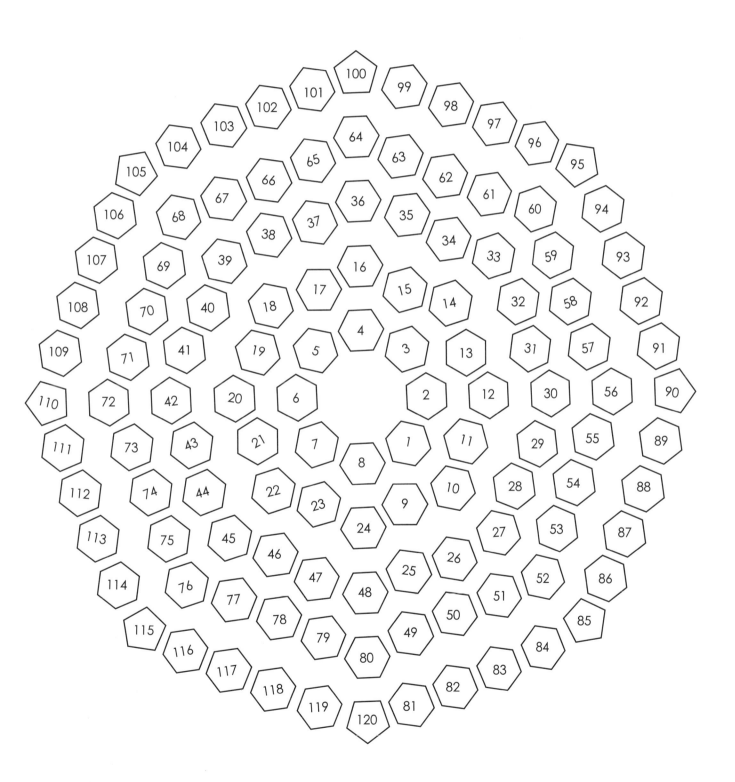

图 2　从领口开始的花片连接

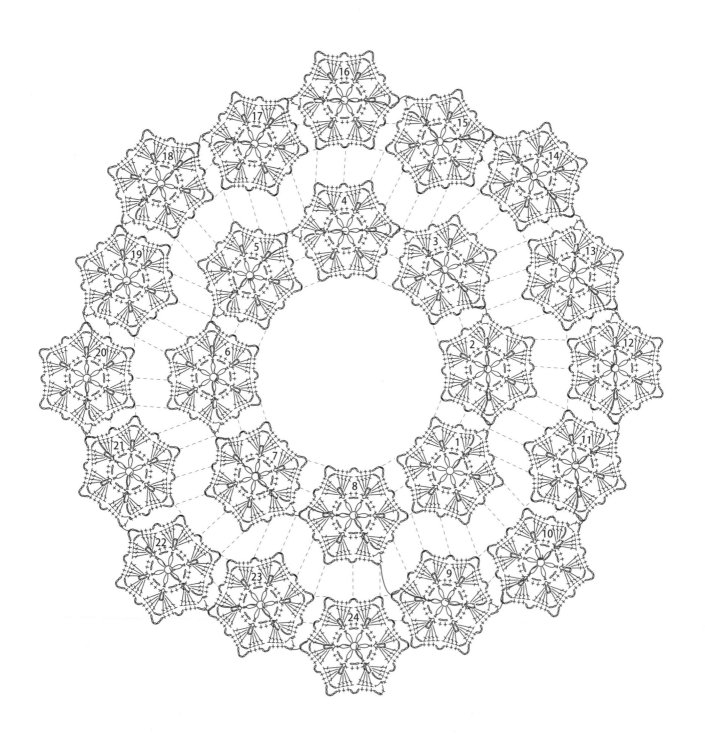

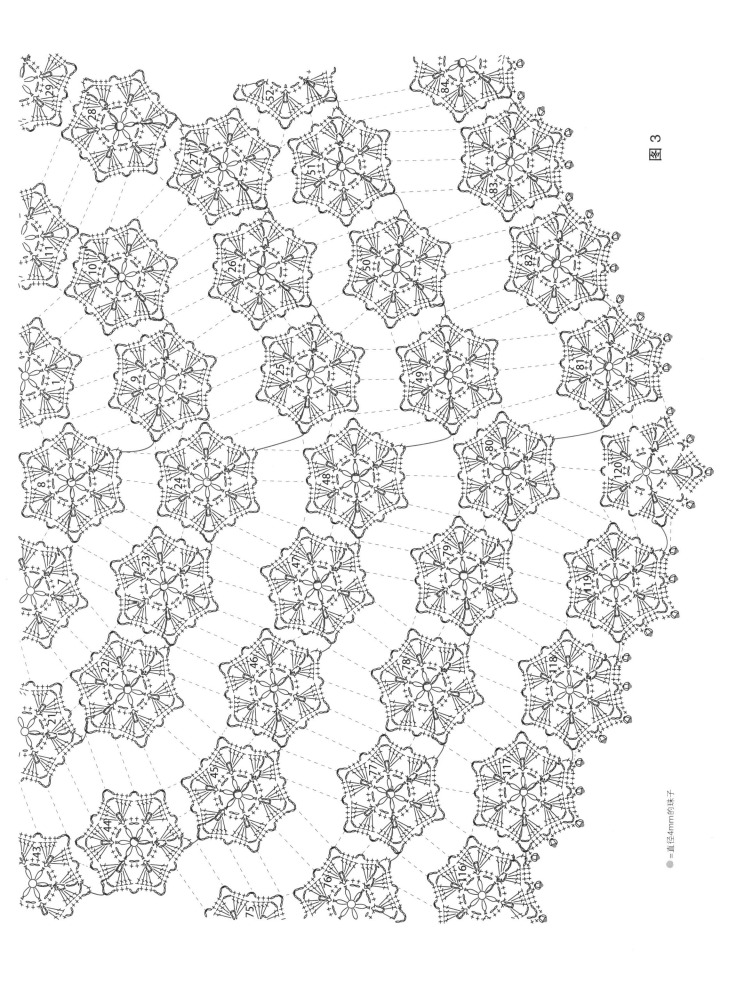

图 3

●=直径4mm的珠子

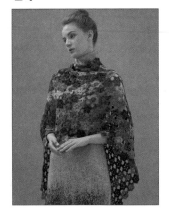

材料

LANG 段染毛线 350g

工具

钩针 5/0 号

成品尺寸

长 148.5cm，宽 53cm

编织密度

花片 5.5cm x 5.5cm

编织要点

按编号 1~318 的顺序做不断线的连续钩织，花片连接方法参见图示，按图 1、图 2、图 3、图 4 的顺序看编织图。

148.5（27个花片）

53（12个花片）

图 1　左下花片连接

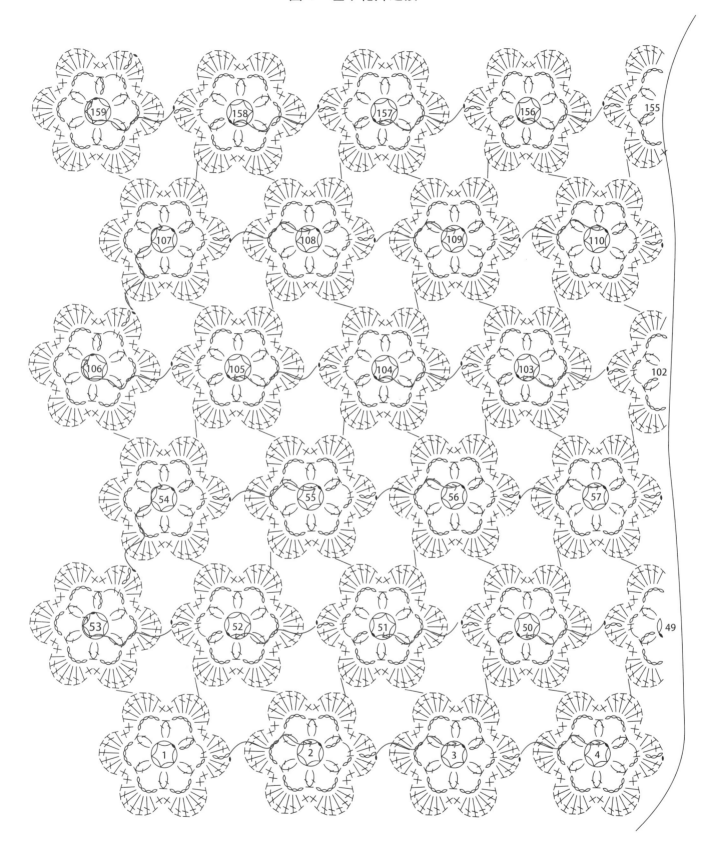

图 2　右下花片连接

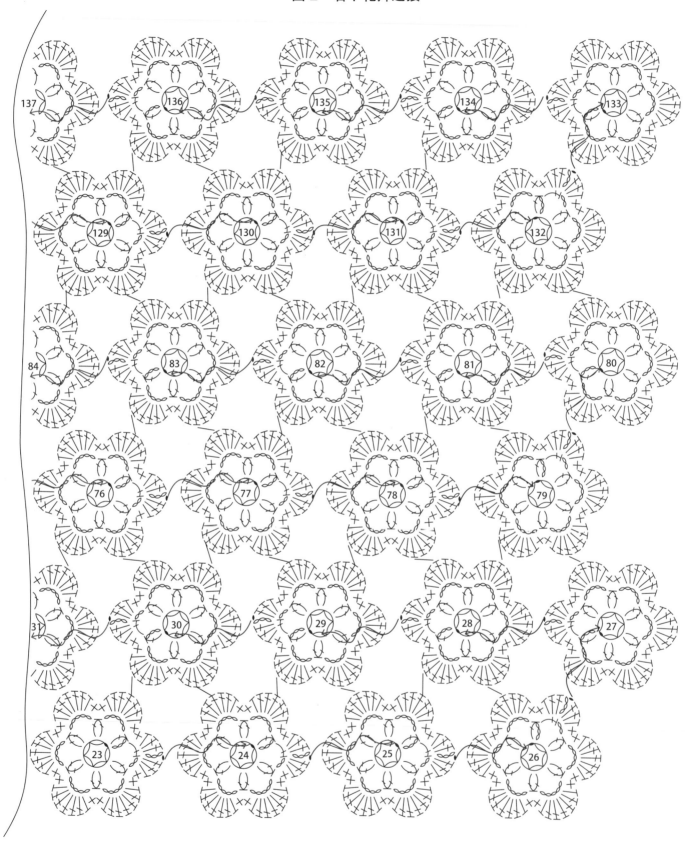

图 3　左上花片连接

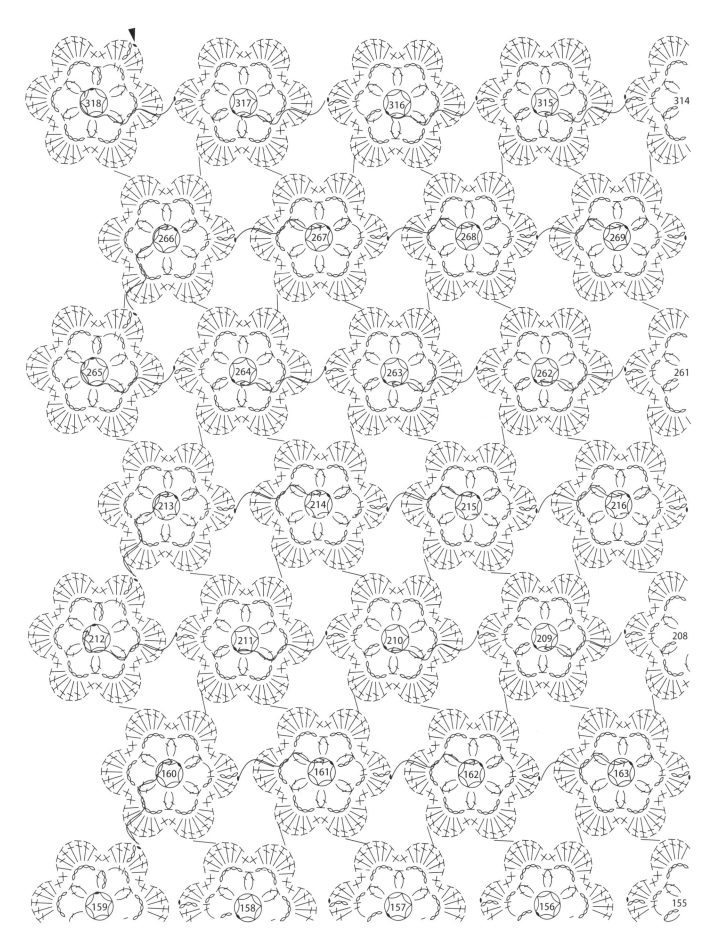

图4 右上花片连接

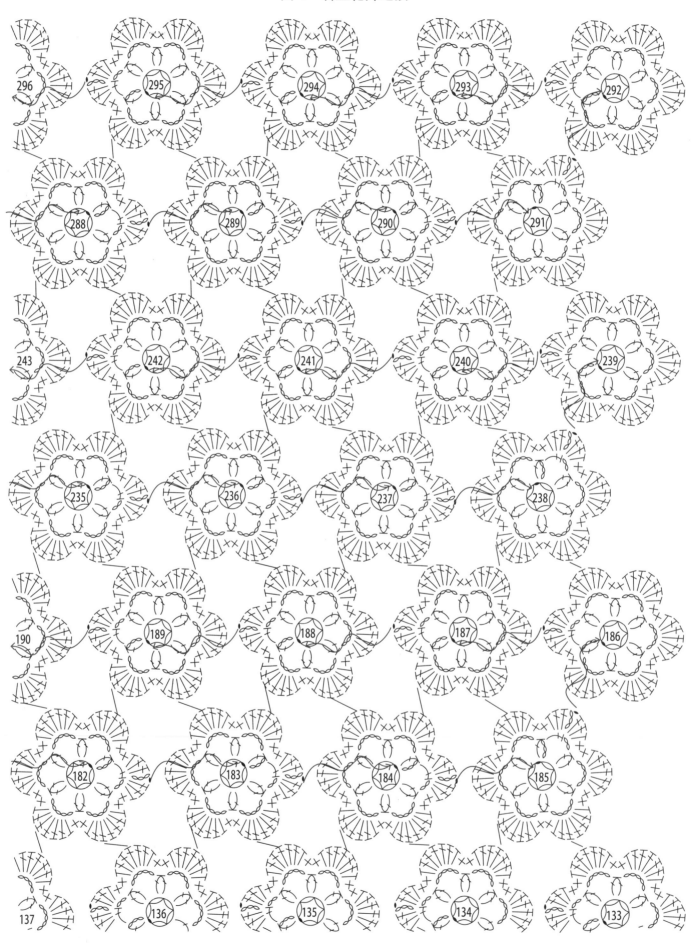

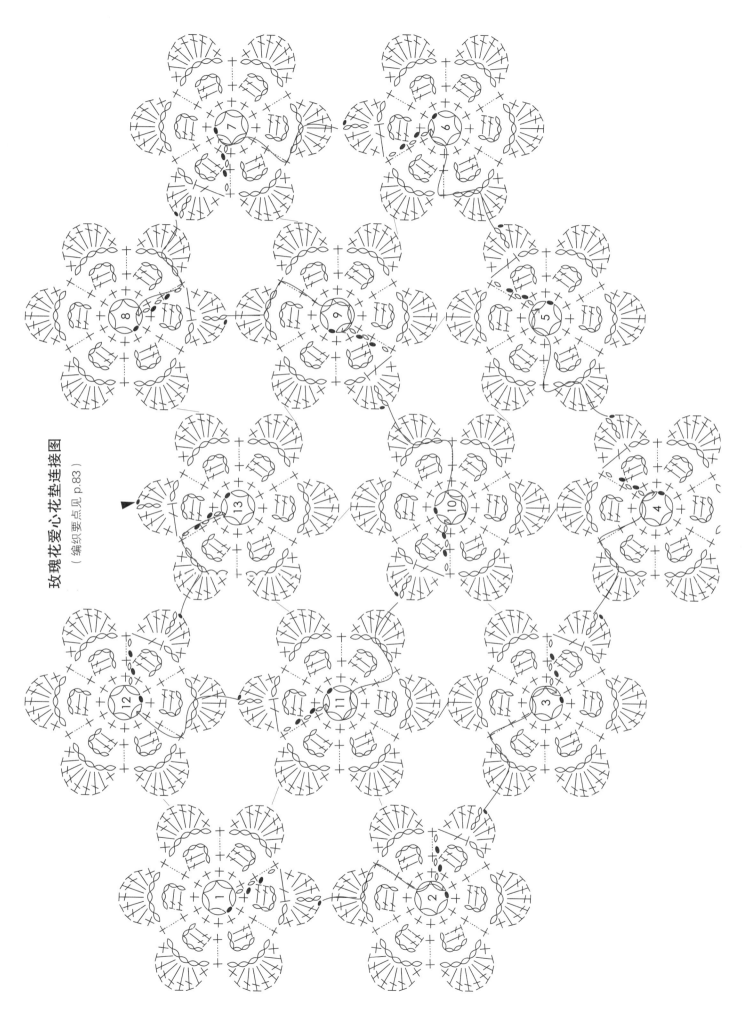

玫瑰花爱心花垫连接图
（编织要点见 p.83）

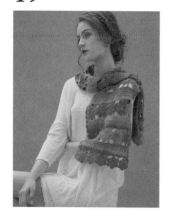

材料

I ANG 长段染羊毛线 300g

工具

钩针 6/0 号

成品尺寸

宽 29cm，长 148cm

编织密度

花片 6cm x 6cm

编织要点

围巾整体采用不断线连续钩织，连续钩织的方法见图 1、图 2。主体钩织完成后，第 60 个花片不断线，继续钩右侧的边缘编织。左侧边缘编织需要接新线。注意：两侧边缘编织的第 1 行均在反面钩织，第 2 行在正面钩织。

花样排列图

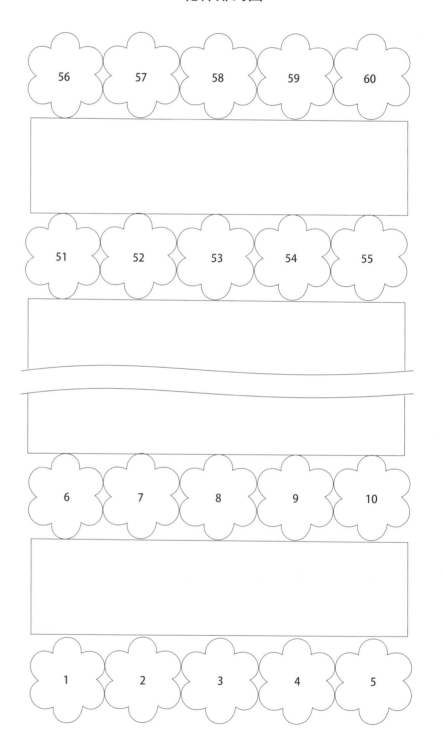

围巾

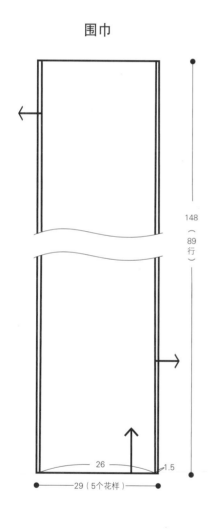

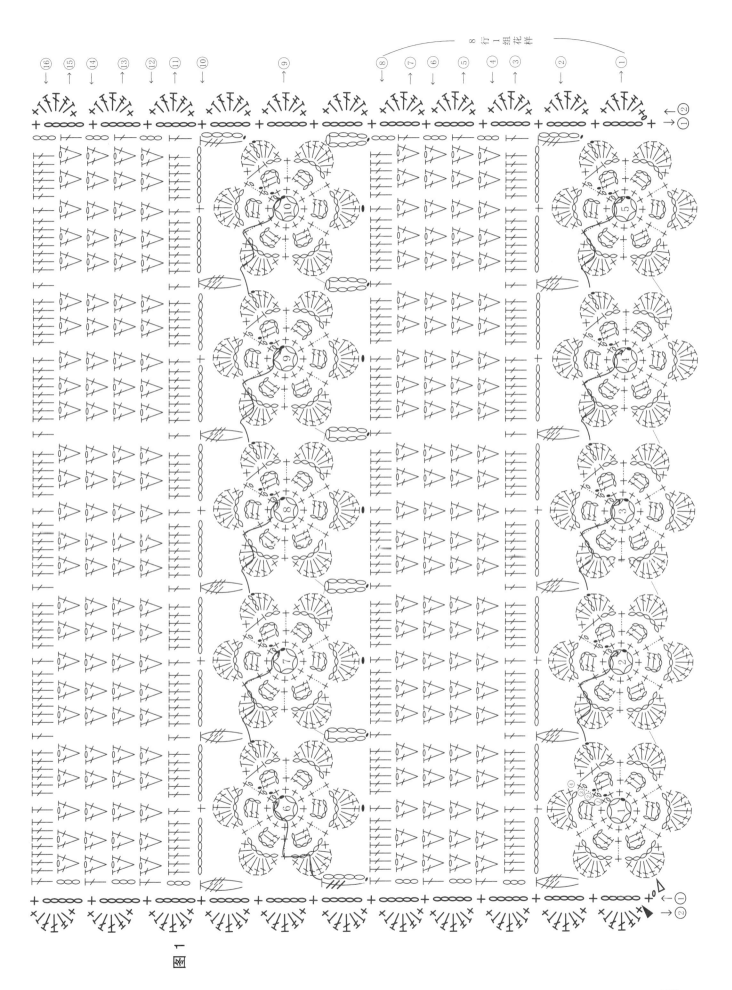

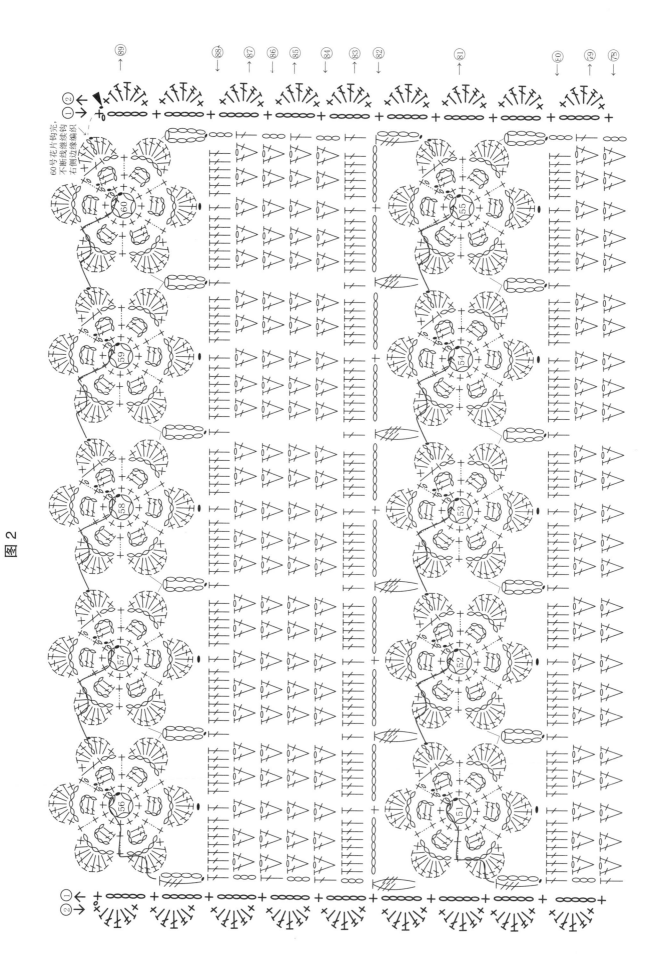

图2

20、21 | p.28、p.29

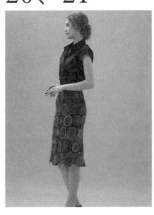

材料

LANG 段染毛线 350g，松紧带
2.5cm 宽，78cm 长

工具

钩针 6/0 号、7/0 号、7.5/0 号、
8/0 号

成品尺寸

腰围 76cm，裙长 44cm，裙摆
围 110cm

编织密度

6/0 号针 花片直径 9.5cm

7/0 号针 花片直径 10cm

7.5/0 号针 花片直径 10.5cm

8/0 号针 花片直径 11cm

编织要点

作品 20、21 编织方法相同，用线颜色不同。按编号顺序连续
不断线一圈一圈地钩织（见图1、图2、图3），按编织图所
示使用不同的针号。腰头与花片的连接见图4。腰头内折后，
装入 2.5cm 宽的松紧带，将松紧带包在腰头里面，做卷针缝
缝合。

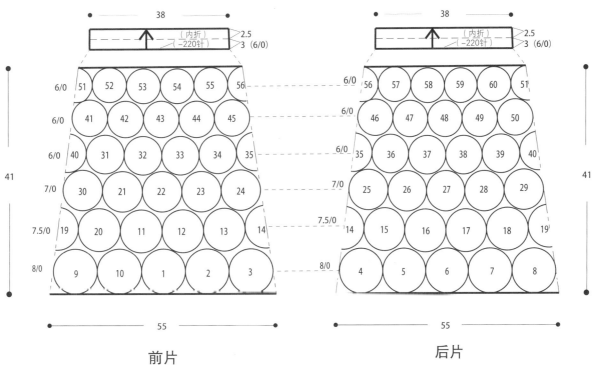

前片　　　　　　　　　后片

图4　花片与腰头的连接

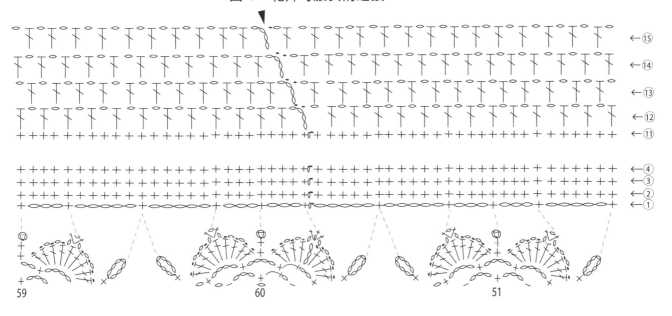

109

图1 裙子连接 (1)

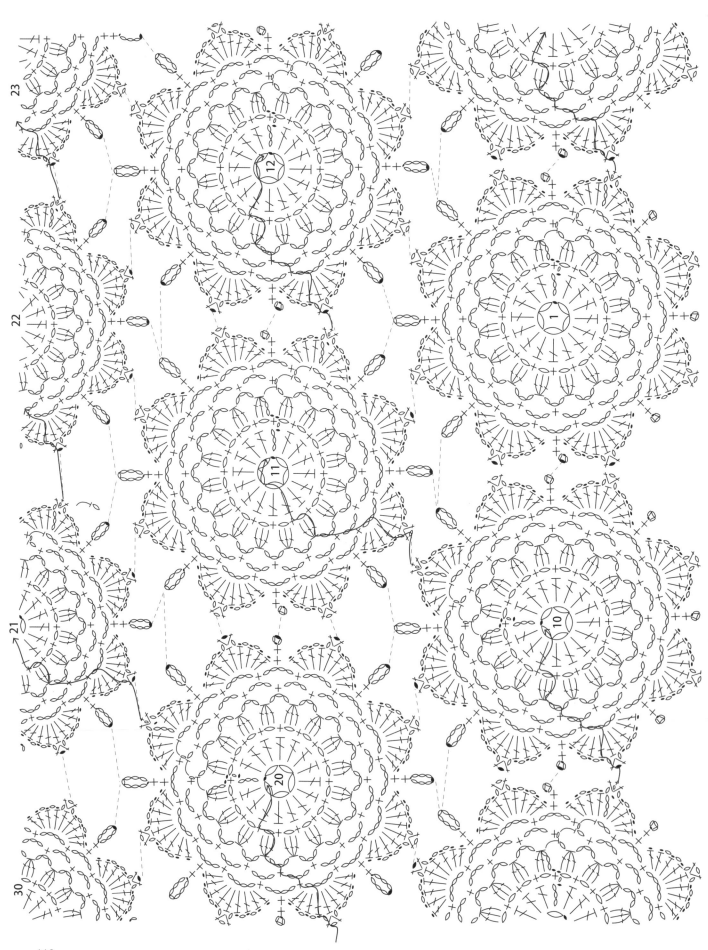

图 2　裙子连接 (2)

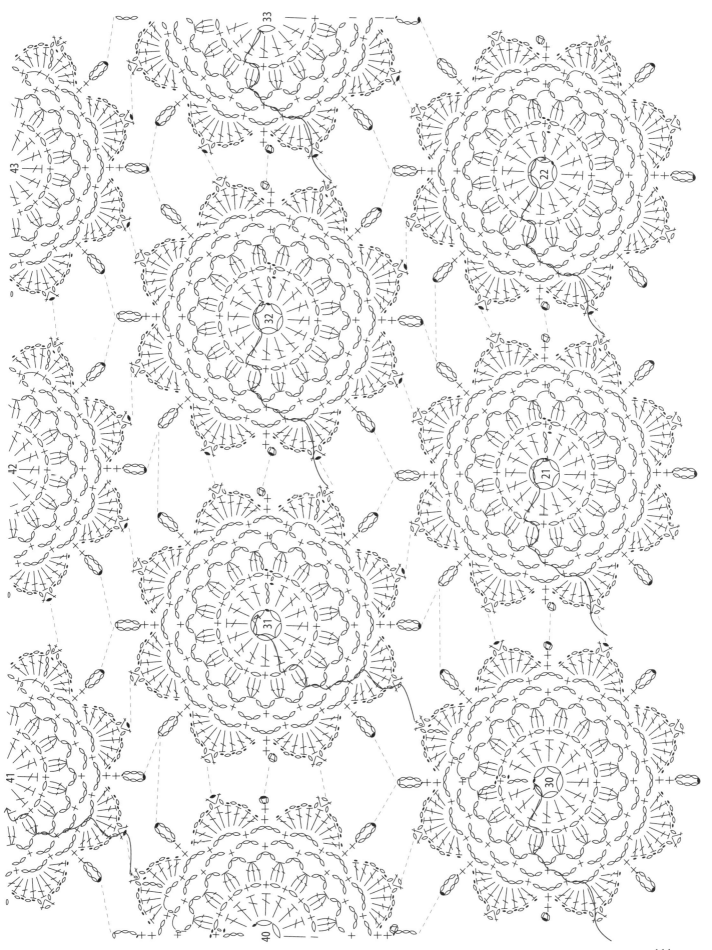

图3 裙子连接(3)

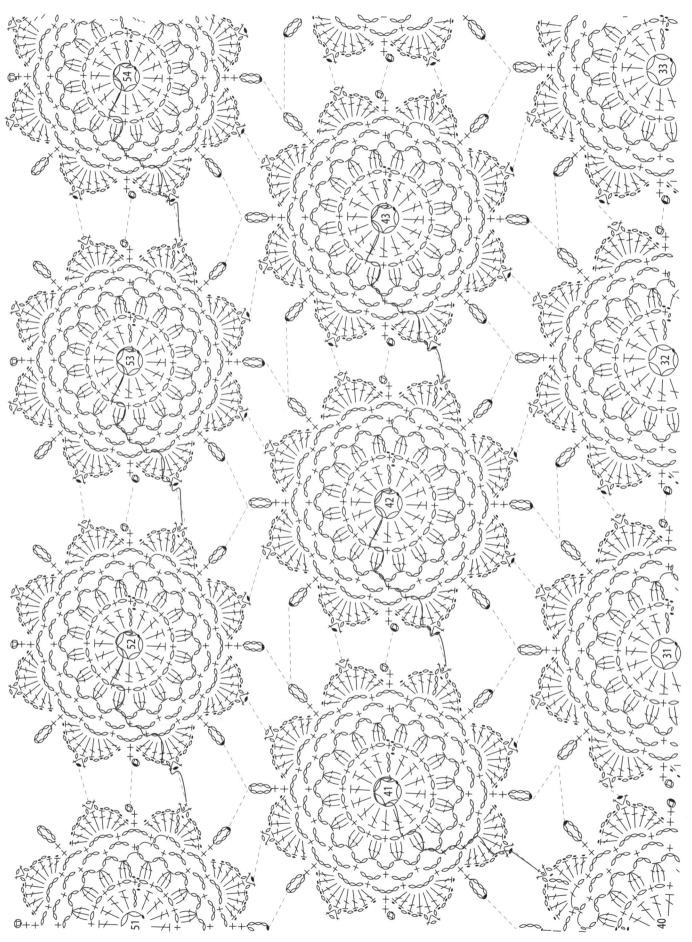

22 | p.30

材料

回归线·锦年　砂砾色 200g

工具

钩针 4/0

成品尺寸

宽 37cm，长 110cm

编织密度

花片直径 9cm

编织要点

披肩整体不断线连续钩织，连续钩织的方法按图1~图4所示编号顺序。主体钩织完成后，第50号花片不断线，继续完成边缘编织。

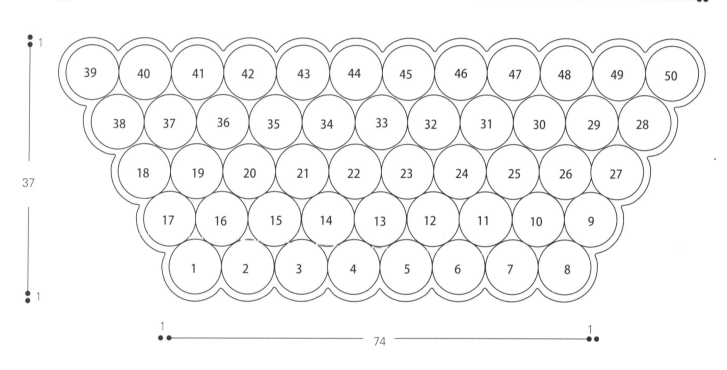

24 | p.32

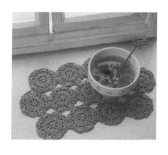

材料

Lang　棉线

工具

钩针 3/0

成品尺寸

宽 30cm，高 18cm

编织密度

花片直径 6cm

编织要点

按序号从 1~13 按 p.120 图解做不断线整花钩织。

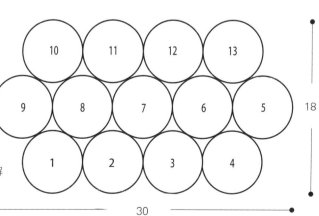

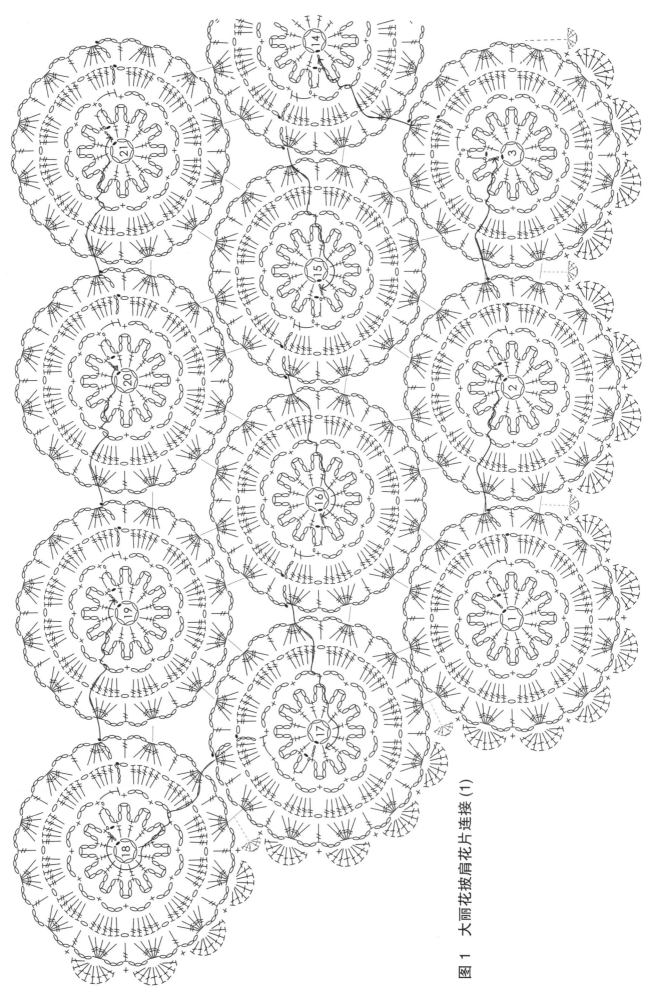

图 1　大丽花披肩花片连接 (1)

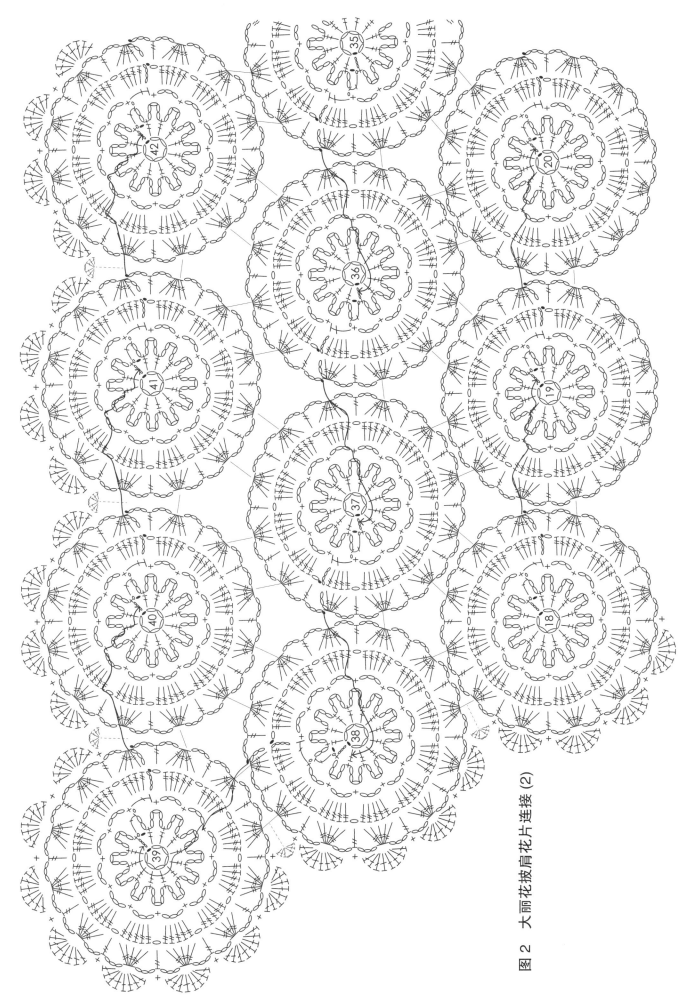

图 2　大丽花披肩花片连接 (2)

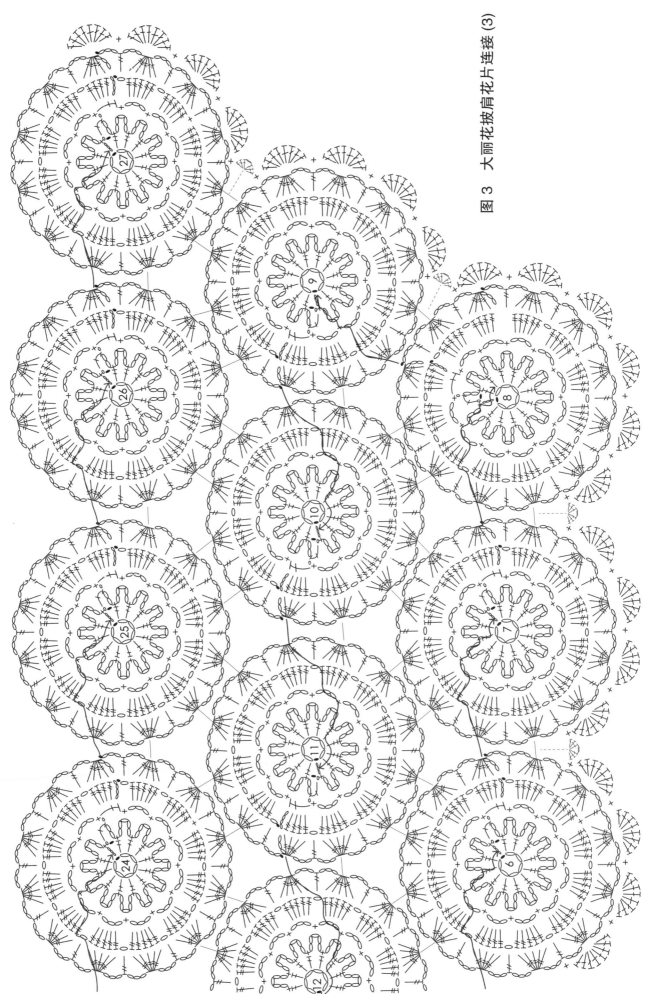

图 3 大丽花披肩花片连接 (3)

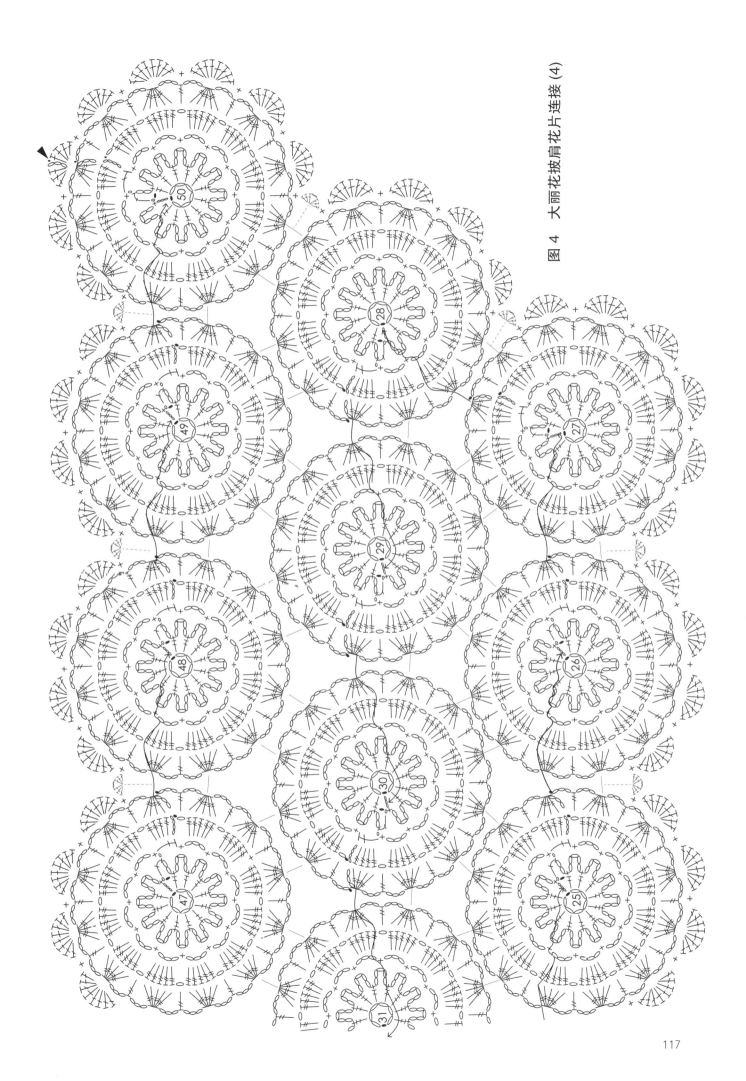

图 4 大丽花披肩花片连接 (4)

材料

hamanaka 段染羊驼线

100g

工具

钩针 4/0 号

成品尺寸

长 90cm，宽 31cm

编织密度

花片 9cm x 8cm

编织要点

按序号 1~27 完成菠萝花片的整花连续钩织，详见图 1 菠萝花片连接。继续环形钩织渔网花边，钩完 3 圈后，第 4 圈只钩上下两边和右边，做往返钩织。接着按边缘花样钩织，最后一圈的花边与上边一起钩织，详见边缘编织图解。

25	26	27
24	23	22
19	20	21
18	17	16
13	14	15
12	11	10
7	8	9
6	5	4
1	2	3

2.5 24（3个花片） 4.5

4.5

81（9个花片）

4.5

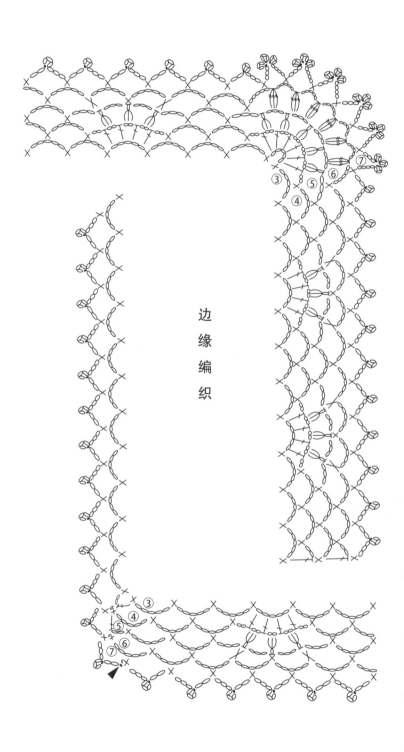

边缘编织

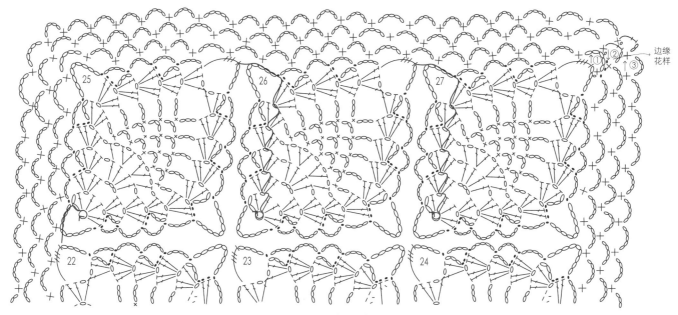

边缘花样

图1 菠萝花片连接图

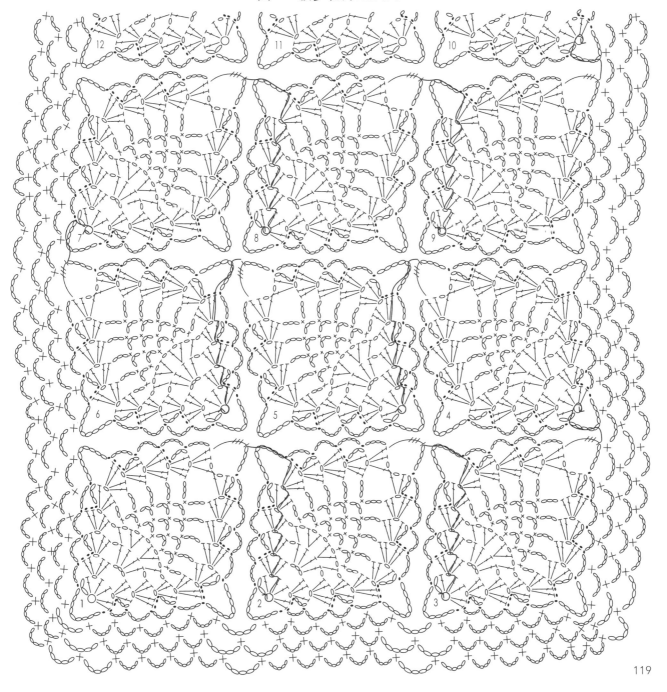

119

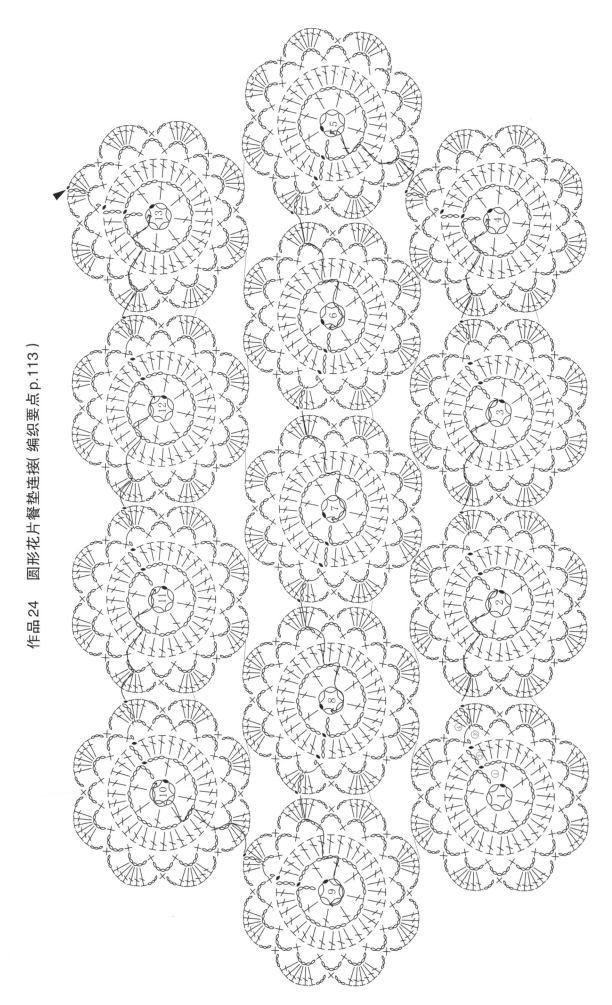

作品24 圆形花片餐垫连接(编织要点 p.113)

八角形花片、
圆形花片基础连接教程

作品应用：花片 A　20、21 号作品
p.28、p.29 半身裙

花片 B　28 号作品 p.38 白色头纱

1. 花片钩织方法

①锁针环形起针；②、环形钩织，完成花片。

2. 基础连接

① ⌒↗ = 花片连接的渡线；②按花芯上的序号 1~4
不断线连续钩织；③后一个花片一边钩一边与前一
个花片做引拔连接；④渡线长度确定与渡线方法见
p.43~p.48 教程，也可扫码看教学视频。

B

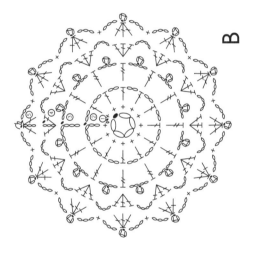

A

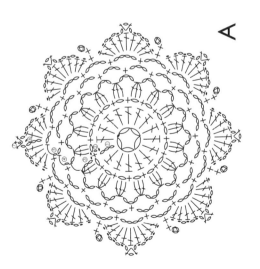

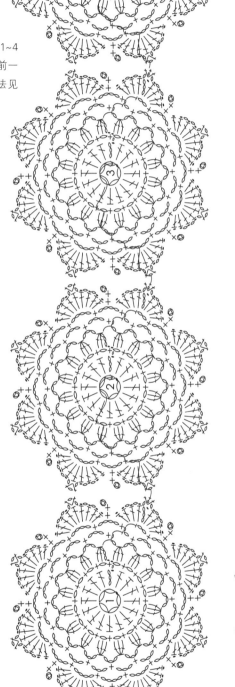

A

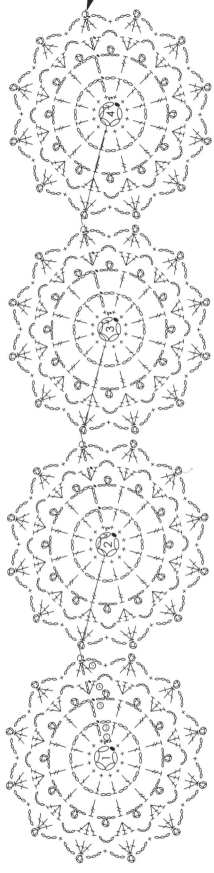

B

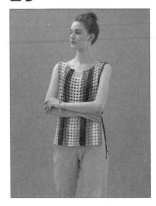

材料
德国 SMC 长段染棉线 4 团
工具
钩针 3/0 号
成品尺寸
胸围 84cm，衣长 54cm
编织密度
花片直径 2cm

编织要点
前、后身片采用不同的连接方法，形成不同的图案。后身片 525 个花片的连续钩织参见图 1、图 2。前身片 533 个花片的连续钩织参见图 3、图 4，注意前身片左上和右上两侧连接方法不同，第 533 号花片为前身片结束的花片。前身片钩到第 26、27、78、79、431、432、485、486 这 8 个花片时，与后身片的对应花片一边钩织一边连接，作为肩部结合。前、后身片胁边不用缝合，只在标注☆与★的位置系上带子。

图3　前身片

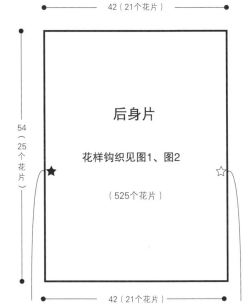

42（21个花片）

后身片

花样钩织见图1、图2

（525个花片）

54（25个花片）

42（21个花片）

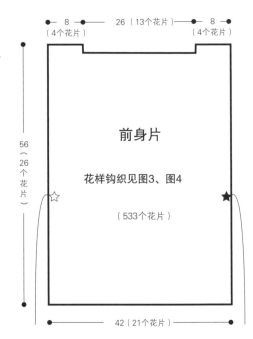

8（4个花片）　26（13个花片）　8（4个花片）

前身片

花样钩织见图3、图4

（533个花片）

56（26个花片）

42（21个花片）

40（120针）

用双股线钩锁针作为带子，共钩4条。

图 1　后身片

后身片按序号1~525的顺序连续钩织，不断线连接方法见图2。

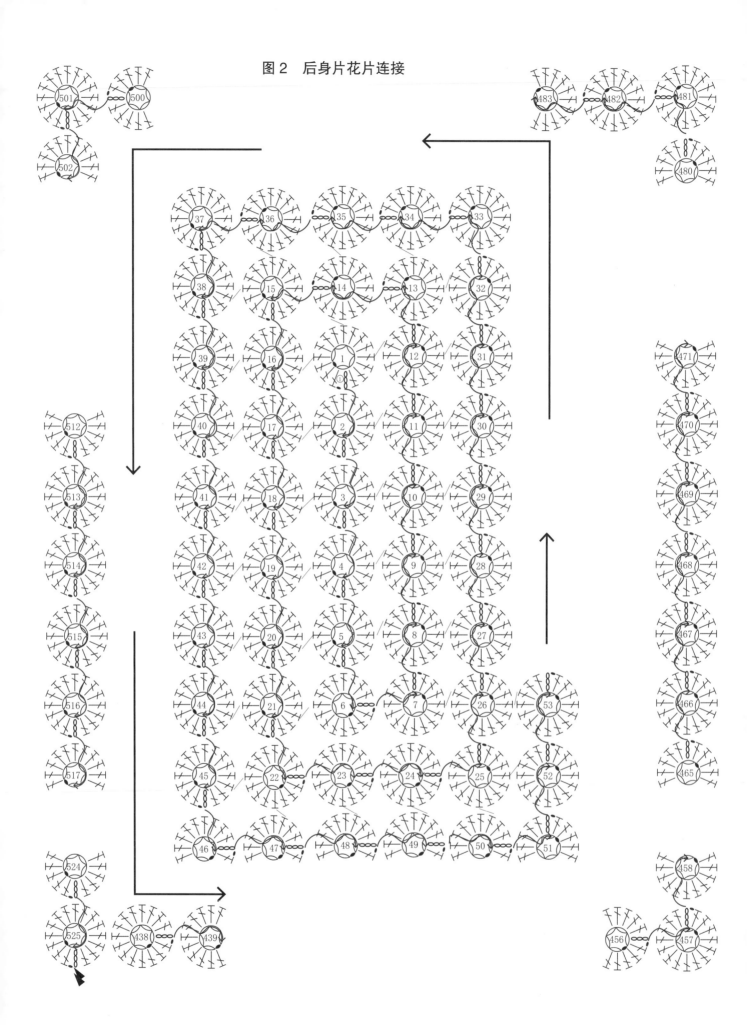

图2　后身片花片连接

图4 前身片花片连接

领宽共13个花片

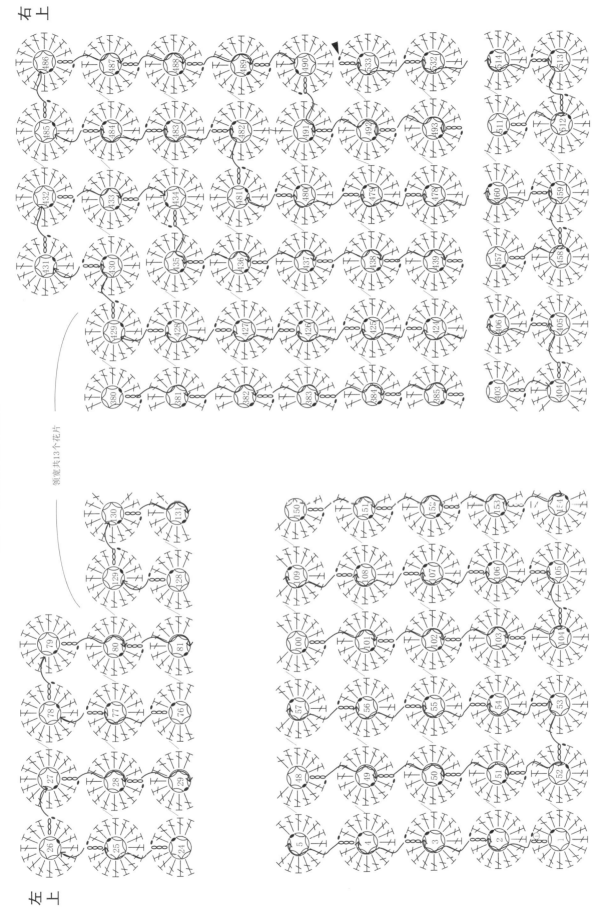

26 | p.36

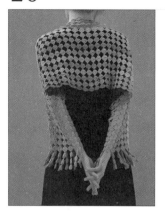

材料

德国 SMC 段染棉线 200g

工具

钩针 3/0 号

成品尺寸

宽 38cm，长 158cm

编织密度

花片直径 2cm

编织要点

披肩用长段染棉线钩织，15 列宽，每一列 53 个花片，共 795 个花片。首尾各 3 个花片不与旁边一列连接，作围巾的流苏用。围巾的第 1 列单独连续钩织，第 2 列的第 4 个花片（序号 57），一边连续钩织一边与第 1 列的第 4 个花片连接，其他需要连接的花片均按这个方法相连。

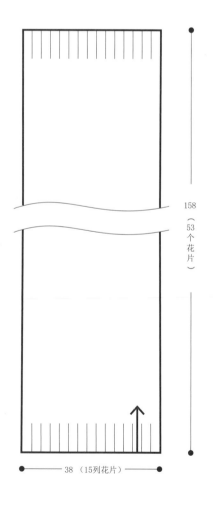

158
（53 个花片）

38（15 列花片）

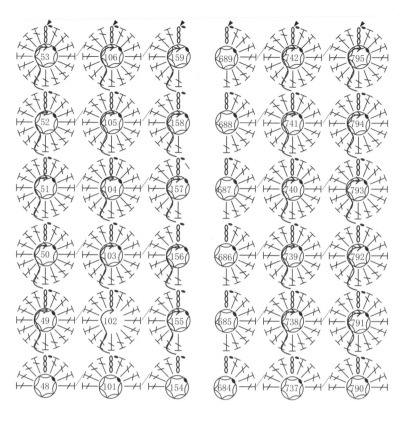

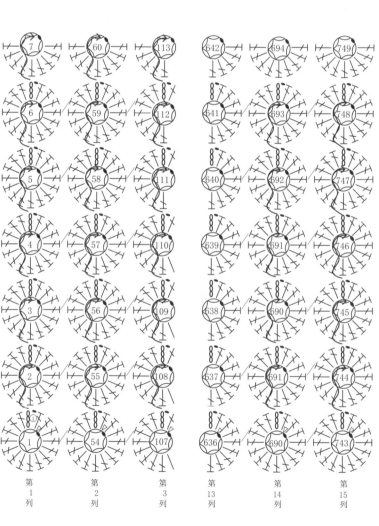

第 1 列　第 2 列　第 3 列　　第 13 列　第 14 列　第 15 列

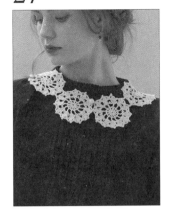

材料

奥林巴斯 Emmy Grande 白色（801）30g

工具

钩针 2/0 号

成品尺寸

宽 8cm，长 70cm

编织密度

花片直径 8cm

编织要点

按花片序号顺序连接（见花片连接图）。

领子尺寸见 p.128。

花片连接图

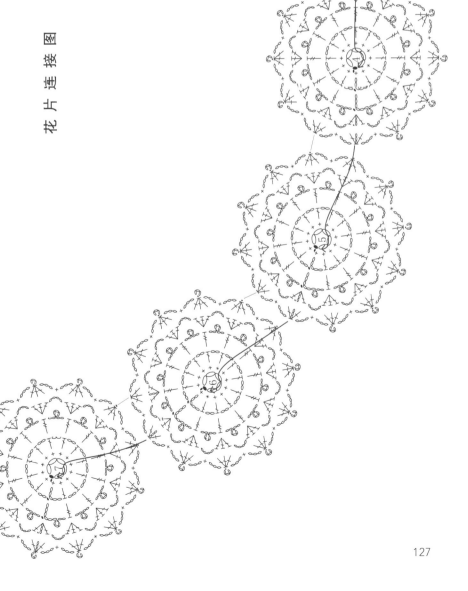

材料

回归线·知音　茶白色 200g

工具

钩针 5/0 号

成品尺寸

下边长 70cm，上边长 102cm，

宽 42cm

编织密度

花片直径 8.5cm

编织要点

按花片序号整花不断线连续钩织，连线方法见图 1~ 图 4。注意从第 44 号花片开始改变之前的连接方向。第 58 号花片结束时不断线，连续钩边缘编织。

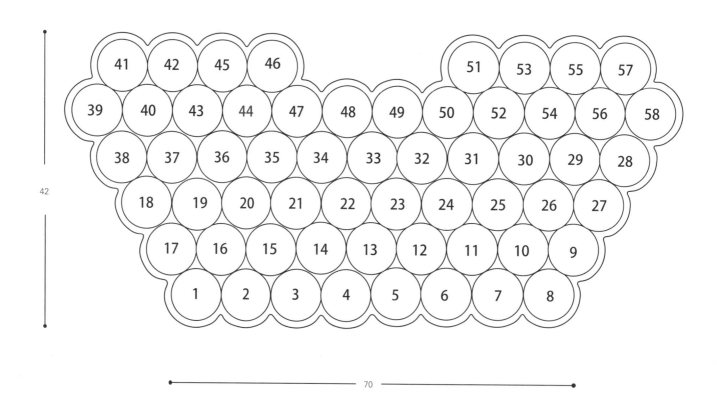

领子编织方法

花片连接

图解见 p.127

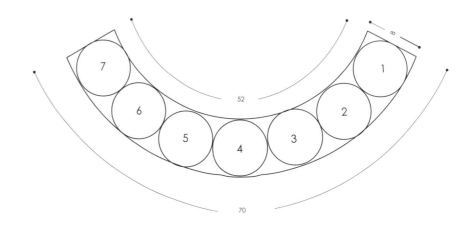

图 1 下边花片连接

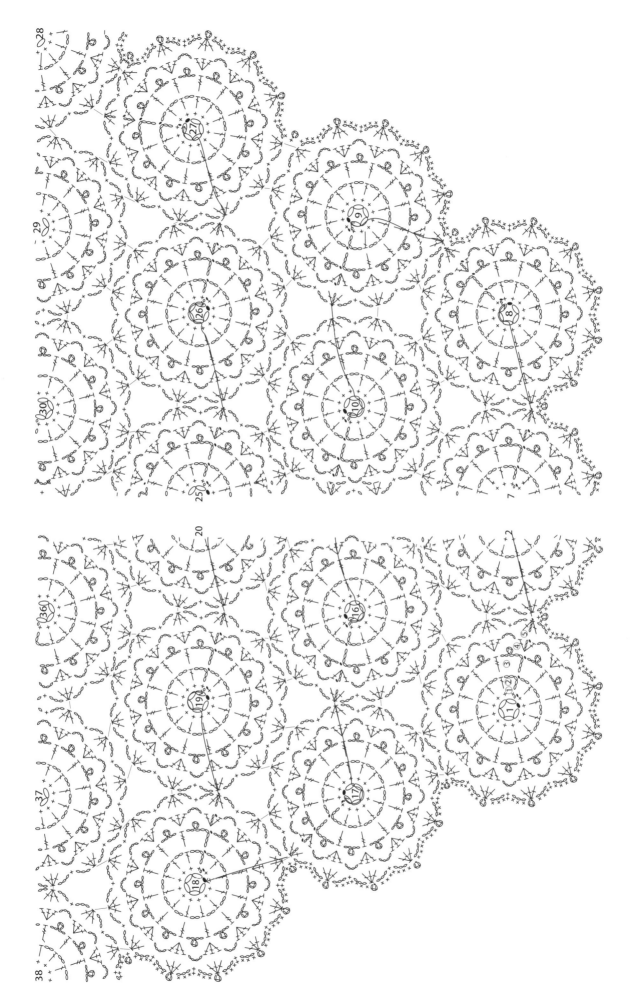

図 2　左上方花片连接

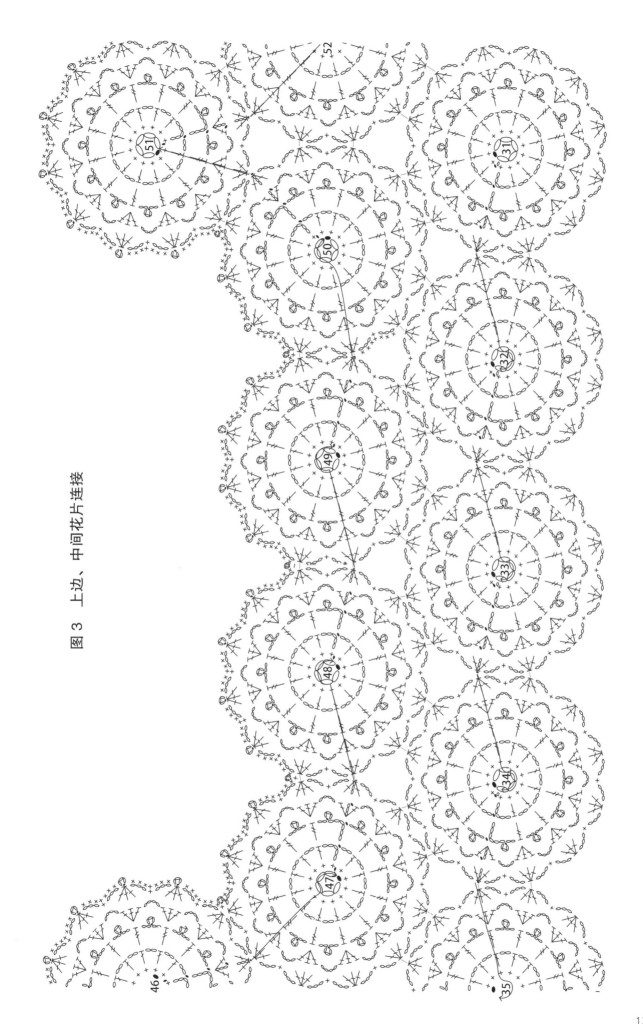

图 3　上边、中间花片连接

図 4　右上方花片连接

钩完第58号花片后，不断线，开始钩边缘的花样。边缘绳织的结束点

材料

手链：奥林巴斯 Emmy Grand（Bijou）灰
粉色（L160）15g

项链：奥林巴斯 Emmy Grand（Bijou）灰
粉色（L160）30g

直径 8mm 的珠子 2 颗

工具

钩针 0 号

成品尺寸

手链长 19cm

项链长 53.5cm

编织密度

蝴蝶兰 2.5cm x 5.5cm

玫瑰直径 4.5cm

编织方法

按花片序号不断线连续编织。

蝴蝶兰手链

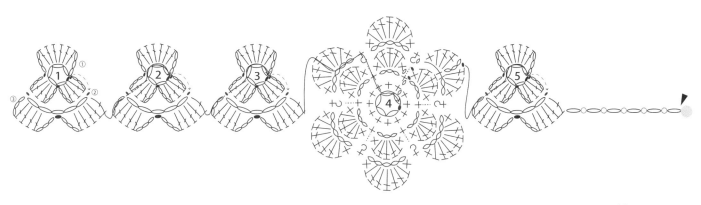

下转 p.134

材料

奥 林 巴 斯 Emmy Grande 红 色
（700）25g，

直径 4mm 的珠子 1 颗，长 7.5cm
的流苏 1 条

工具

钩针 0 号

成品尺寸

12cm x 12cm

编织密度

花片 6cm x 6cm

编织要点

按花片上的序号整花不断线钩织（详见图示），钩完后钉上珠子和流苏。详见 p.42~p.48 教程。

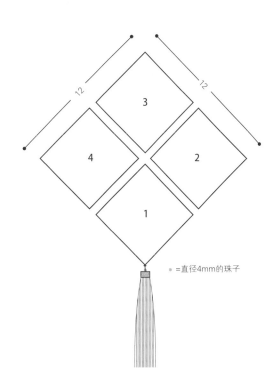

※ =直径4mm的珠子

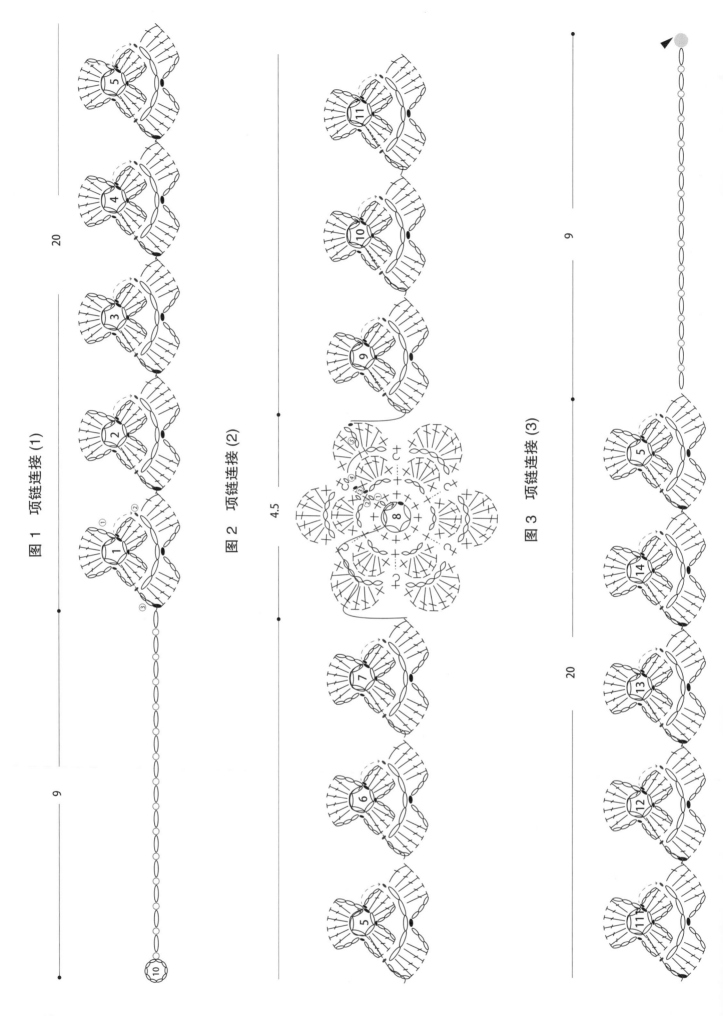

图 1 项链连接 (1)

图 2 项链连接 (2)

图 3 项链连接 (3)

31 | p.41

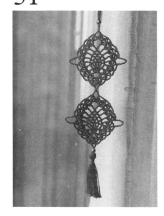

材料
奥林巴斯 Emmy Grande 红色（700）10g，
直径 4mm 的珠子 2 颗，长 7.5cm 的流苏 1 条
工具
钩针 0 号
成品尺寸
宽 8cm，高 21.5cm
编织密度
花片 8cm x 8.5cm
编织要点
按序号完成菠萝花片的钩织，不断线，再
继续钩织 29 针锁针作挂绳，钩完后装上珠
子和流苏。

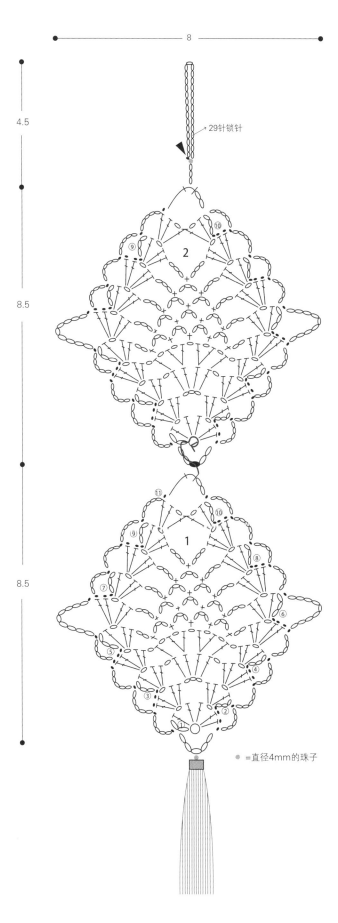

图书在版编目（CIP）数据

�兮整花一线连 / 顾嬫婕著. —郑州：河南科学技术出版社，2021.8（2022.3重印）
ISBN 978-7-5725-0518-8

Ⅰ. ①嬫… Ⅱ. ①顾… Ⅲ. ①钩针—编织 Ⅳ. ①TS935.521

中国版本图书馆CIP数据核字（2021）第136140号

出版发行：河南科学技术出版社
　　　　　地址：郑州市郑东新区祥盛街27号　　邮编：450016
　　　　　电话：（0371）65737028　　65788613
　　　　　网址：www.hnstp.cn
策划编辑：刘　欣
责任编辑：刘　欣
责任校对：王晓红
封面设计：张　伟
责任印制：张艳芳
印　　刷：北京盛通印刷股份有限公司
经　　销：全国新华书店
开　　本：889 mm×1 194 mm　1/16　印张：8.5　字数：260千字
版　　次：2021年8月第1版　　2022年3月第4次印刷
定　　价：59.00元

如发现印、装质量问题，影响阅读，请与出版社联系并调换。